THE
KOLOR
BOOK

- VOL . 3 -

SCORES AND STORIES

目錄

序

Joey Tang@太極樂隊

KOLOR 中我認識 Sammy 最早，他是 Beyond 的好友，很羨慕他能跟他們過真正 Rock N' Roll 的生活；

阿 SingZ，看著你克服重重困難，不斷苦練、堅持，我服你！

其實我唔鍾意蝙蝠俠，因為我鍾意羅賓，羅賓外型很 cool，但其實很可愛。能夠成為他的朋友，我覺得好開心；

Michael 係 KOLOR 入邊比較靜的一位，有一次我做佢哋嘉賓親眼睇佢打鼓真係好穩重，係一個難得的好鼓手！

呢四個人嘅好處，成就咗今日一隊超級樂隊——KOLOR。

J1M3

回望過往歲月，會發現自己慢慢將 KOLOR 變成生命嘅一部份，由 2014 年認識開始，原來都差唔多 10 年啦！

第一件事當然就係我嘅身體訓練旅程！認識咗佢哋之後，我就由對做 gym 一竅不通，慢慢變成熱愛做 gym 嘅人。佢哋幫我打開咗呢一度重要嘅門，有時候 show 前都會做番幾組掌上壓先上台，都係因為同佢哋一齊玩先開始呢個儀式。

第二件事就係台風！同佢哋一齊玩 show 嘅時候，喺佢哋身上面體會到好多表演嘅能量，佢哋喺台上享受舞台嘅每一刻、同台下觀眾真摯嘅互動交流，都為我嘅音樂表演路上帶嚟好多難忘動人嘅回憶。因為有咗呢啲寶貴嘅經驗，我嘅舞台表演上都流住 KOLOR 嘅熱血！

第三件事就係做音樂！由第一次合作嘅《東西南北》同埋《大吟釀》，去到一齊做大碟《Twisted》，一路上一齊經歷音樂製作上嘅點滴，都俾我發揮平時好少玩到嘅風格同埋聲音編排。

呢本《THE KOLOR BOOK》將佢哋嘅音樂變成視覺，可以感受每一粒音符背後，KOLOR 一直對音樂嘅堅持、對每一場表演嘅投入、同埋佢哋最真誠嘅心，都透過歌曲分享佢哋嘅故事同睇法。

6號@RubberBand

面對 KOLOR，就會有種由心而發的尊敬之情，他們四人總流露一種堅毅，那是我一直都渴求的，自己走了十多年的音樂路上，遇過多少次難過難捱時刻，放手多麼容易，也試過不止一次，但認識的 KOLOR 卻總是不會拋下半句放棄，從他們當年的 Law of 14 計劃，還有到泰國漁村潛修音樂兩件事情已經可見。

我城不同樂團都有著各自獨特風格，有幸在一次 MV 拍攝邀請到很多樂團前輩和朋友參與，大家無私支持，留下一幕幕深刻畫面，其中 Sammy 揮舞旗幟一段，至今仍很震撼，現實之中，他同樣蘊藏著這股魄力與氣勢，鼓勵大家向前，由音樂更延伸到做運動，不諱言自己去年終於跑了個十公里，多少是受到他與一眾運動愛好音樂人感染，運動時釋放出的快樂叫我在過去遇上的低氣壓都受用。

有幸與他們同台，感受過 KOLOR 眾人的剛毅，同時感受到謙遜，隨著歌起又能 200 巴仙的放出所有，投入表演，那幾次他們澎湃且一往無前的氣場，像山，也像海！

多謝 KOLOR 一直在這裡創作，在演唱，大家都知道不容易，讓我們彼此互相扶持拍肩！投進音樂，頌唱吶喊！

Pam Chung 鍾達茵

我成日都話，「玩音樂」之前一定會經過一個「畀音樂玩」的過程，不過只要經過了呢個過程，玩音樂的樂趣就會大增，而每個人的準則都不一樣。

Band 仔創作出來的歌，通常好講 Feel，夾夾下就走出來，可能完全同「譜」沒有關係，而夾出來的歌能夠得到大家共鳴更加不是理所當然……我相信用心做音樂的人「畀音樂玩」的時間，一定比「撞下撞下」的多很多！

感謝 KOLOR 將大家都有共鳴的「樂隊歌曲」轉化成正統的樂譜，讓大家除了只有「聽」，還可以逐格細味他們的音樂；感謝 KOLOR 團隊的用心校對，大大縮短了每一位想玩音樂的人「畀音樂玩」的時間！

最後，大家請繼續「了不起」！

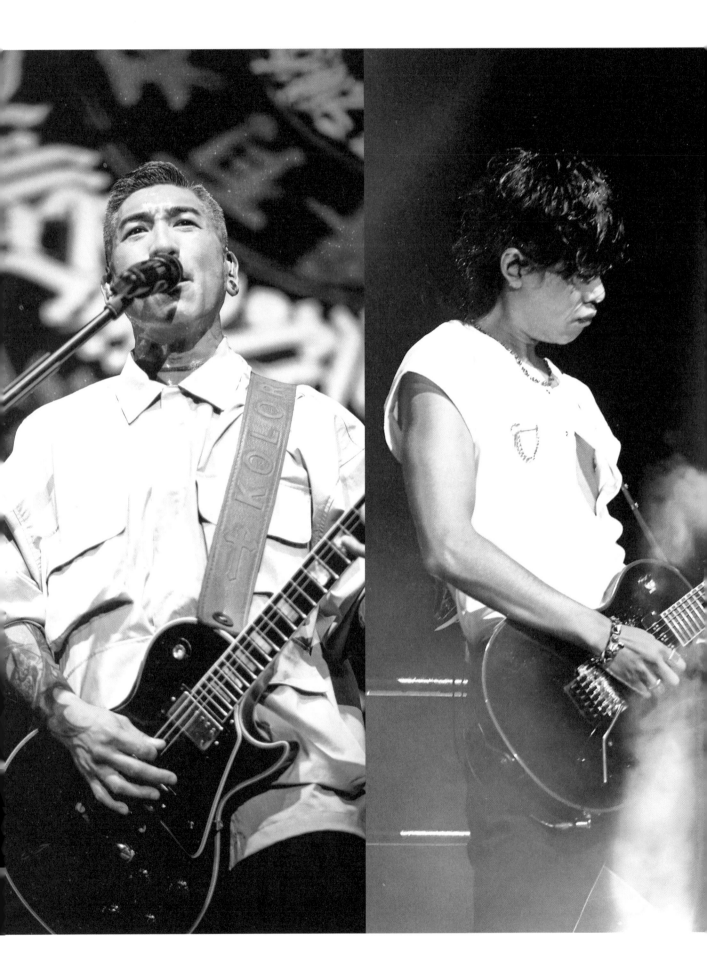

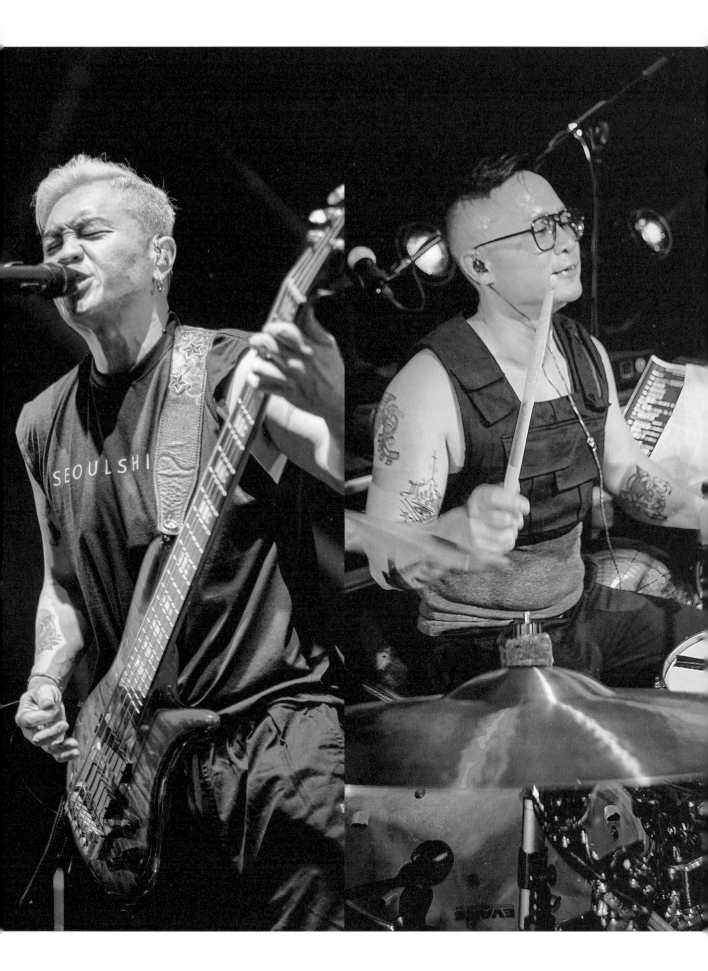

天地無用

- Rhythm Guitar + Melody + Lyrics -

KOLOR

Drop D tuning
D A D G B E

Dm key

♩ = 128

Intro Dm Dm

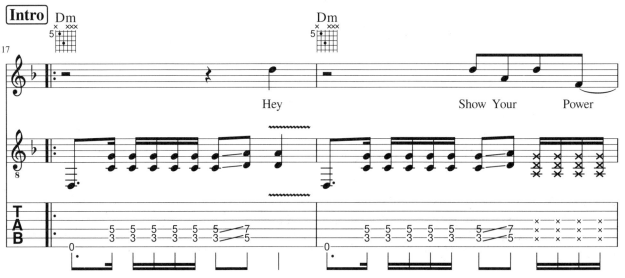

Hey Show Your Power

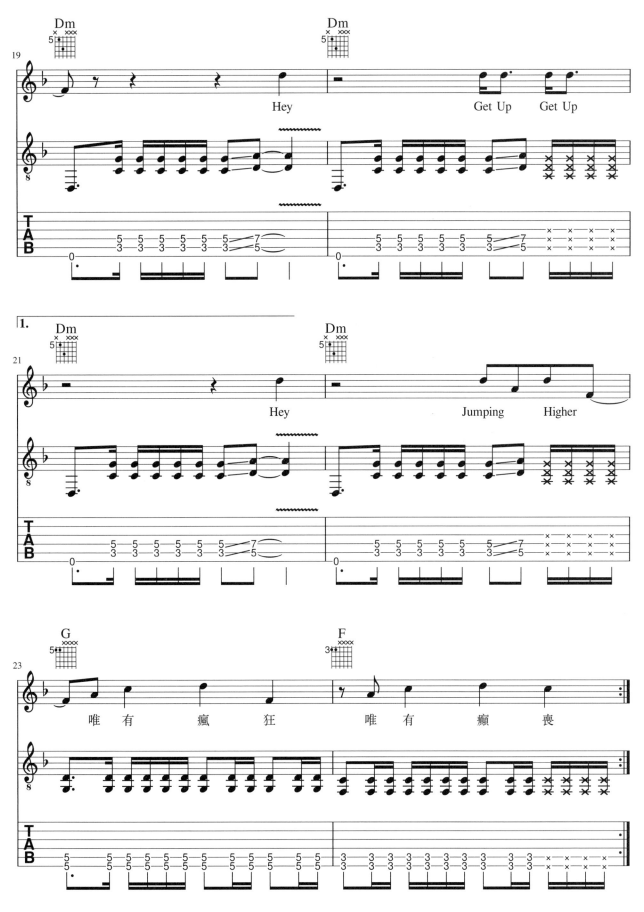

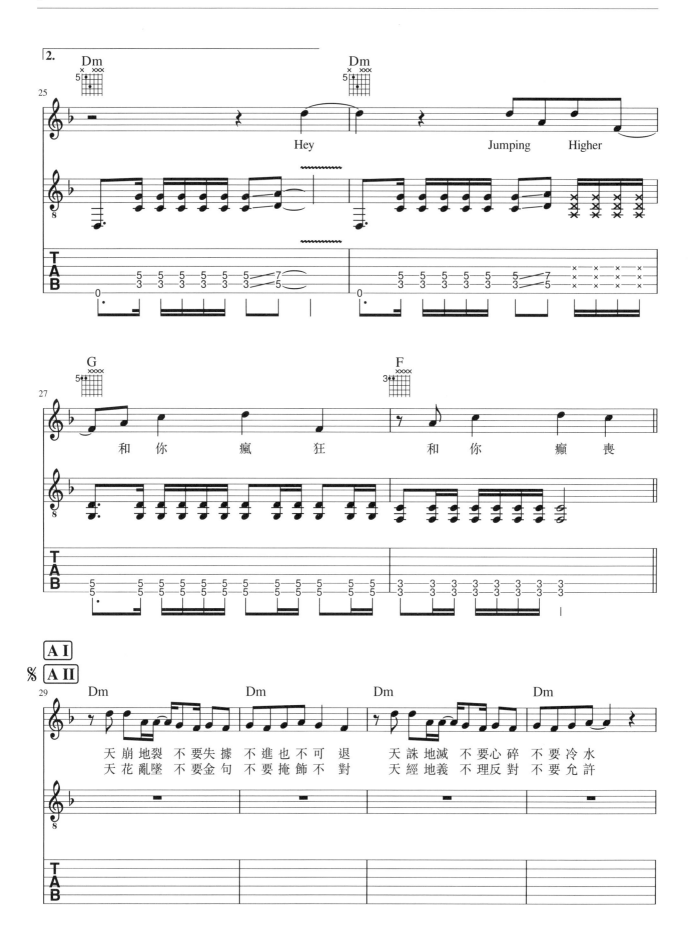

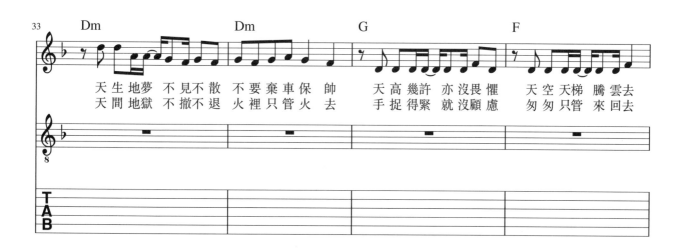

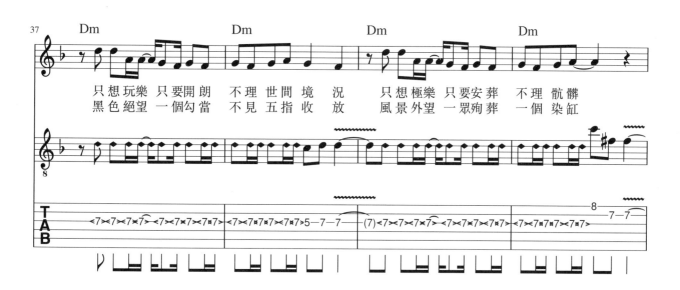

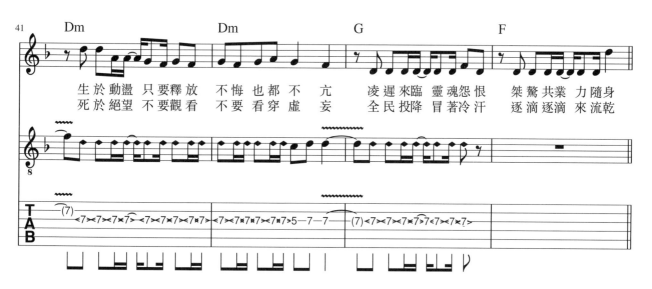

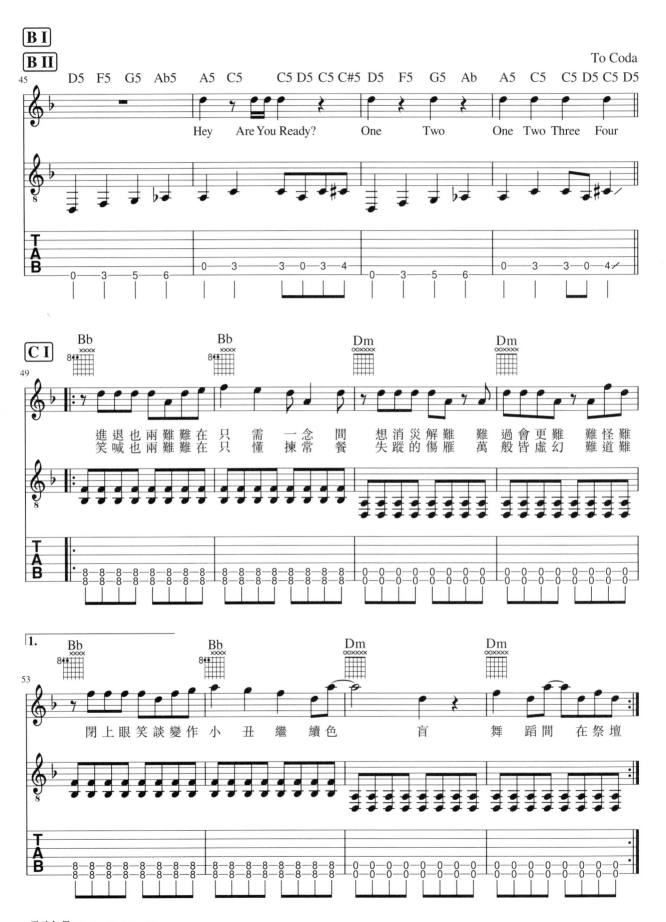

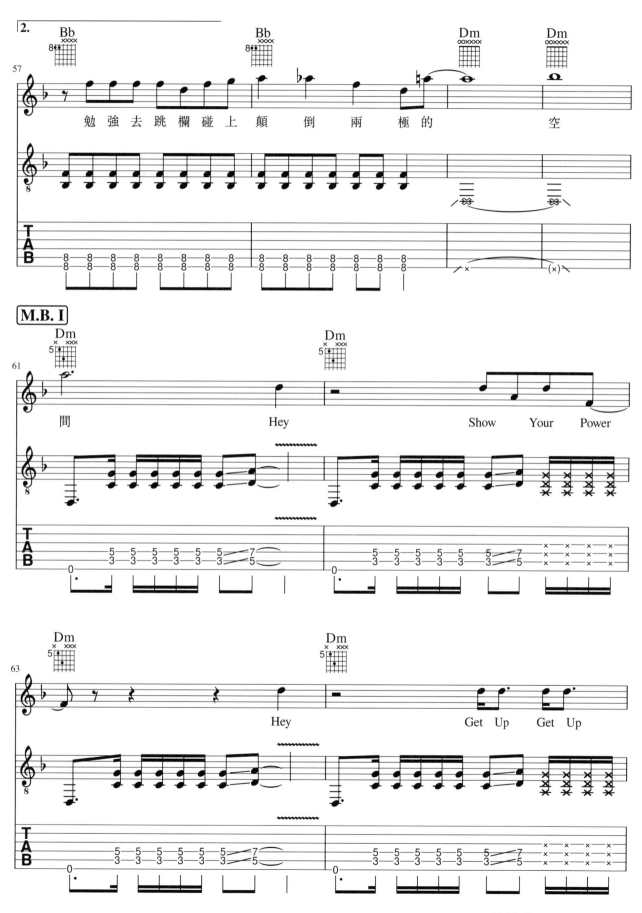

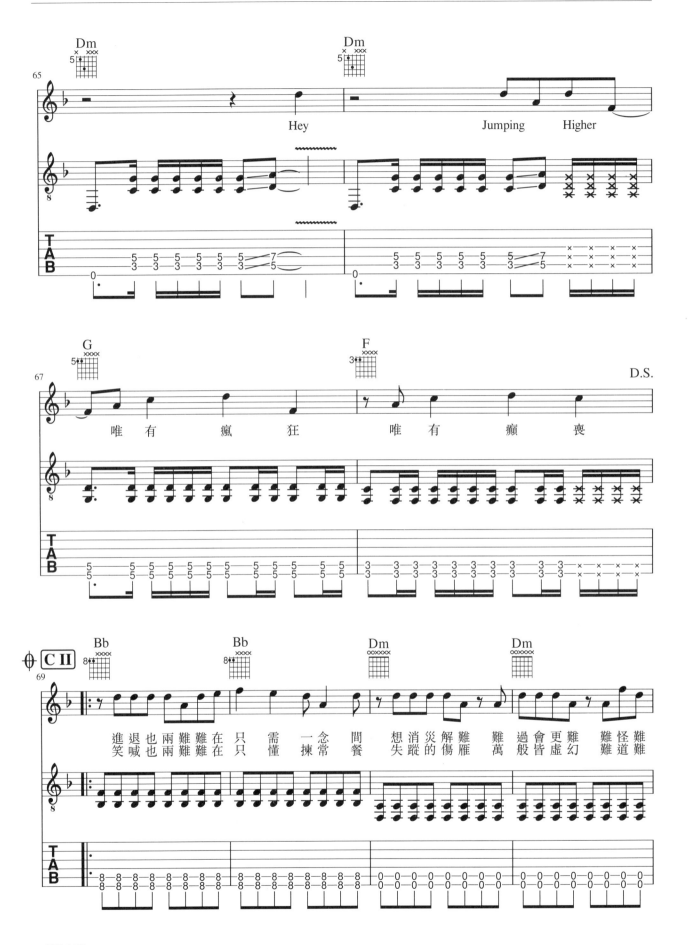

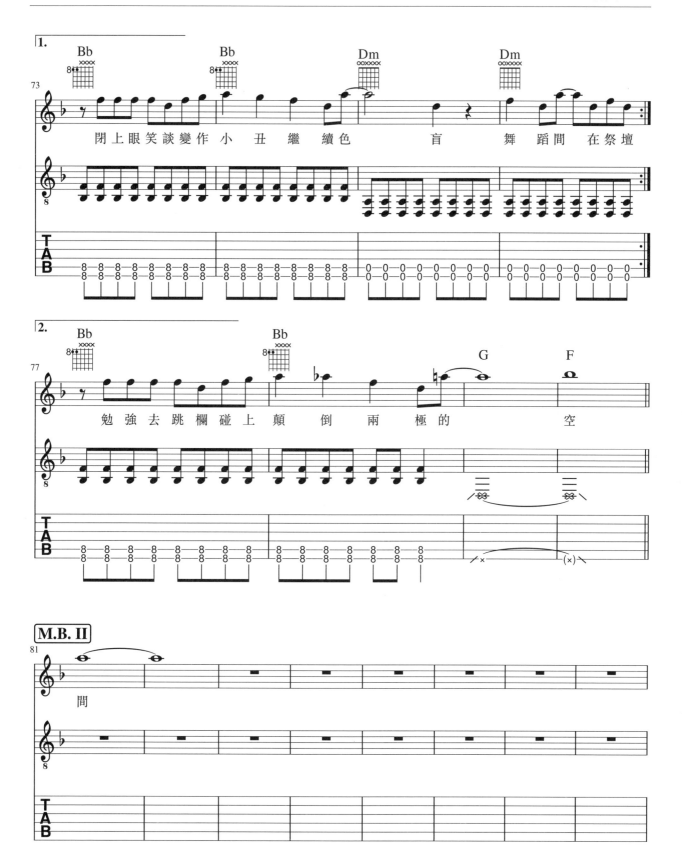

Guitar Solo

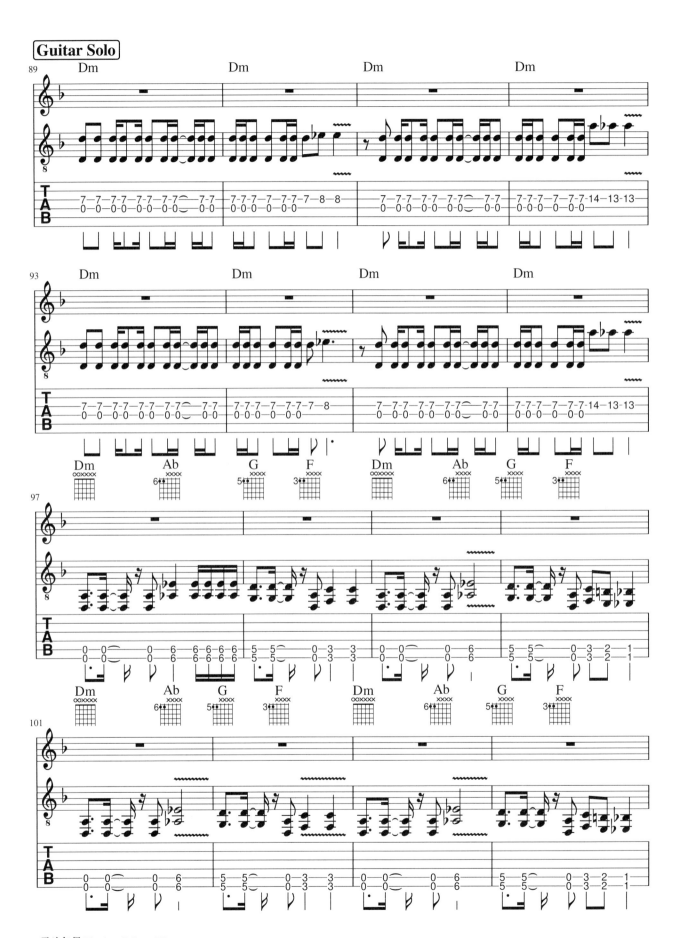

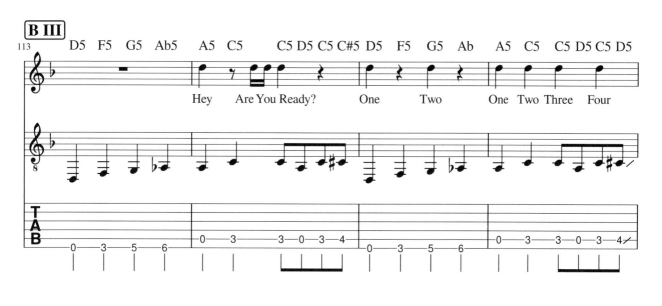

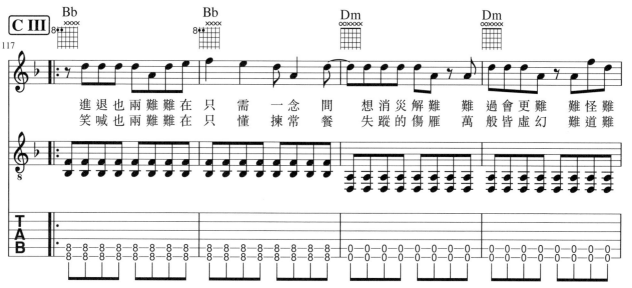

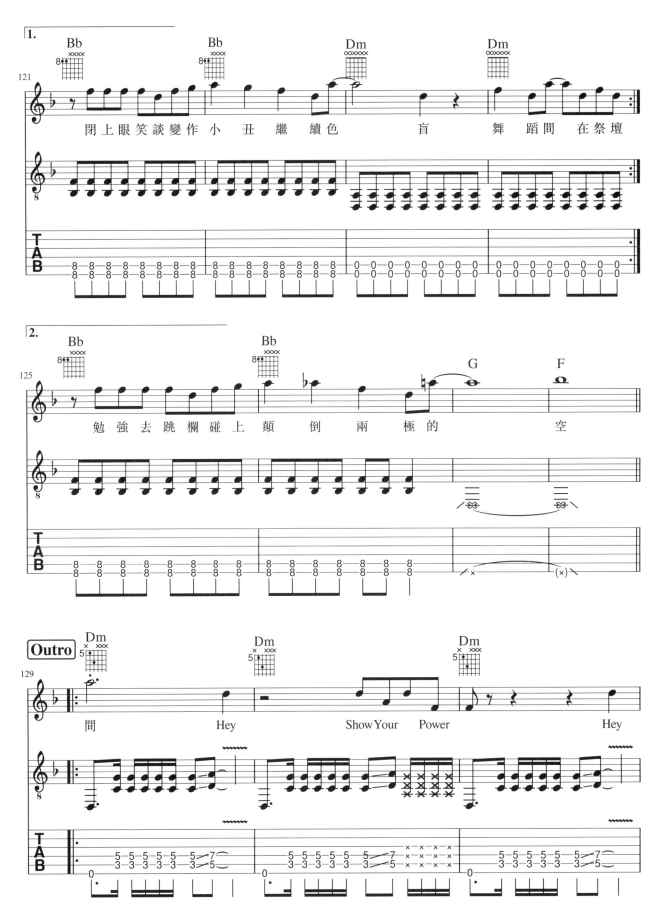

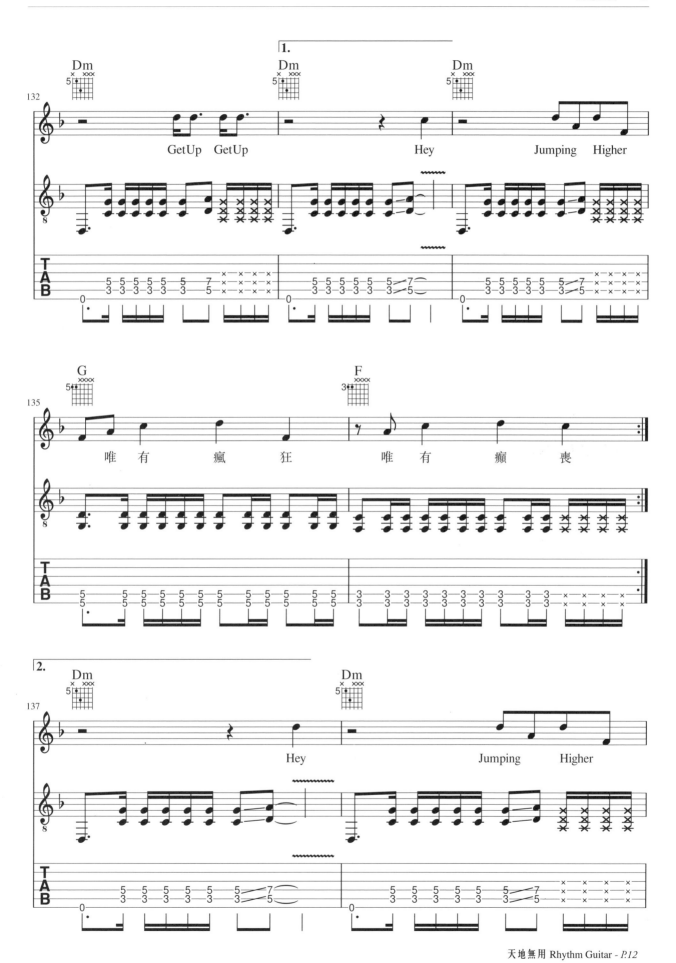

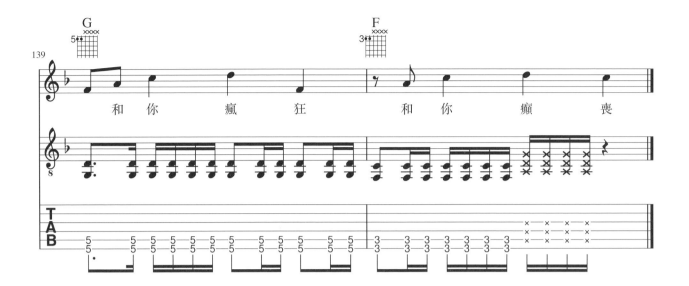

天地無用

- Lead Guitar -

KOLOR

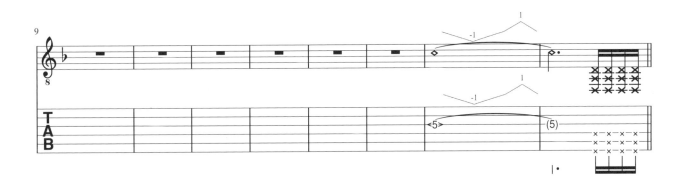

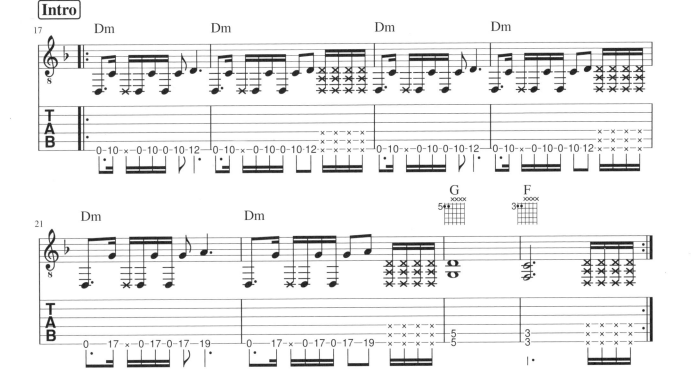

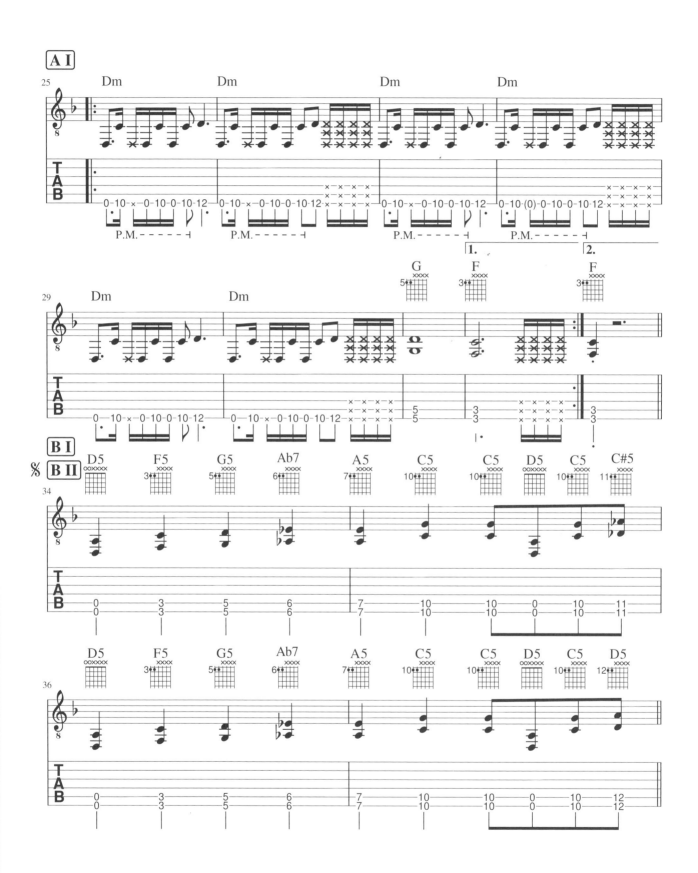

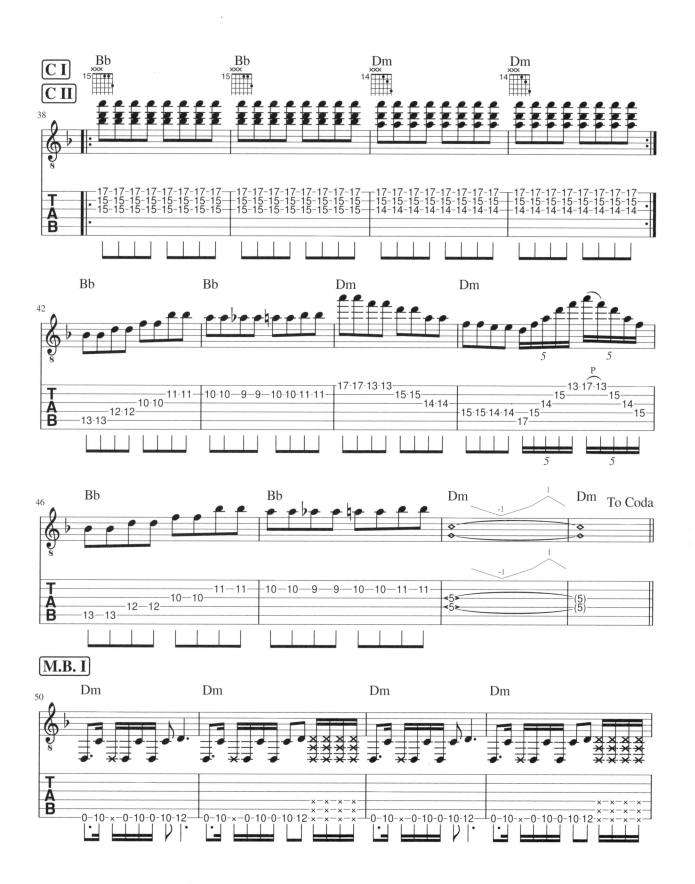

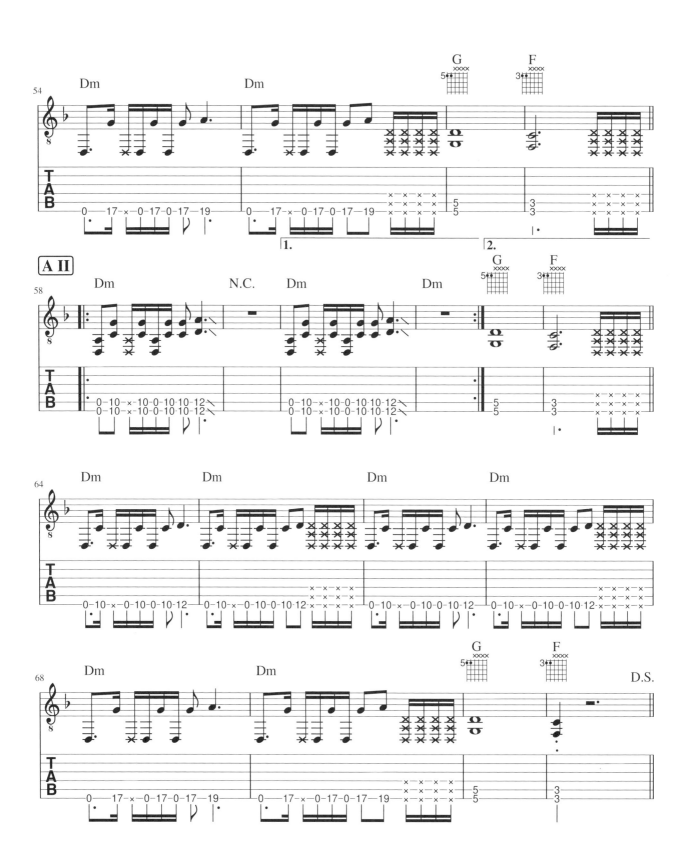

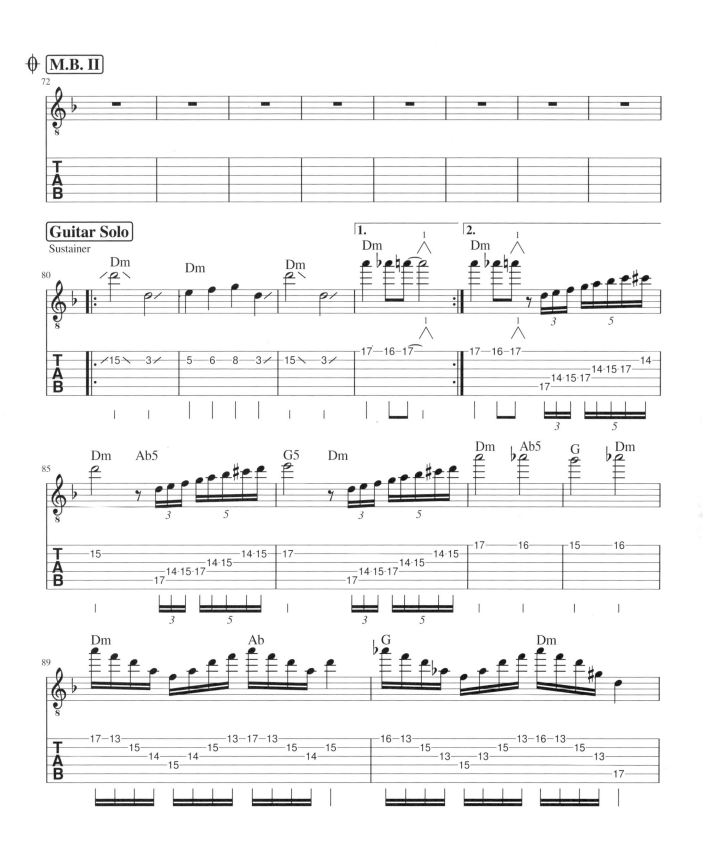

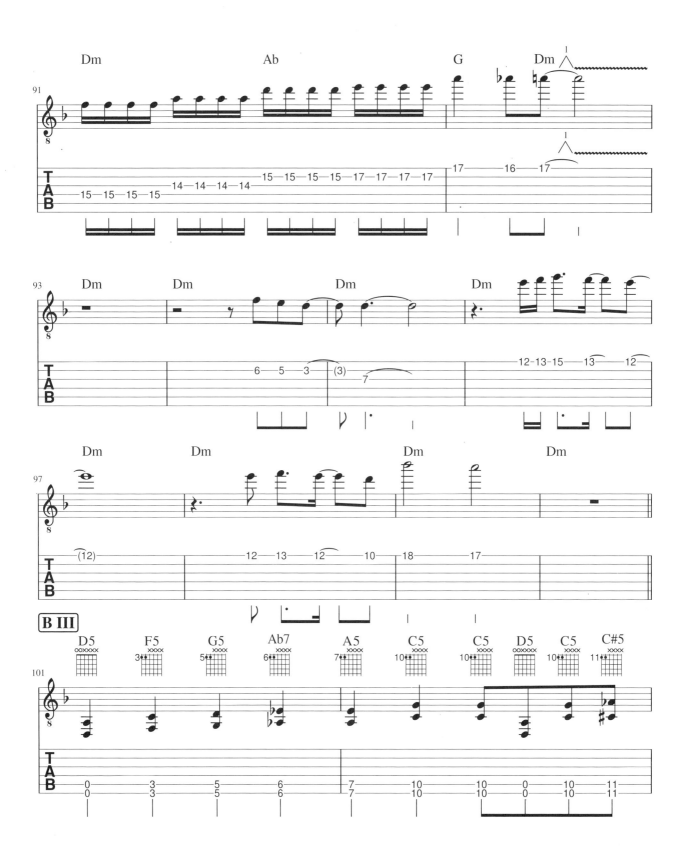

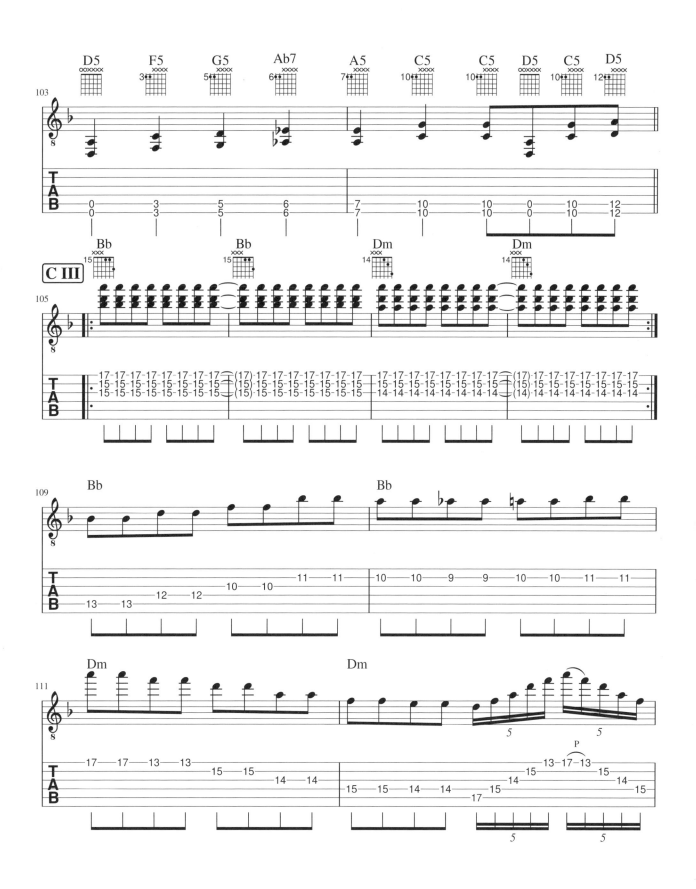

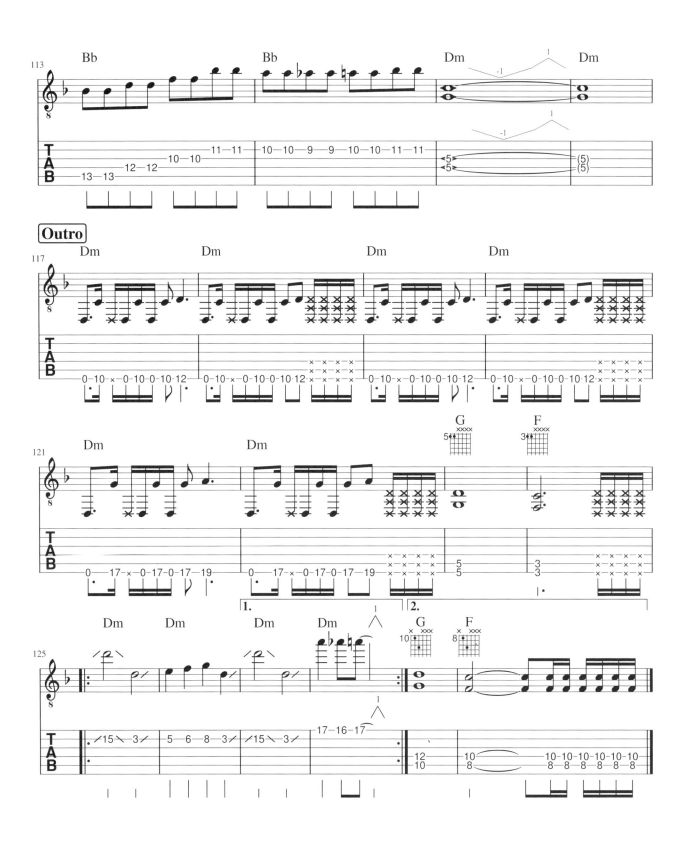

Outro

天地無用

- Bass -

KOLOR

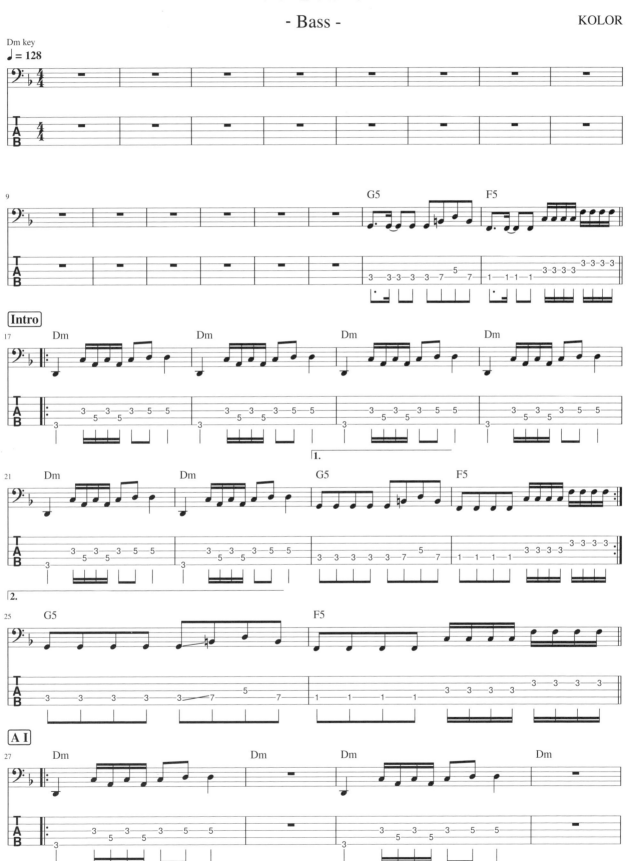

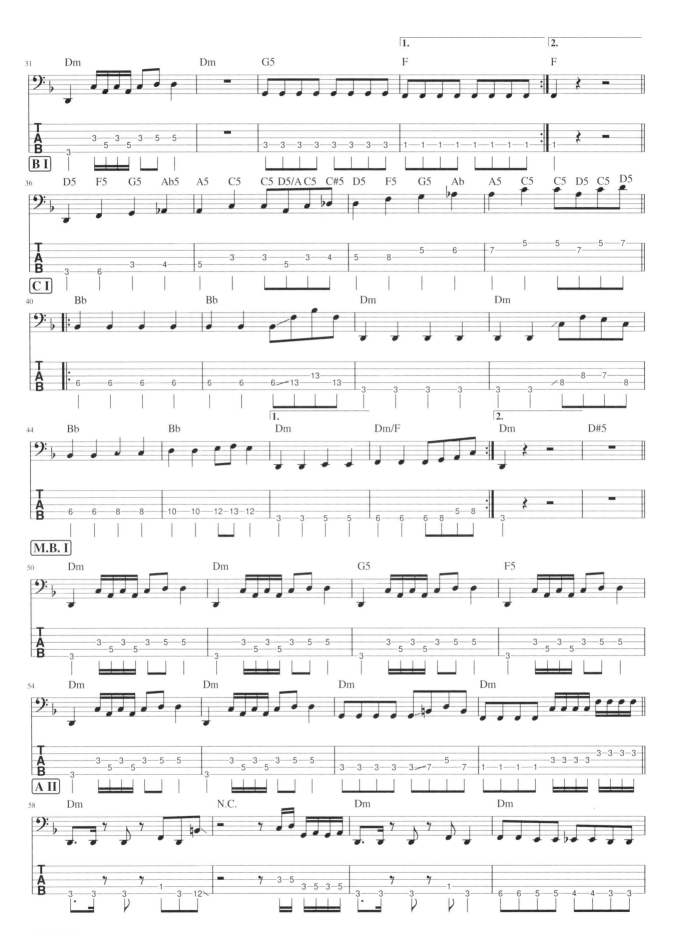

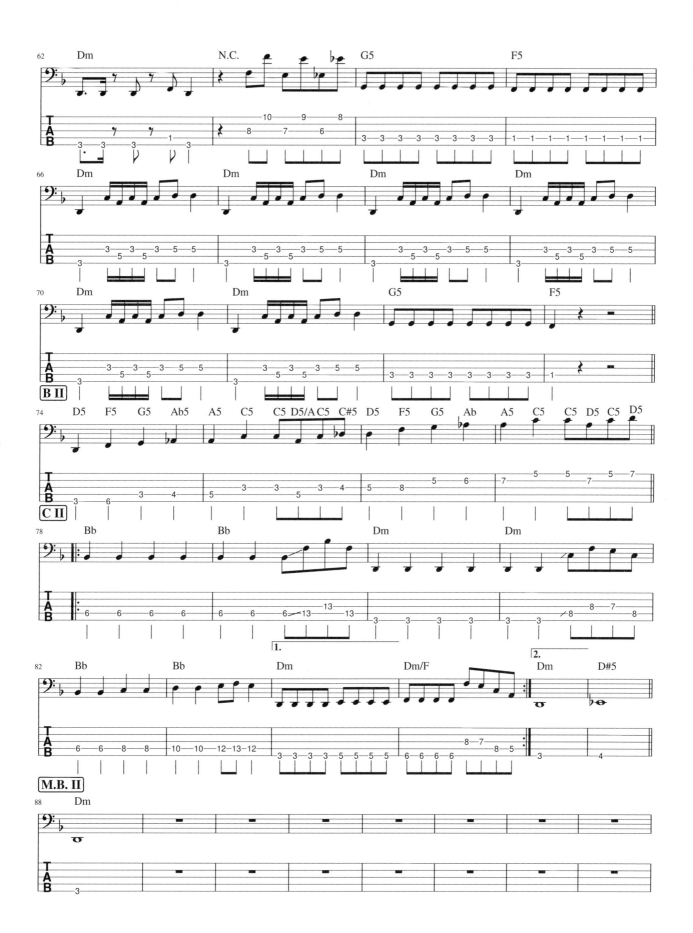

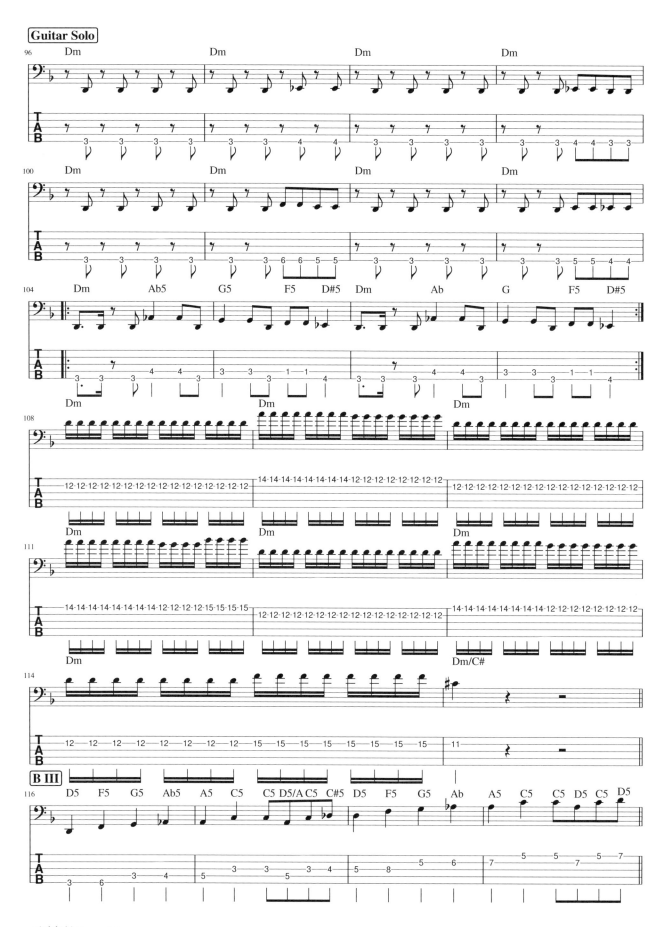

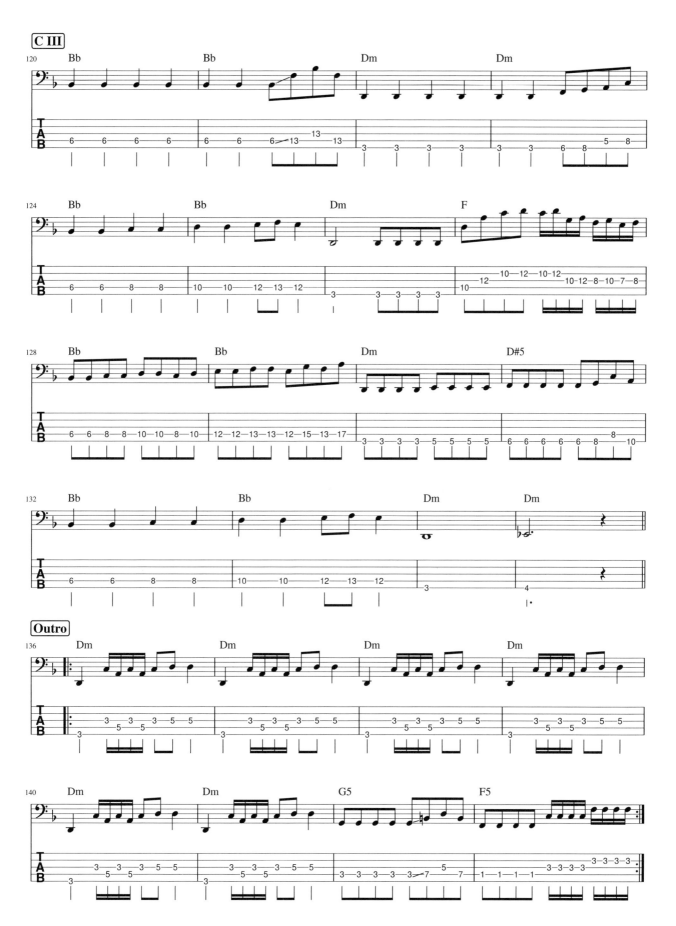

天地無用

- Drums -

KOLOR

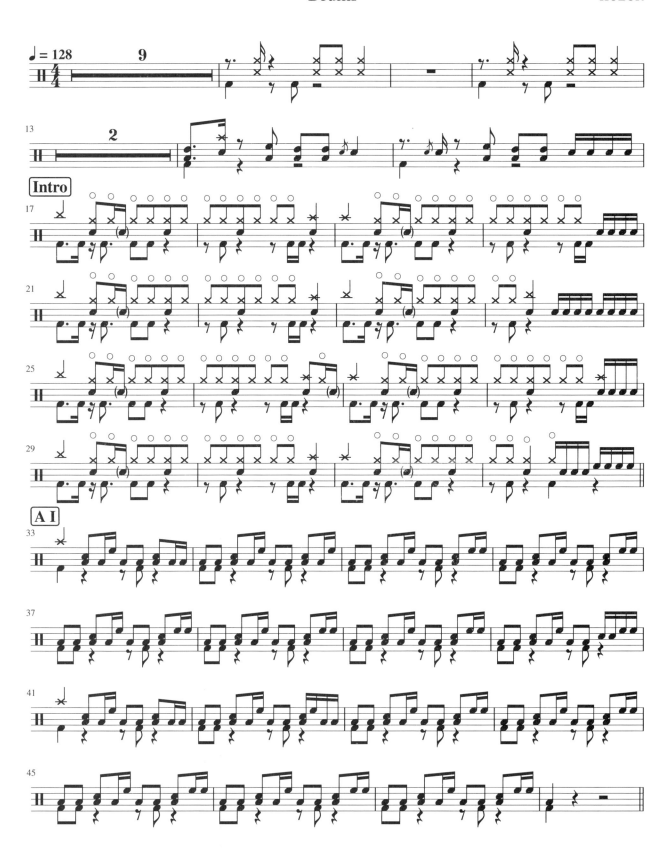

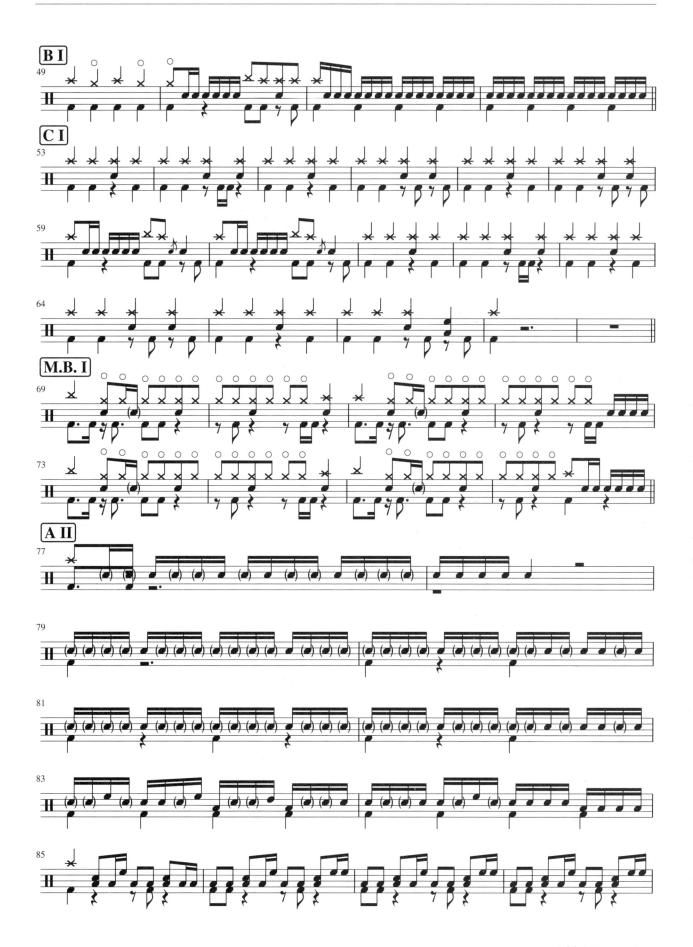

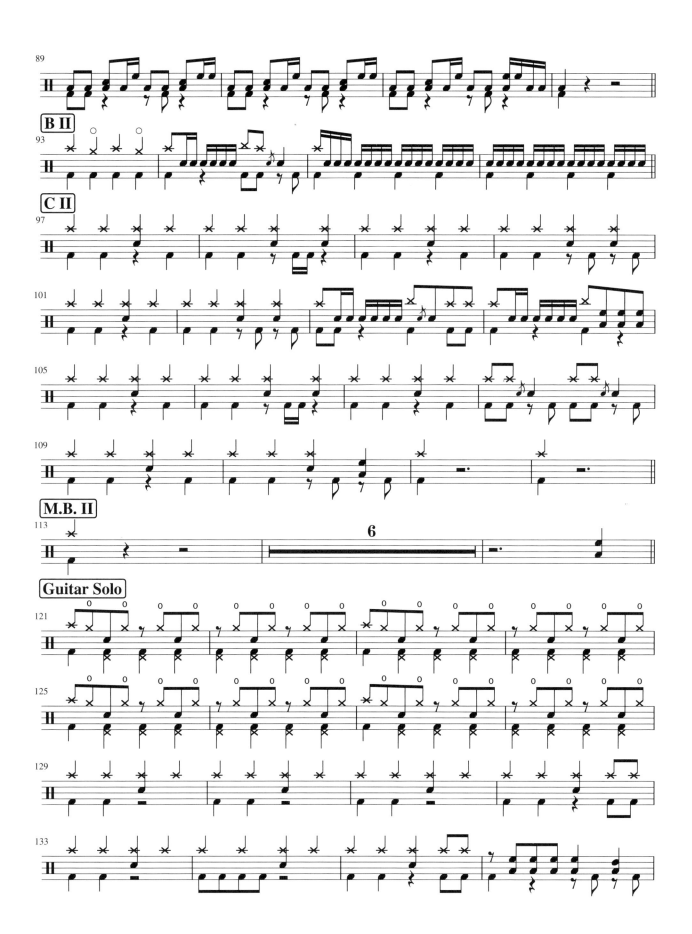

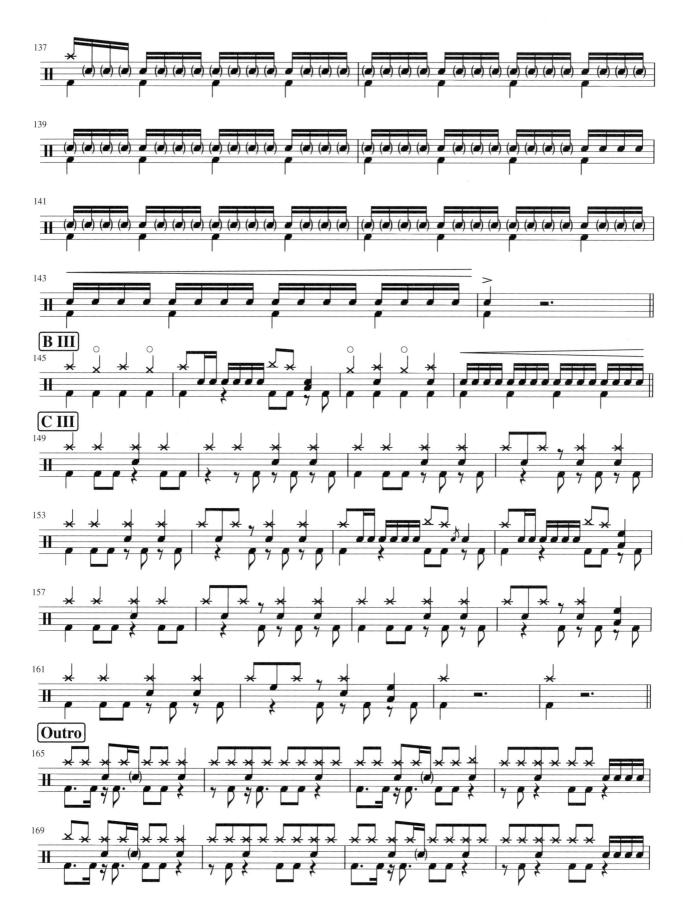

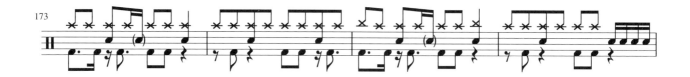

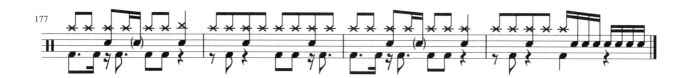

天地無用

- Keyboard -

KOLOR

Outro

ABOUT /

天地無用 (2020)

作曲：Sammy So 作詞：梁栢堅 編曲 / 監製：KOLOR

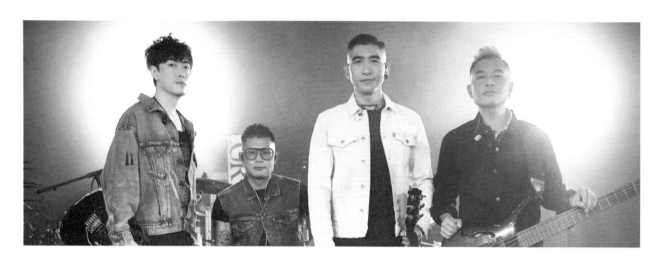

關於創作

這是在疫情爆發前後寫的，在憤怒與不安的情緒下，很多日常的
事情改變了，所有人都變得很緊張，整個世界都瘋了似的……
歌曲講述的就是一個瘋子和極混亂的世界。

關於軼事

這種電子搖滾 Sammy 一向都很喜歡，所以一直覺得如果寫一首
演出一定很好玩。

關於製作

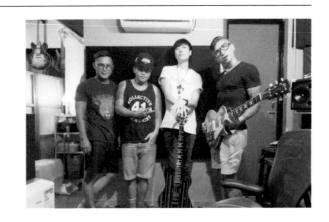

一直都有個前奏寫好了，是比較激烈的風格，之後就有「唯有瘋狂　唯有癲喪」這句歌詞，然後再交到栢堅手上成了現在的這份歌詞；編曲方面則有 Jimmy Fung 幫了我們很多忙。

關於反應

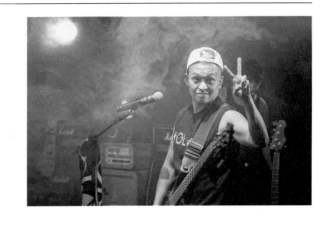

現場演出時通常大家都陷入「癲喪」狀態，尤其 Pre-chorus 的「Get Up Get Up」，觀眾們都會為之瘋狂！（有看過 Live 的朋友！是不是？）

關於彈奏

這首歌就是用來宣洩的！可以留意鼓聲是用了澎湃跳躍的 Floor Tom 帶動。

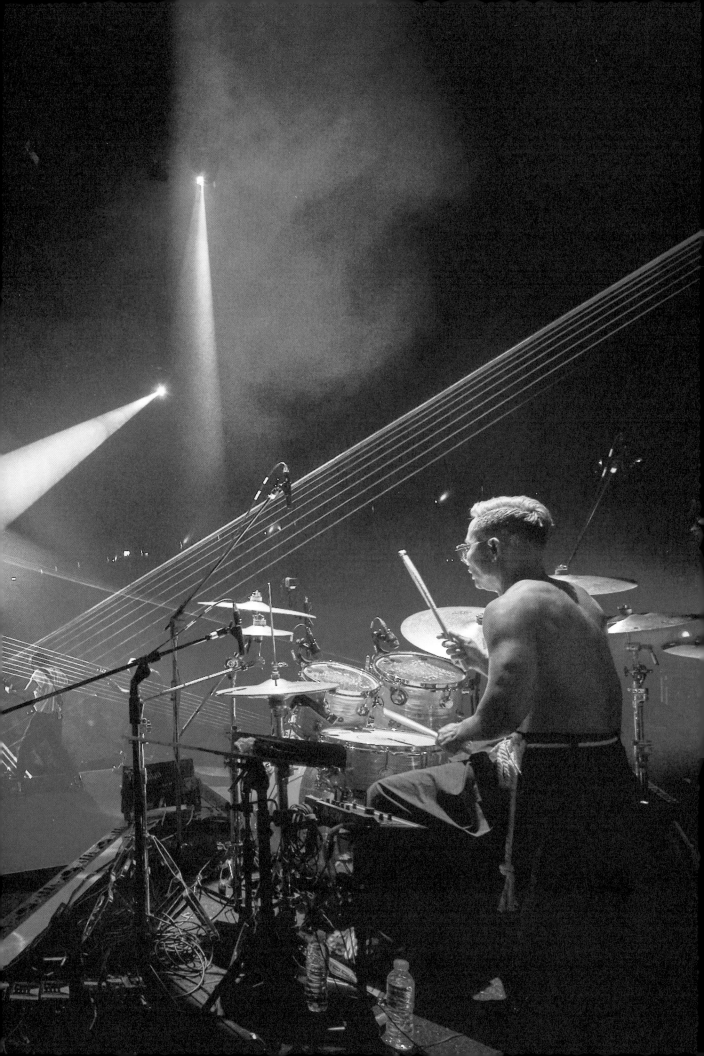

天地會

- Rhythm Guitar + Melody + Lyrics -

KOLOR

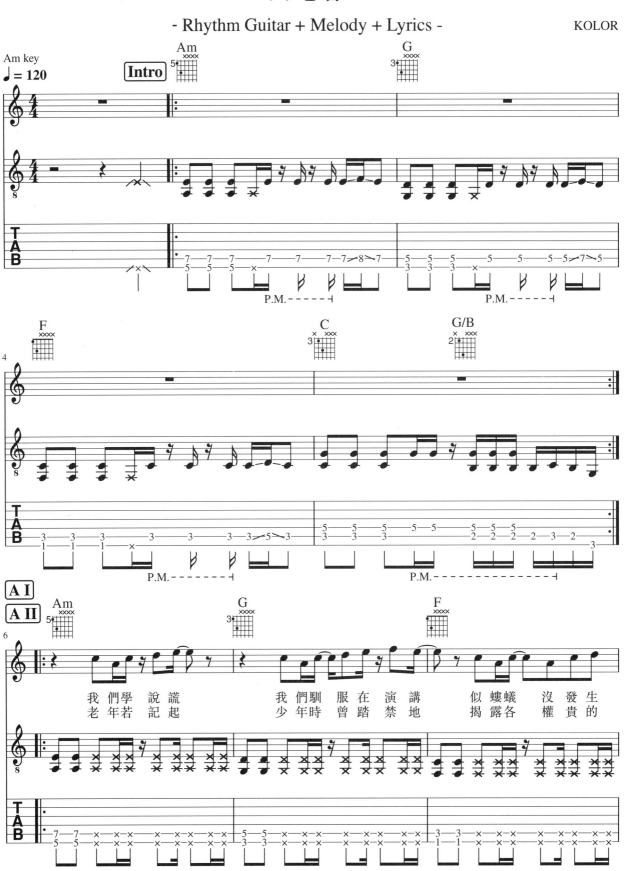

我們學　說謊
老年若　記起

我們馴　服在　演講
少年時　曾踏　禁地

似蟲蟻　沒發生
揭露各　權貴的

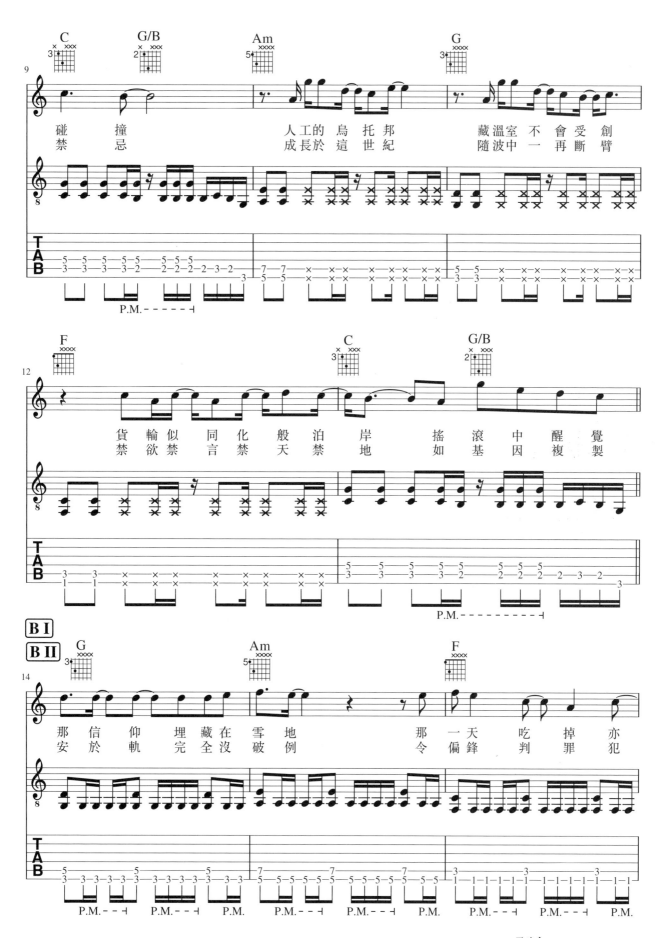

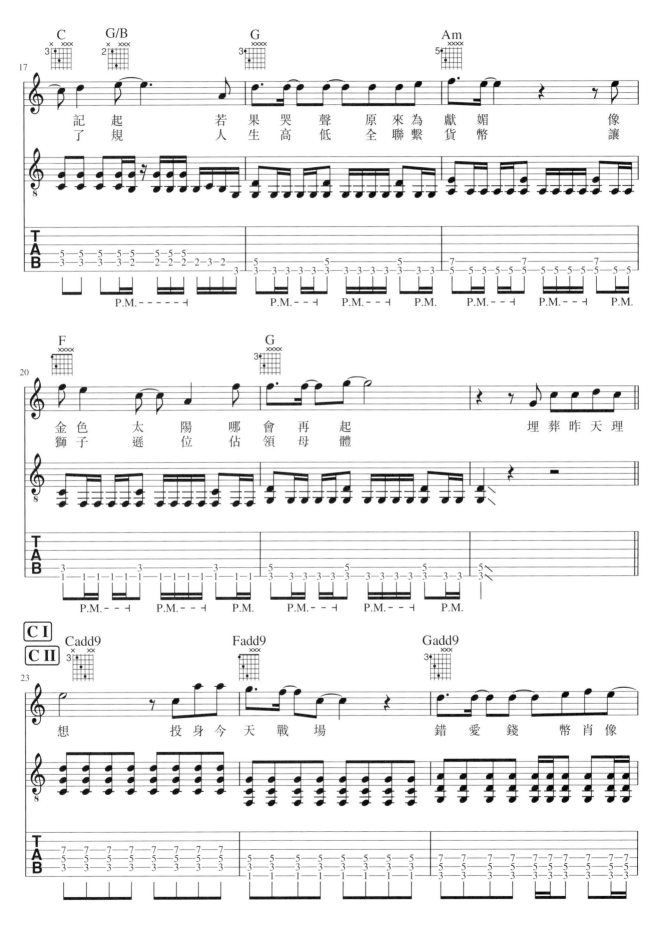

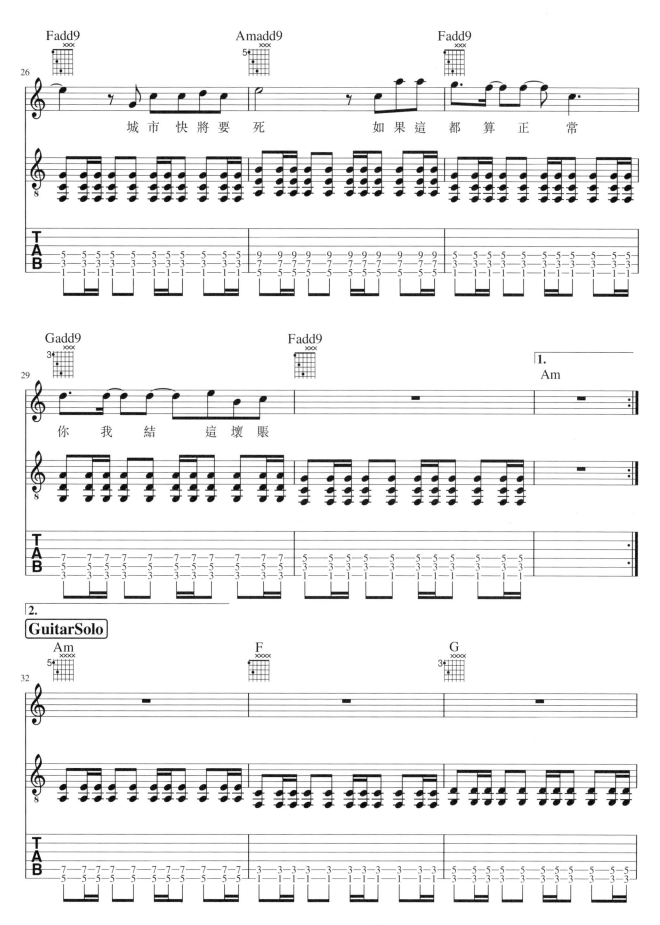

城市 快將 要 死　如果 這 都 算 正 常

你 我 結 這 壞 賬

GuitarSolo

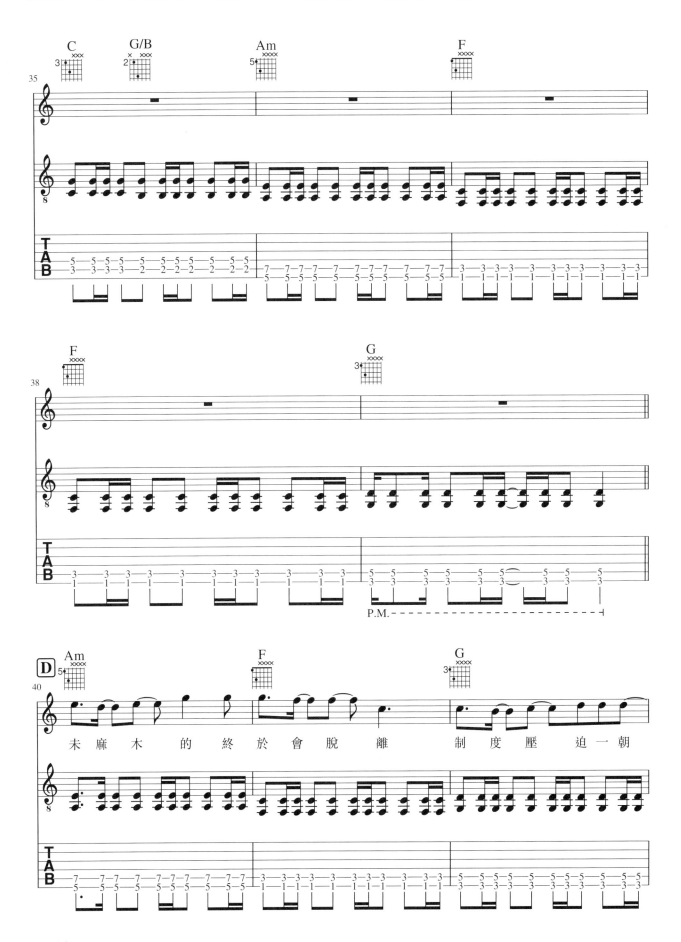

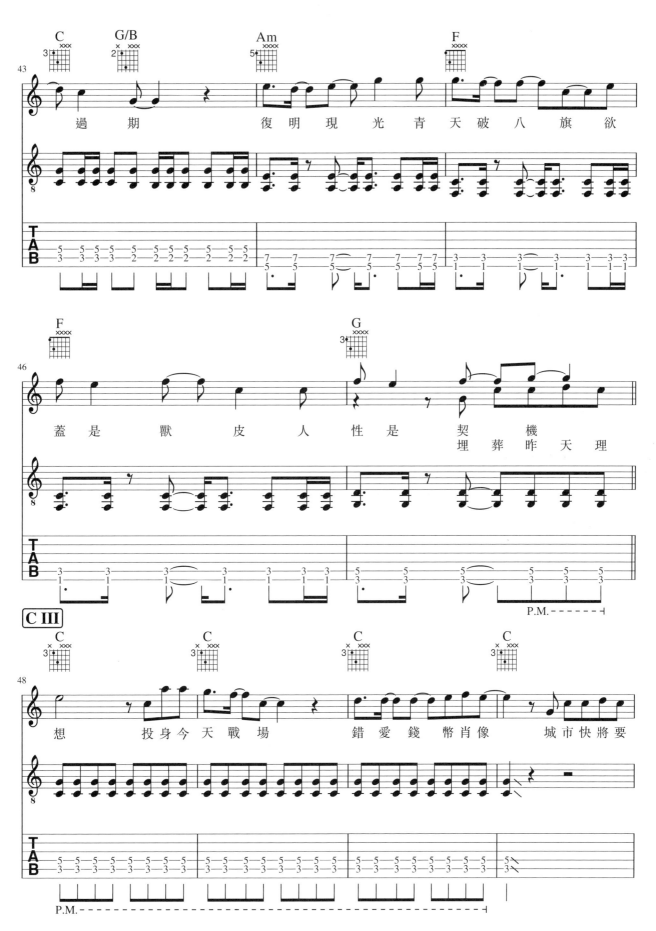

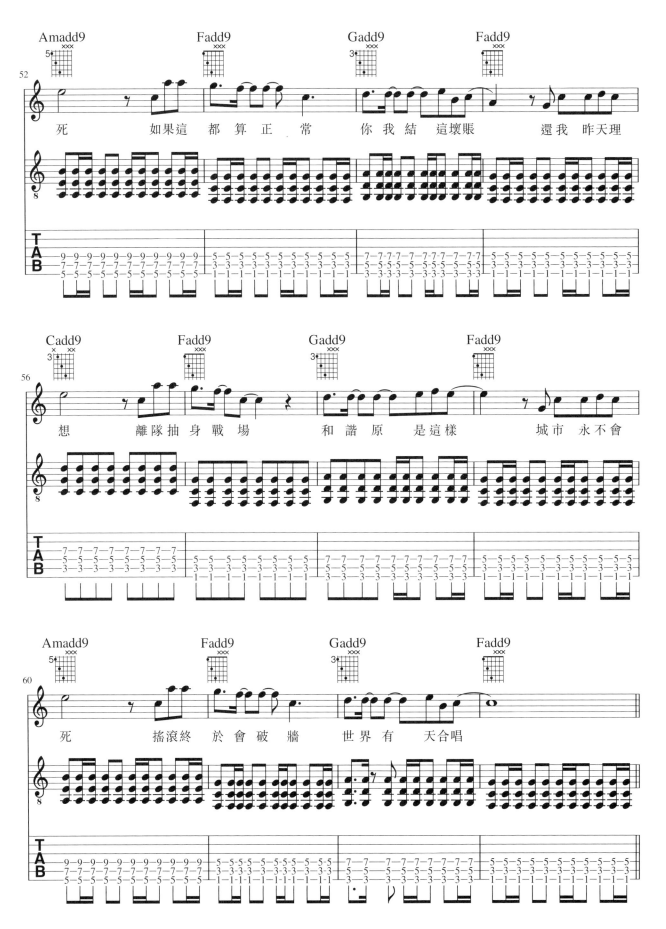

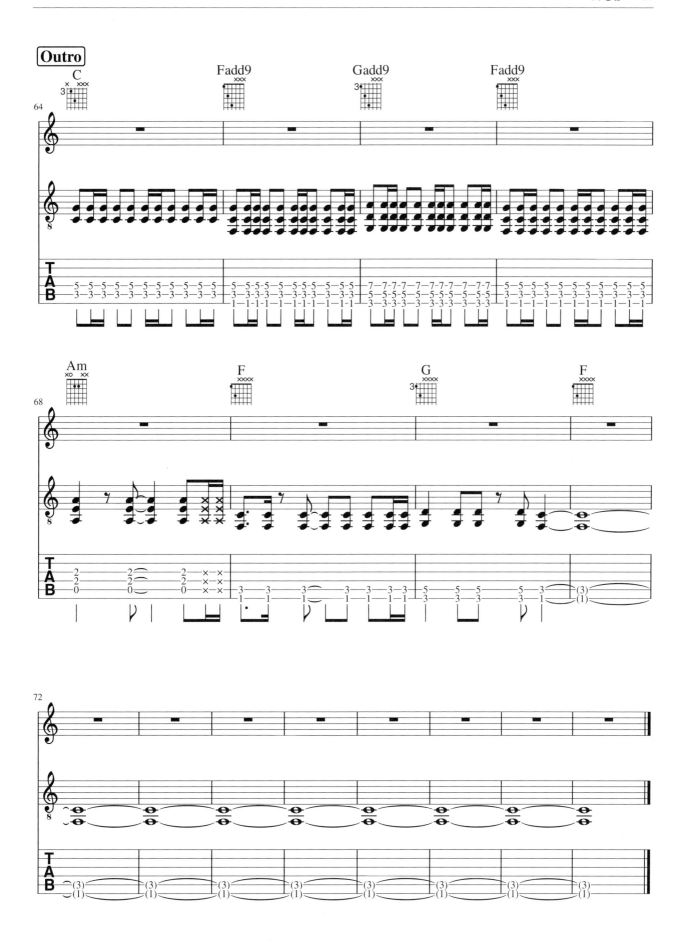

天地會
- Lead Guitar -

KOLOR

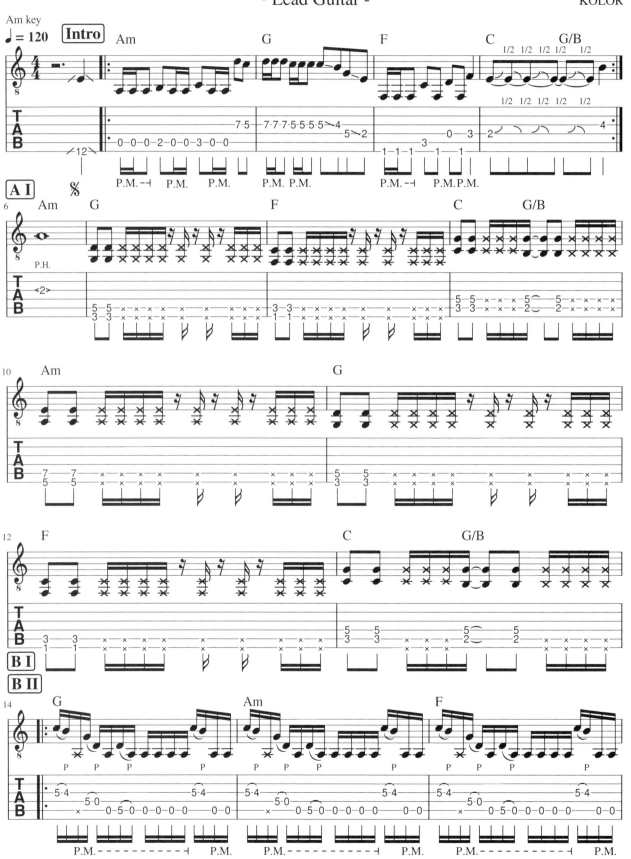

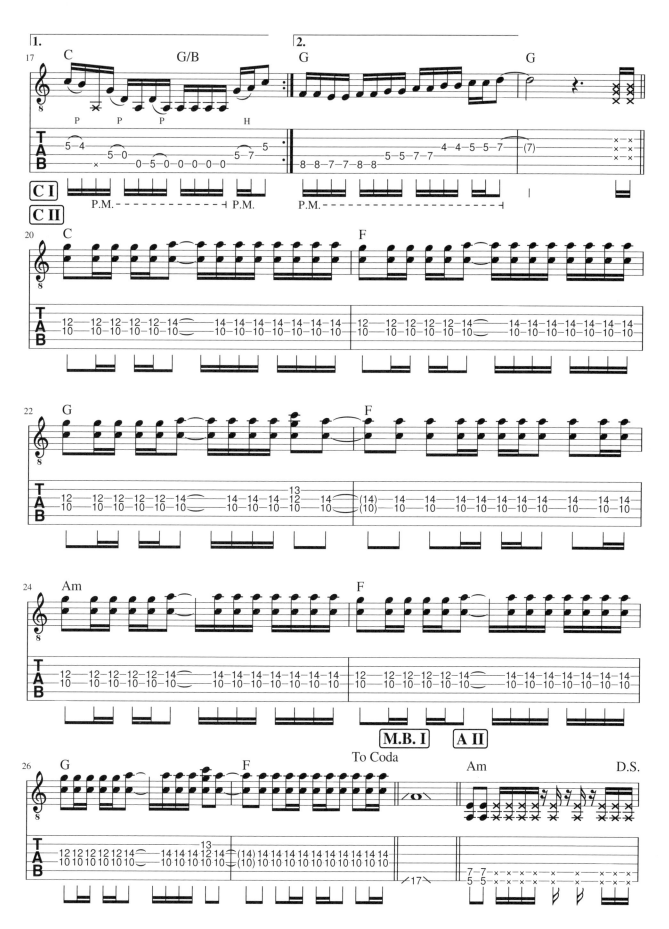

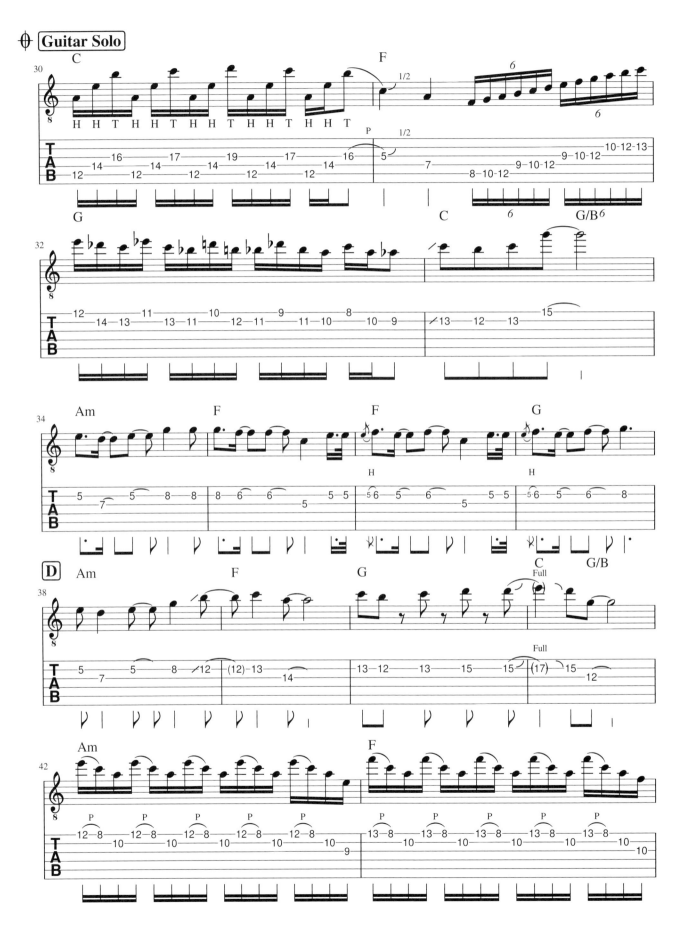

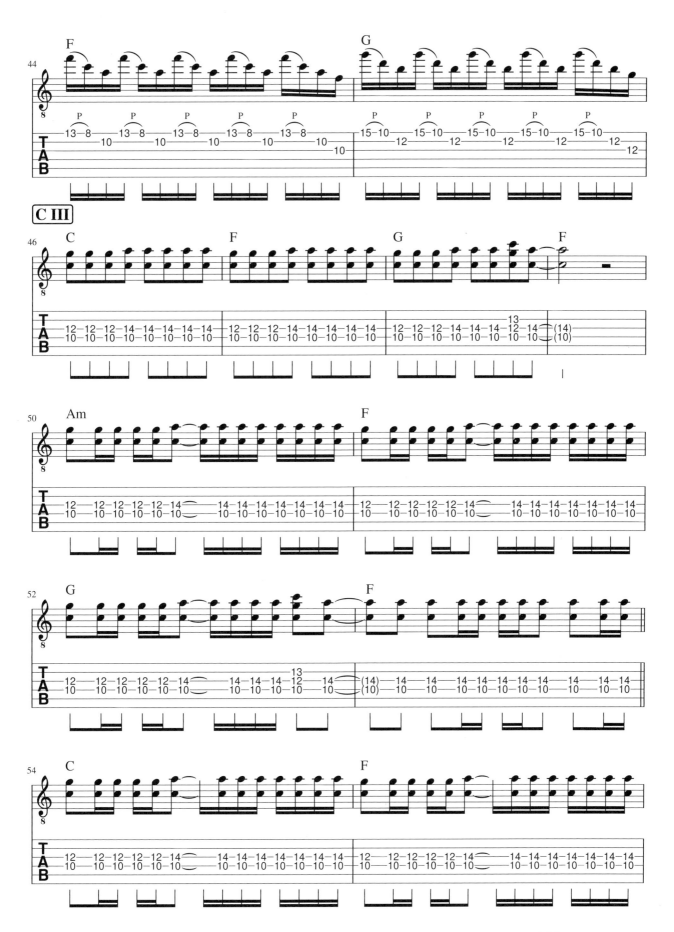

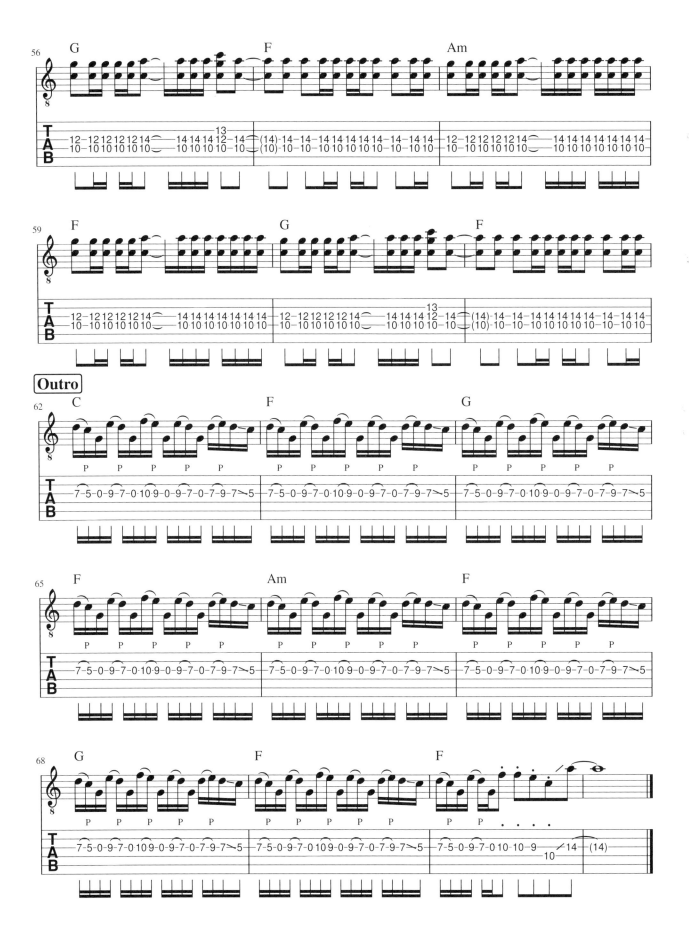

天地會

- Bass (Live ver.) -

KOLOR

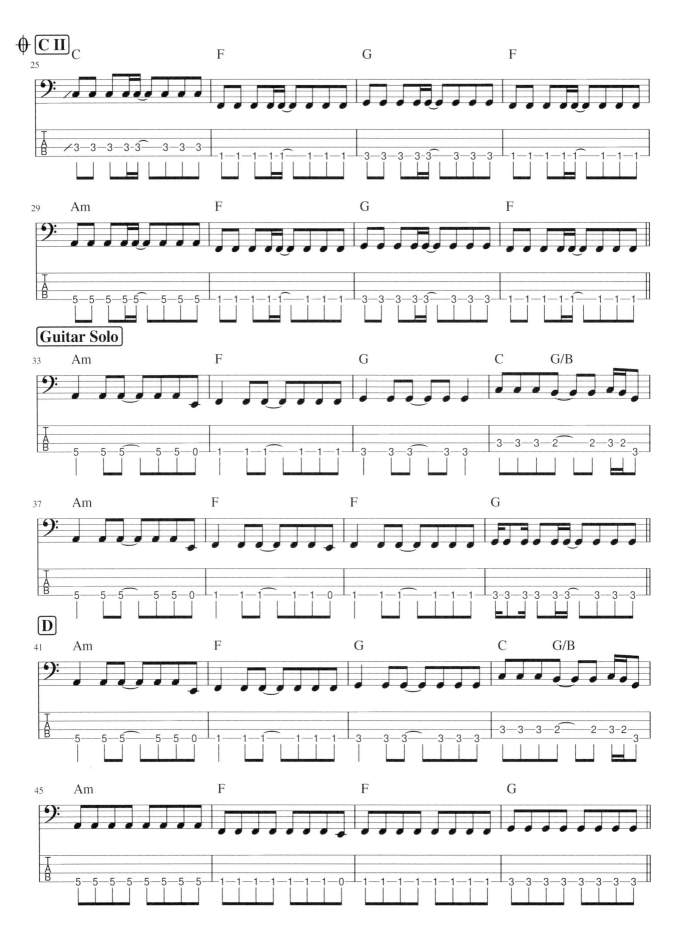

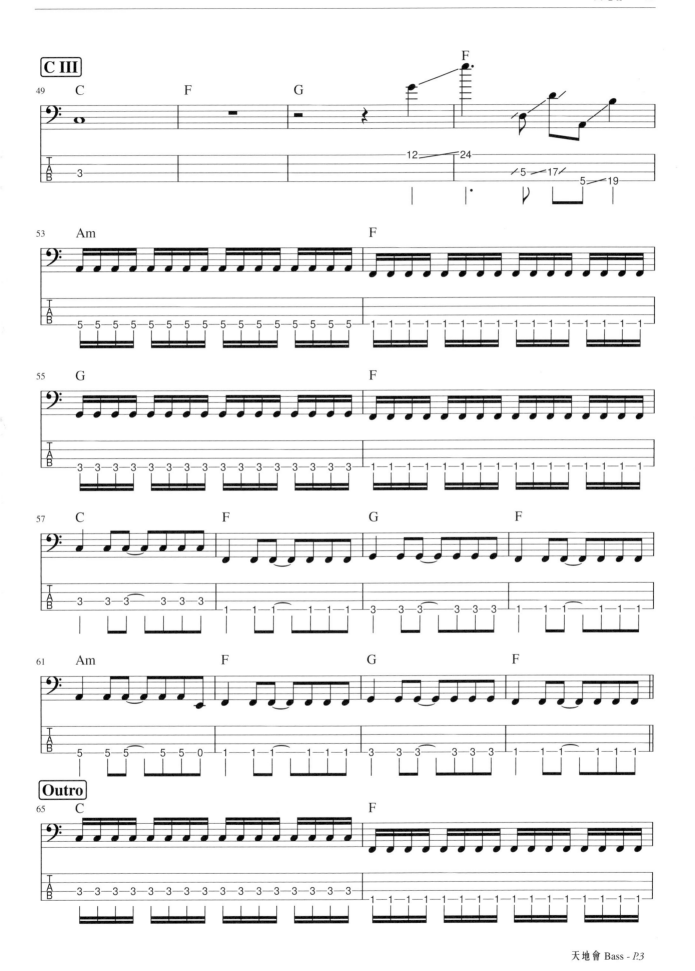

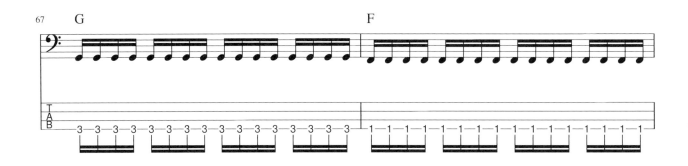

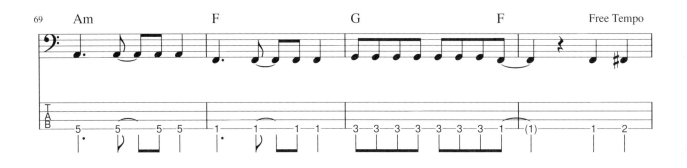

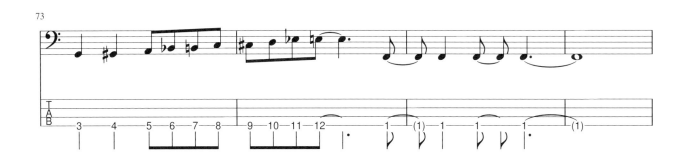

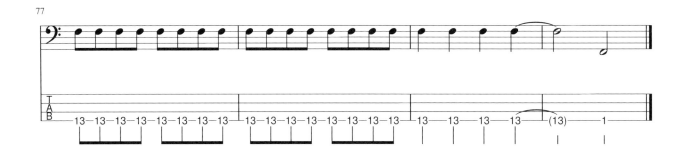

天地會

- Drums -

KOLOR

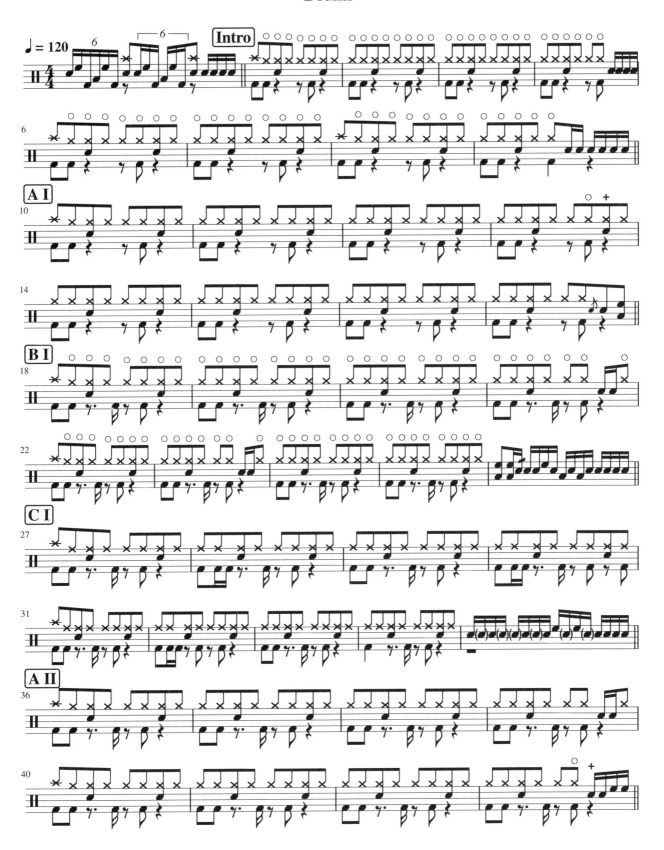

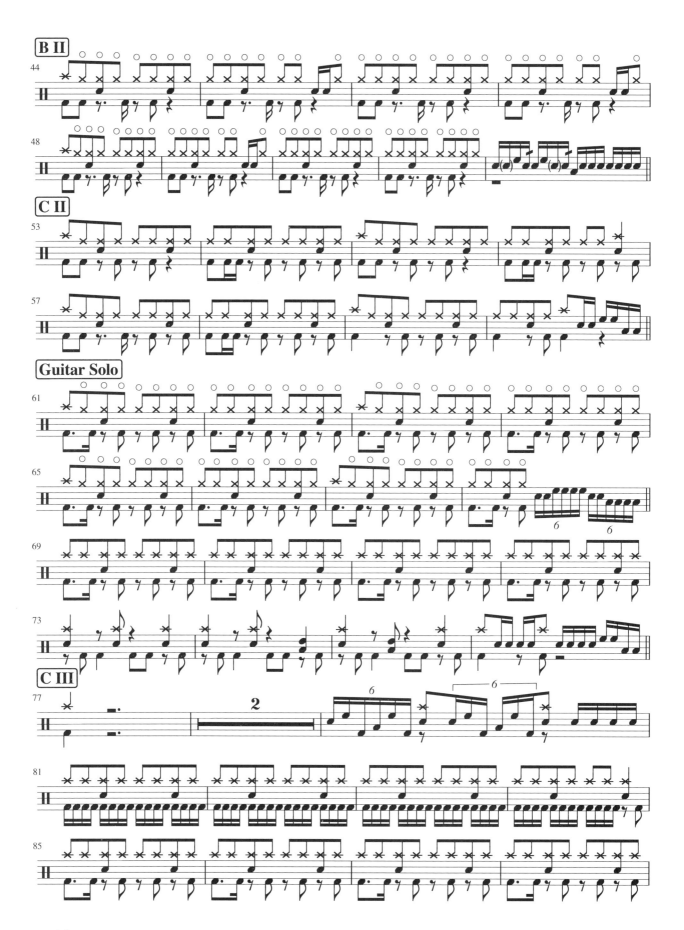

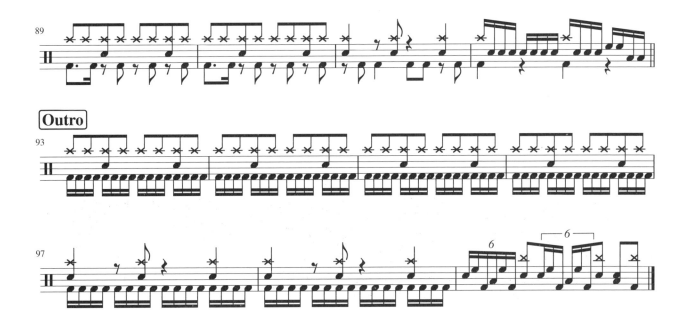

Outro

ABOUT /

天地會 (2012)

作曲：高耀豐　作詞：梁栢堅　編曲 / 監製：KOLOR / Candy Lo / Ben Lam

關於創作

這首歌的發想源自 Joe Junior 在劇集《天與地》的名句，「This city is dying」，以這句作歌曲意念的中心再交給栢堅填詞，表達了當時對社會的控訴。

關於軼事

這首歌的錄音版本是調低半度的 B Major (Ab Minor) Key，之後演出才變回 C Major (A Minor) Key，因為當時突然「滑底」了，錄音時沒有信心唱到這麼高音，通常新歌都會這樣……後來演出又覺得 C Major (A Minor) Key 比較好彈，所以又改回來了。

關於製作

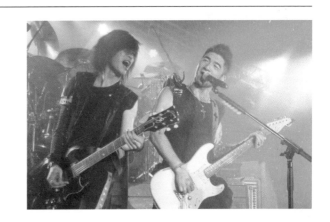

編曲我們編了 4 至 5 次，用了大約四年時間才面世……一開頭
完全不是這樣的，只是編過無數個版本也不太成功，於是我們
一年一年、一次一次的放棄，直至到 2011 年才成功編出一個我們
喜歡的版本，就是你們現在聽到的版本了。

關於反應

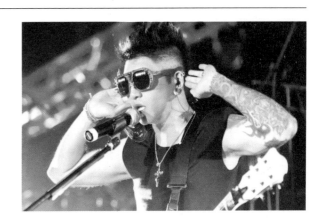

這首歌經歷了許多年頭也百聽不厭，現場也百玩不厭！不過現場
版和錄音版本不一樣，大家可以留意不同的演繹。

關於彈奏

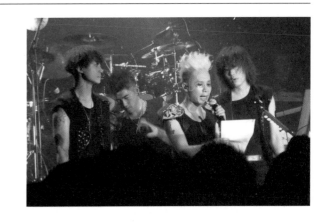

這裡寫的是現場版本，所以 Solo 部分就是現場演出更改過的
版本，而非收錄於專輯裡的版本。值得留意的是結他 Solo，因為
錄音版好像也聽了一段時間，所以 Robin 編寫了一個新的，覺得
現在這版本更能展示結他彈奏技巧。

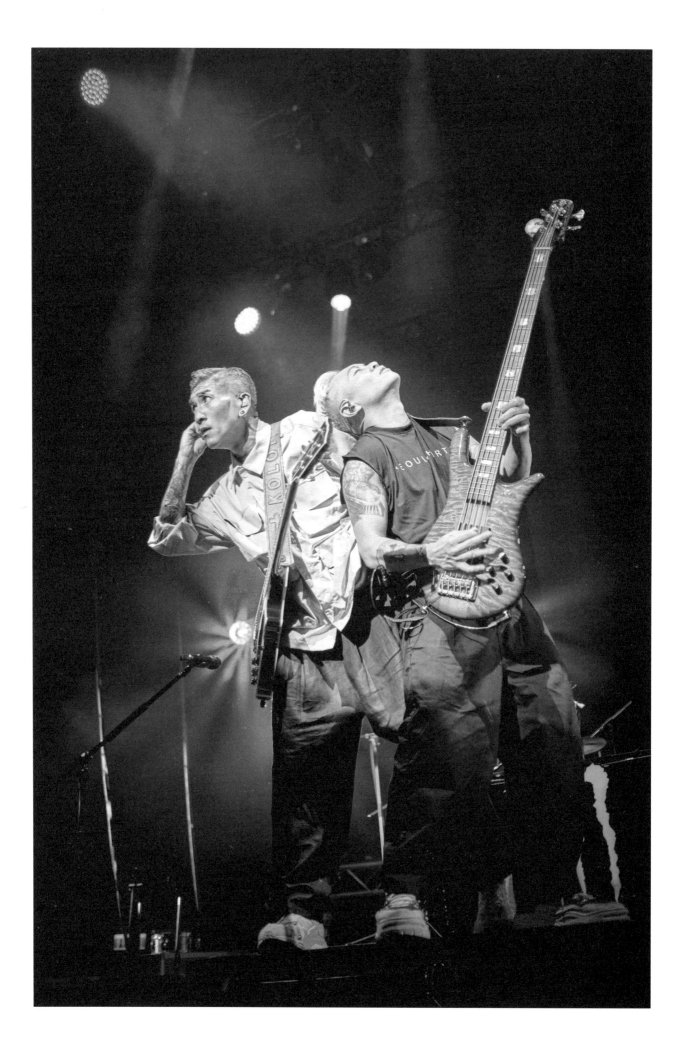

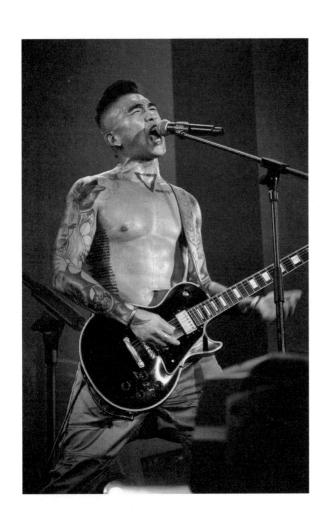
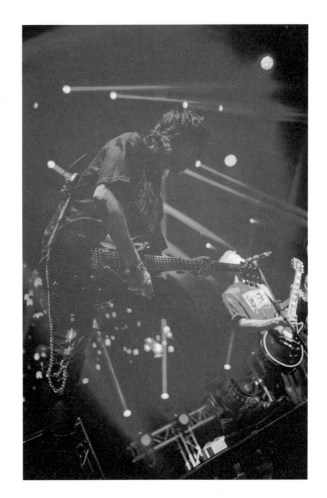
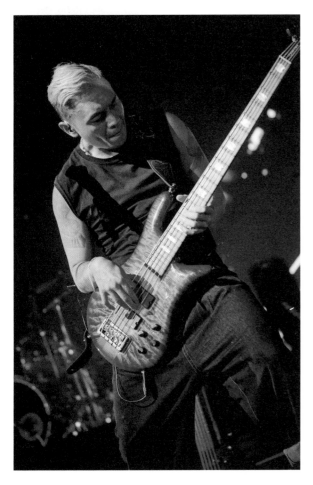
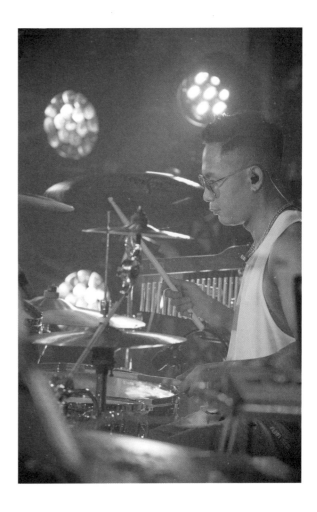

那年那天

- Rhythm Guitar + Melody + Lyrics -

KOLOR

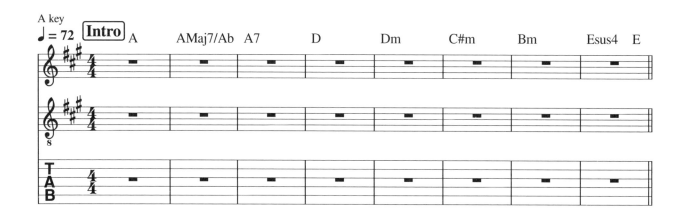

當這一雙手 未了解已分手 若再開始 相信也 沒有 回望

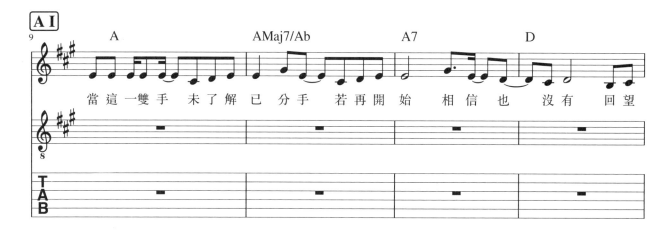

過去那歡 笑時 候 在這 一息之間轉變如激 流

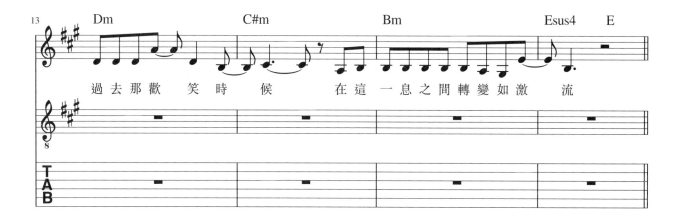

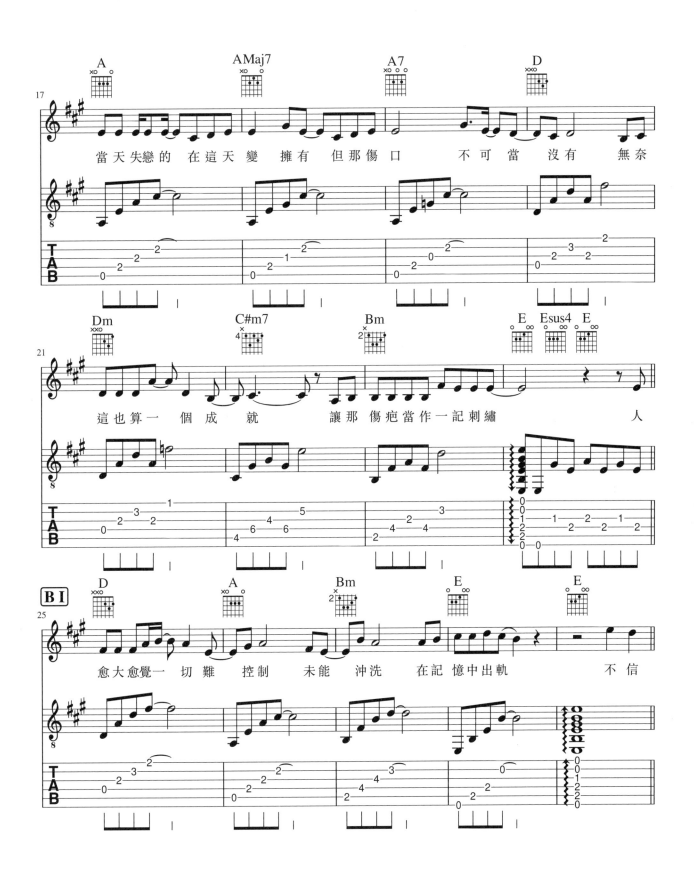

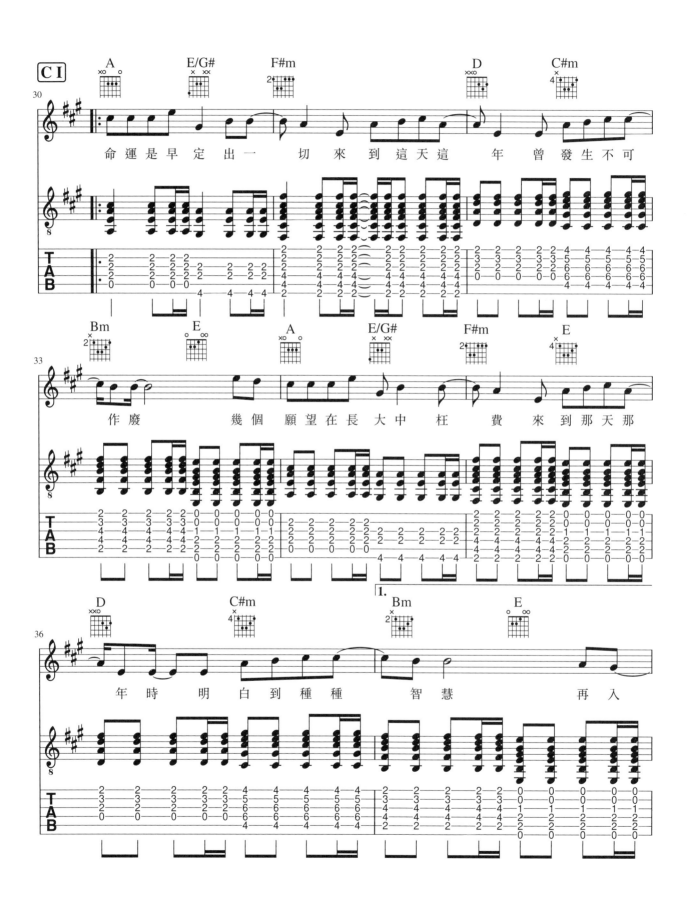

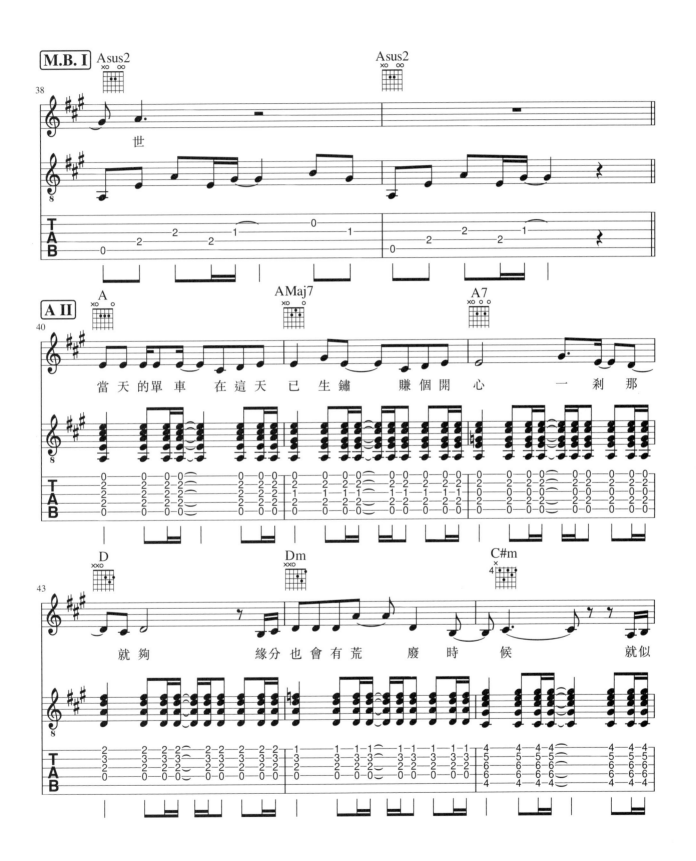

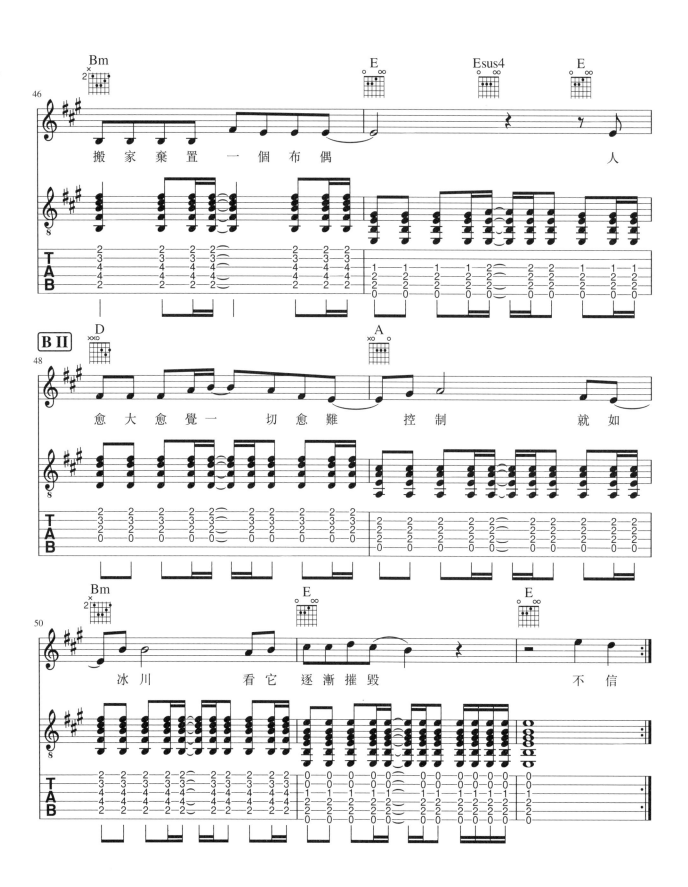

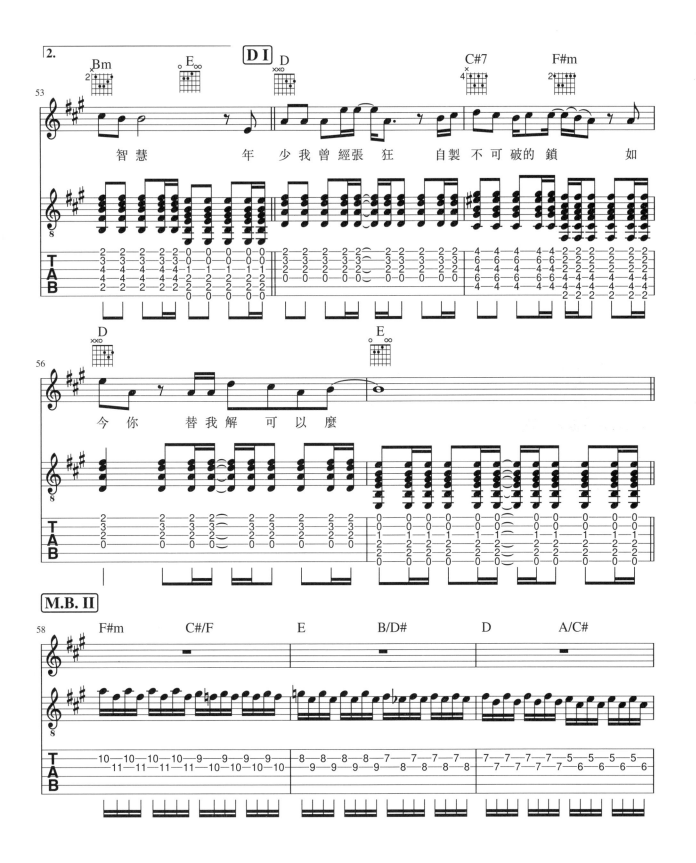

智慧　　年　少我曾經張　狂　自製不可破的鎖　　如

今你　替我解　可　以　麼

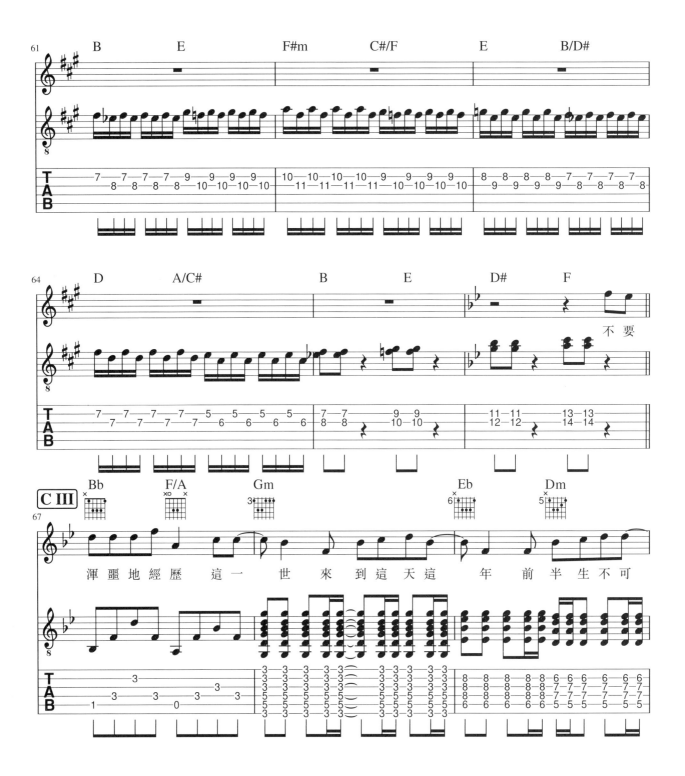

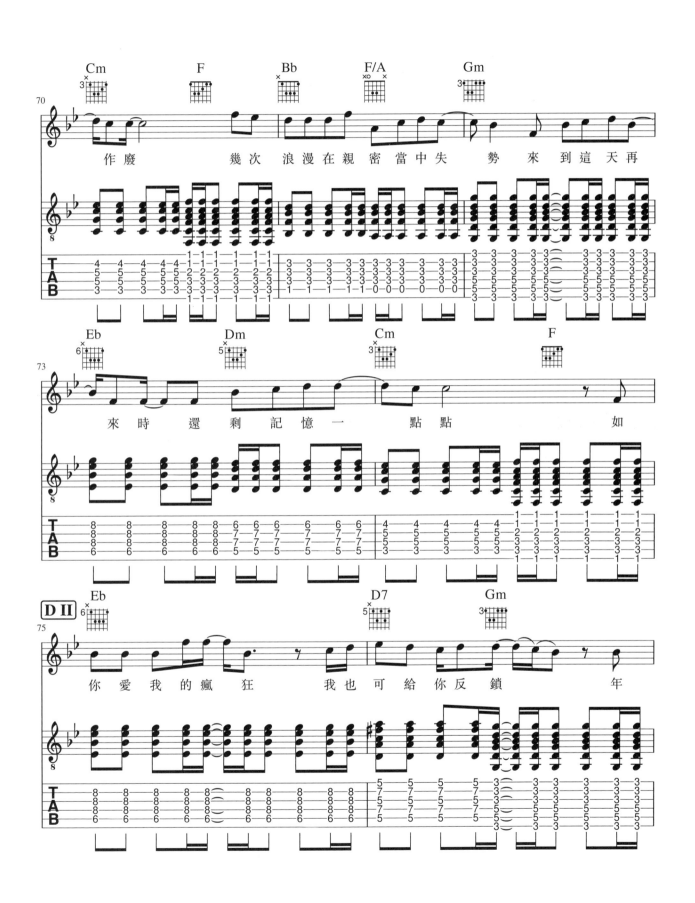

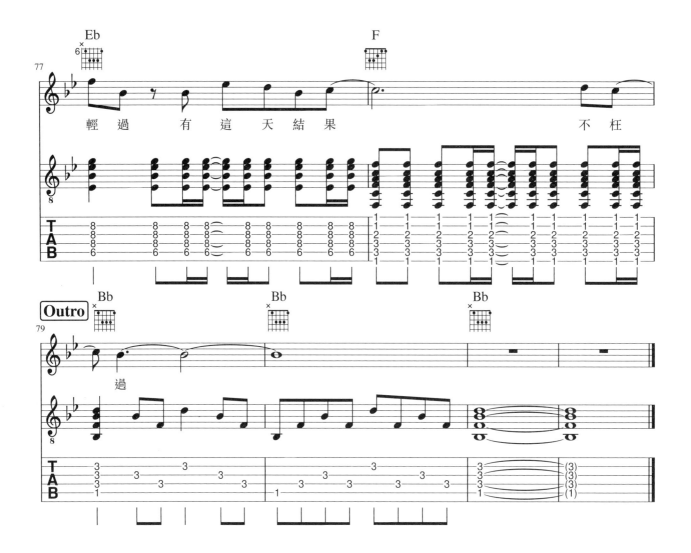

那年那天

- Lead Guitar -

KOLOR

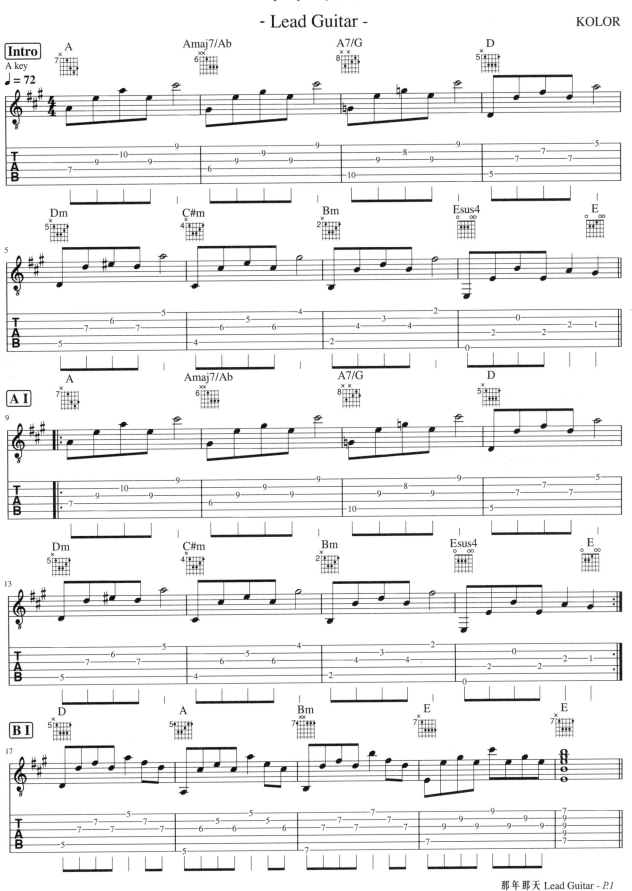

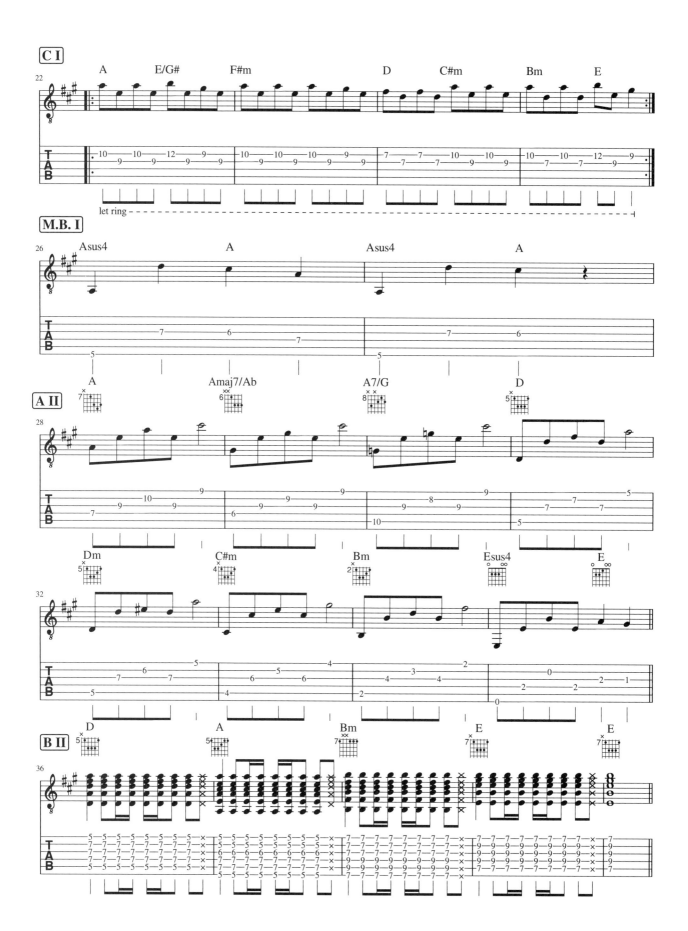

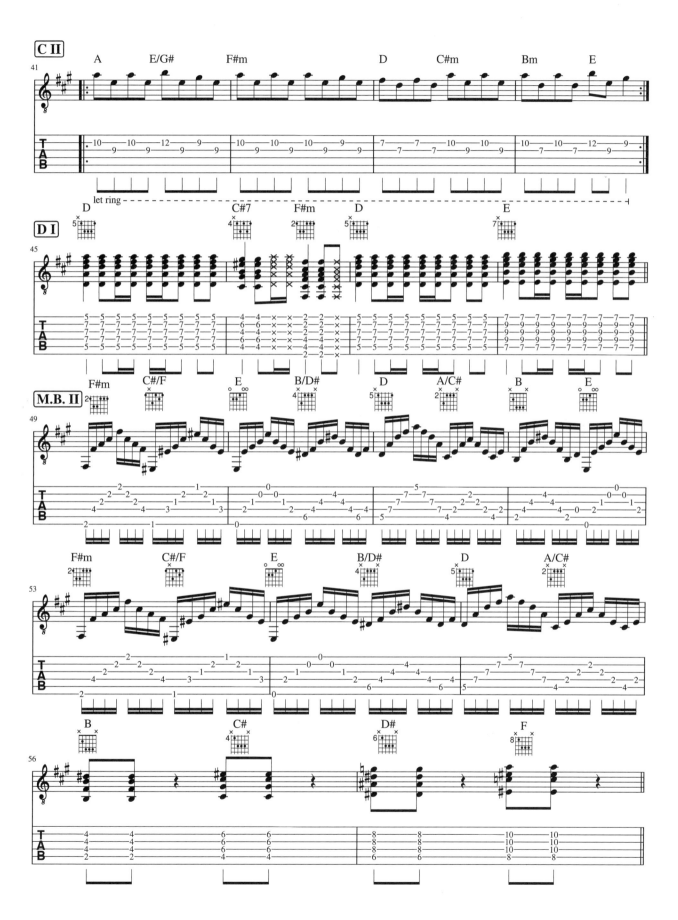

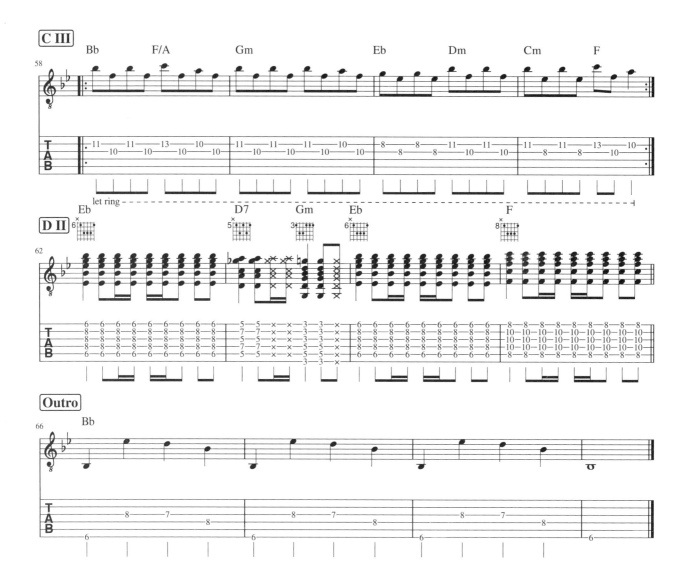

那年那天

- Bass -

KOLOR

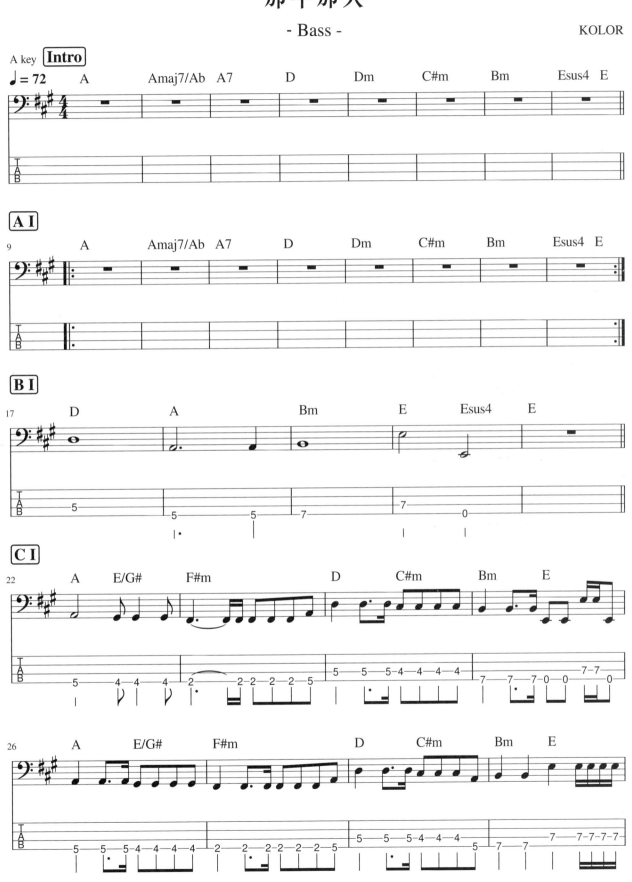

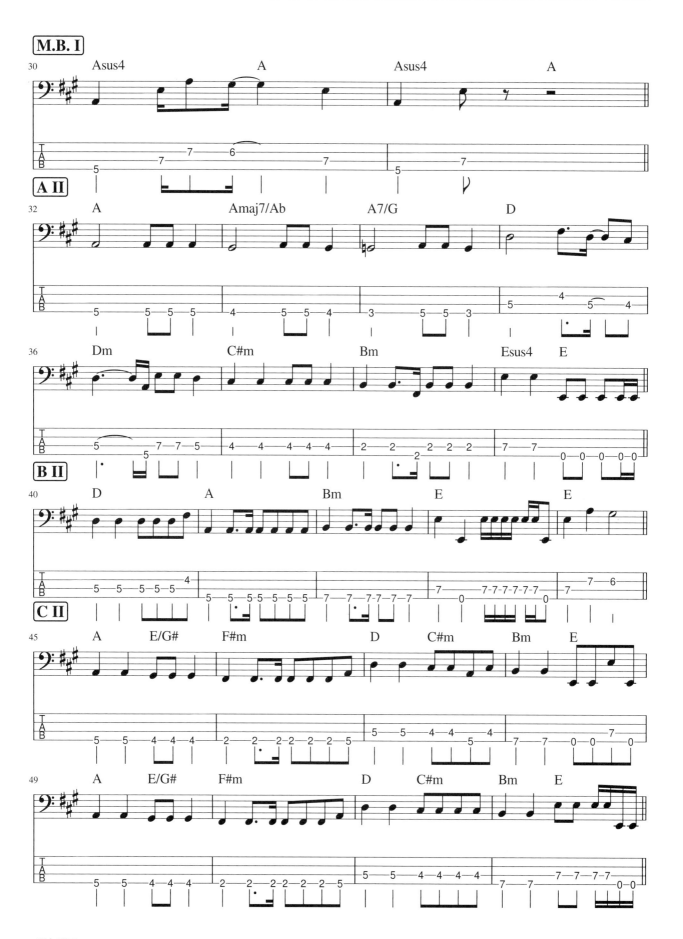

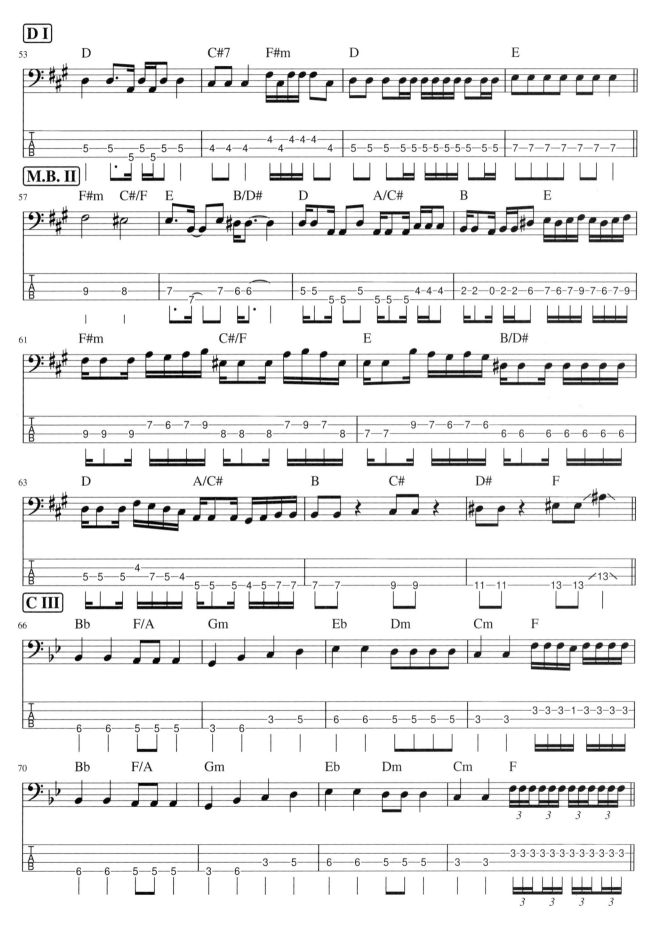

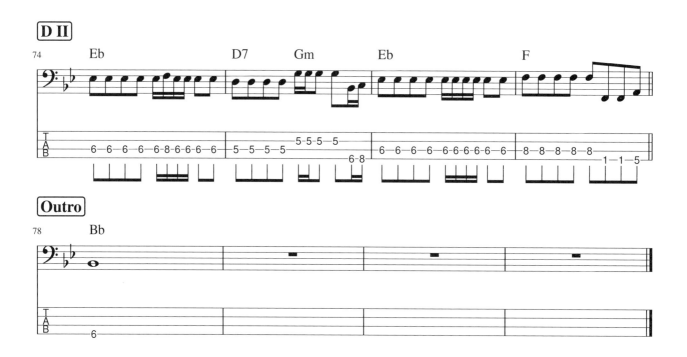

那年那天

- Drums -

KOLOR

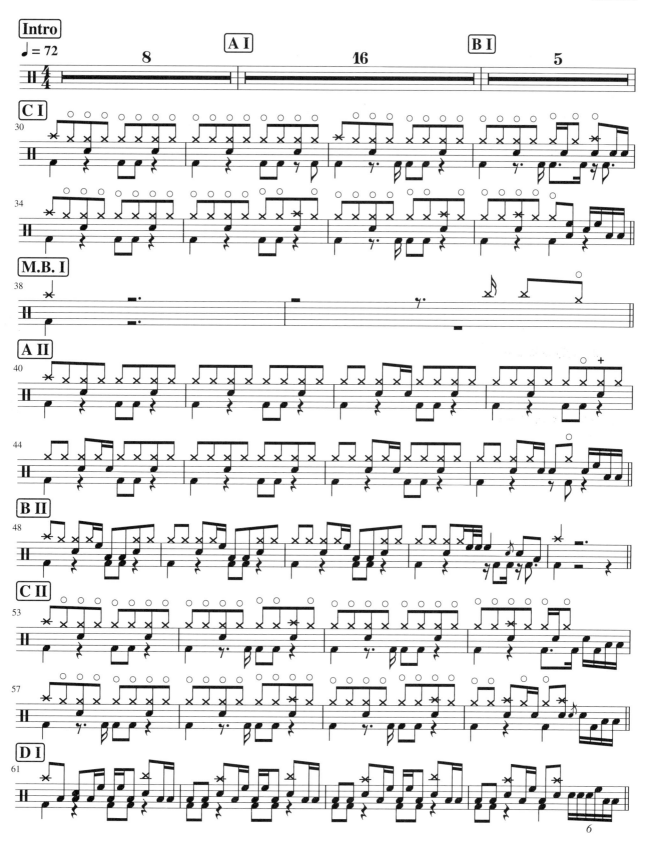

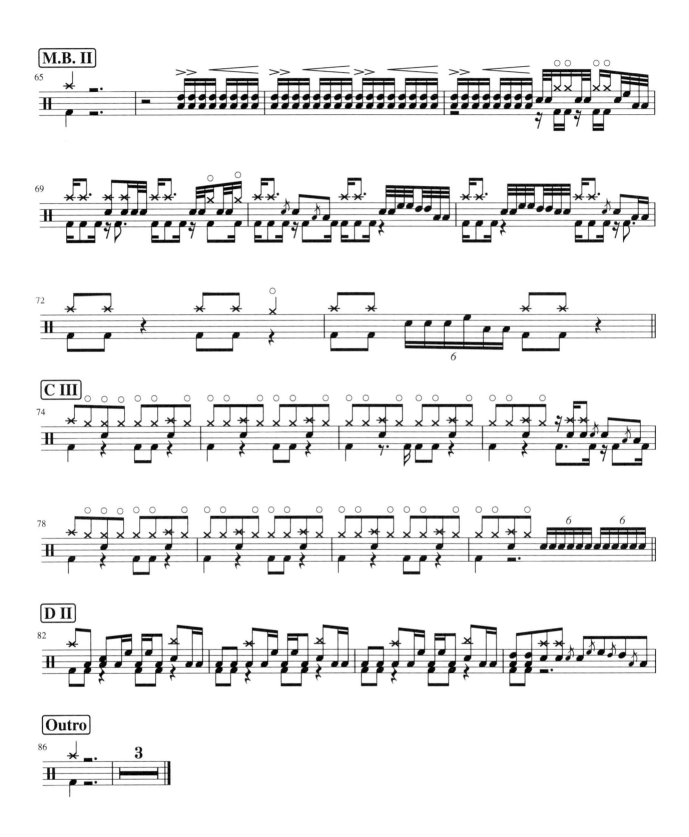

那年那天

- Keyboard -

KOLOR

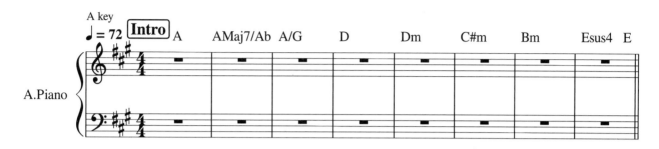

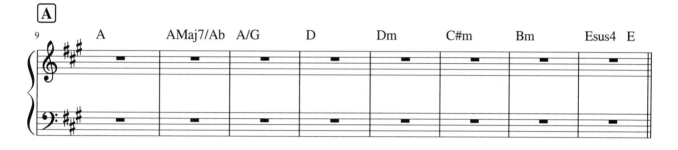

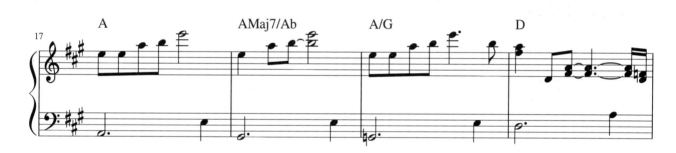

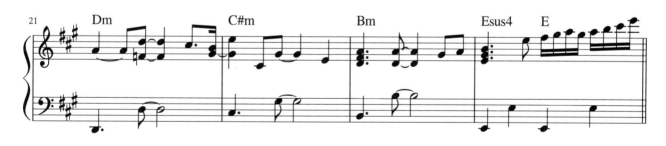

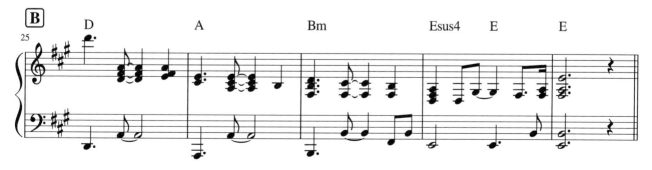

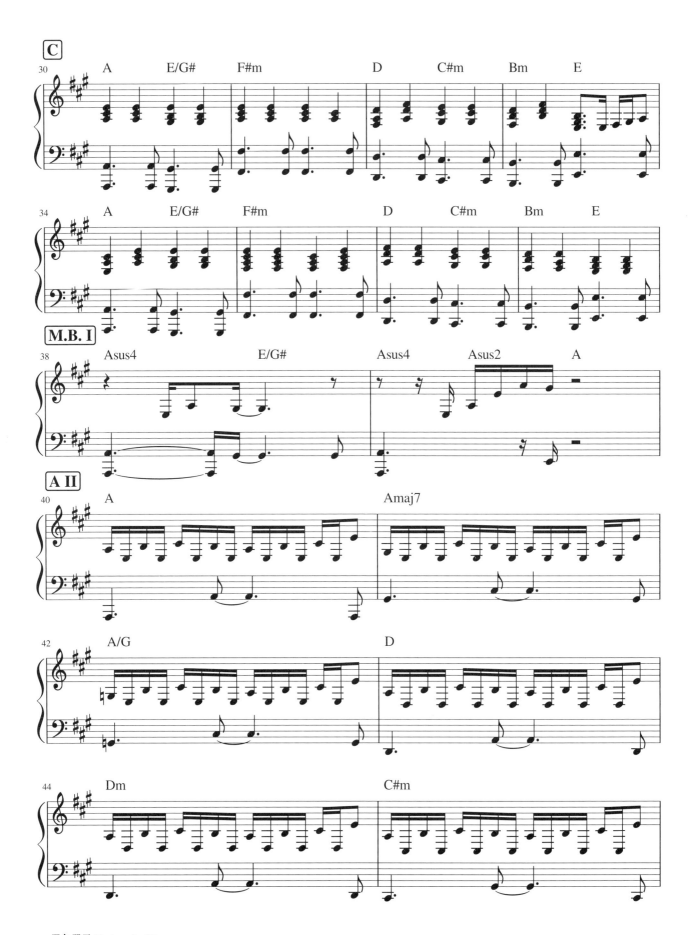

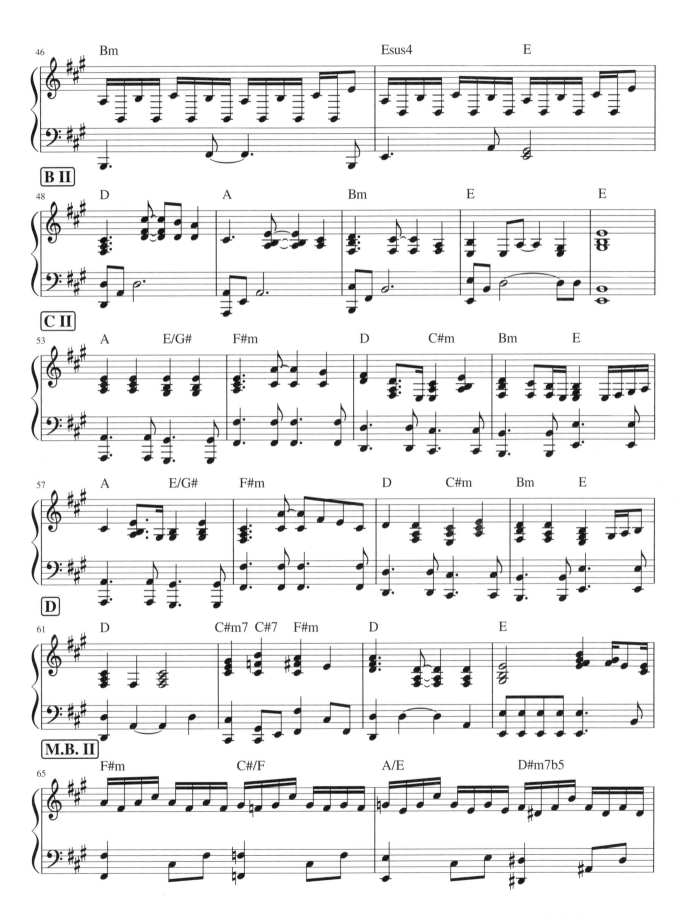

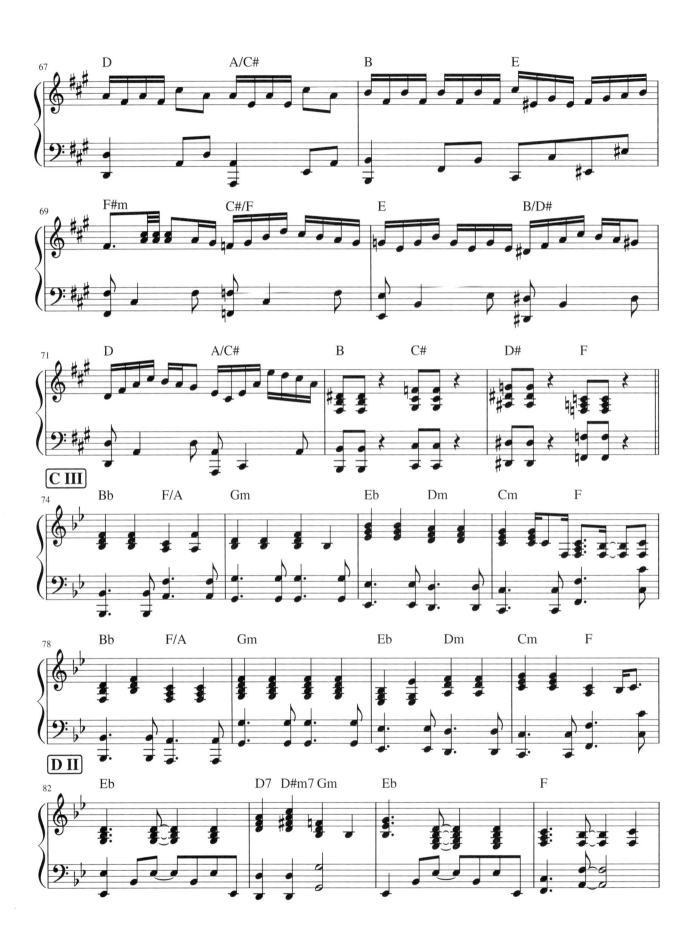

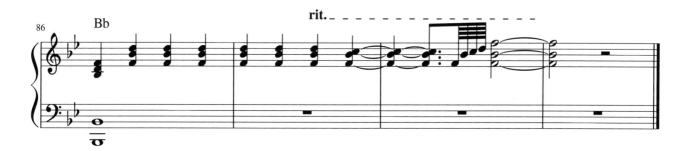

ABOUT /

那年那天 (2010)

作曲：羅灝斌　　作詞：梁栢堅 / 羅灝斌　　編曲 / 監製：KOLOR

關於創作

「Law of 14」其中一首歌曲。創作意念其實就是在夜闌人靜的時候回想前半生的自己，跟《半首歌》也有一點點互相呼應吧，因為當年 Sammy 寫《半首歌》時正是接近三十歲，有感人生開始進入另一階段，過幾年後 Robin 承接著《半首歌》的感覺，寫出了他的感悟。

關於軼事

由於當年「Law of 14」只有一個月時間做好一首歌，加上配合《As Simple As》的主題，所以當時的錄音版本是純原音的，到後來後知後覺地想加入某些元素，另外為了後面段落更激昂一些而加入了電結他，所以最後現在就流傳著兩個不同版本的《那年那天》。

關於製作

Robin 在寫 Demo 時已經很有感覺，所以其實已有一個大概的骨幹，某幾句歌詞也是一開頭已經決定非加不可，後來再交到栢堅手上修正和雕琢。而編曲上則配合《As Simple As》的主題風格，主要用原音樂器，鋼琴 Solo 也是我們歌曲中比較少見的。

關於反應

好像是演唱會必唱的抒情歌，氣氛也比較平靜，而最能突顯這歌的大概是小龜的鋼琴 Solo 吧，是比較激昂的部分，每次 Sammy 都要稱呼他為「鋼琴王子──小龜」！

關於彈奏

大家可以留意一下 Guitar lines 和 Chord 的部分，每個之間都是相差半度，通常稱為「半度進行」，曲式也是由半度開始誕生的。

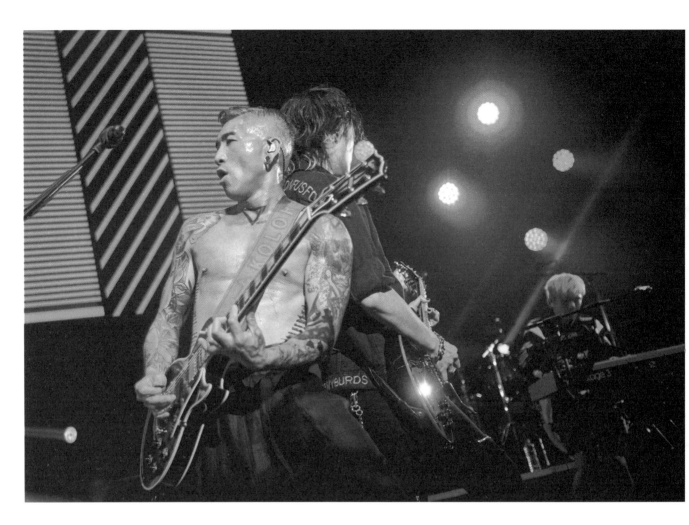
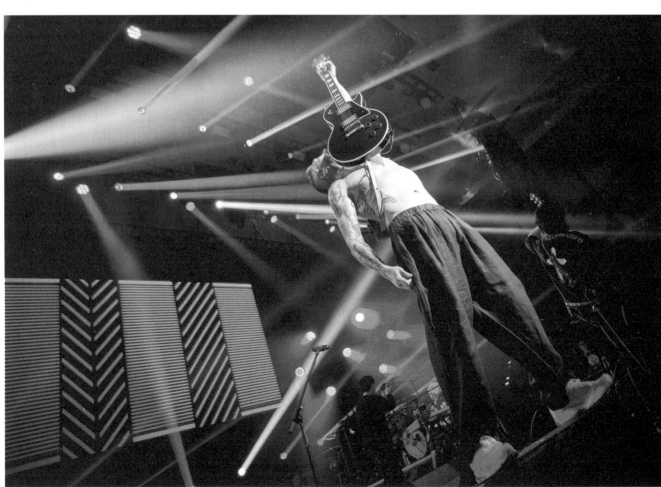

大吟釀

- Rhythm Guitar + Melody + Lyrics -

KOLOR

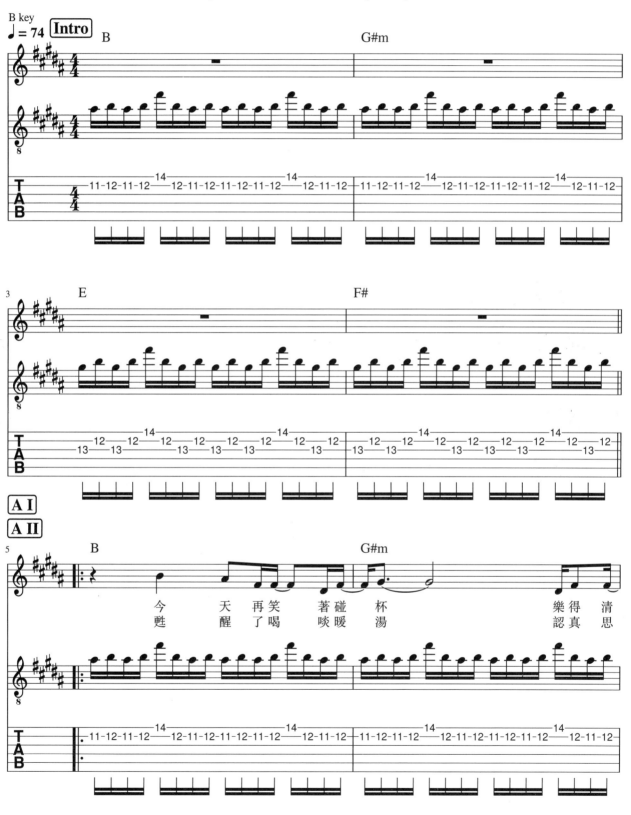

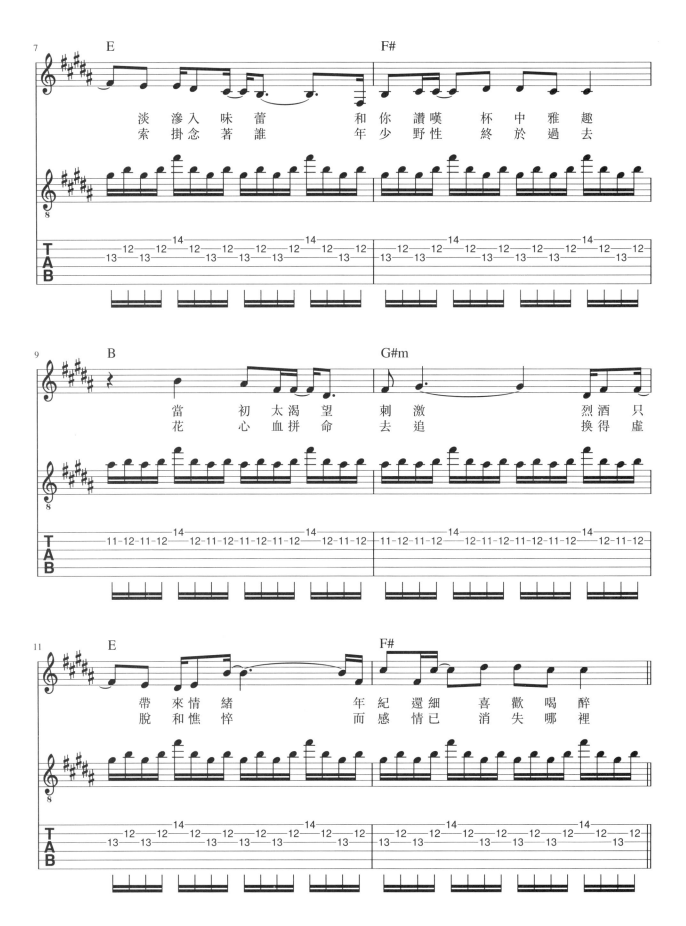

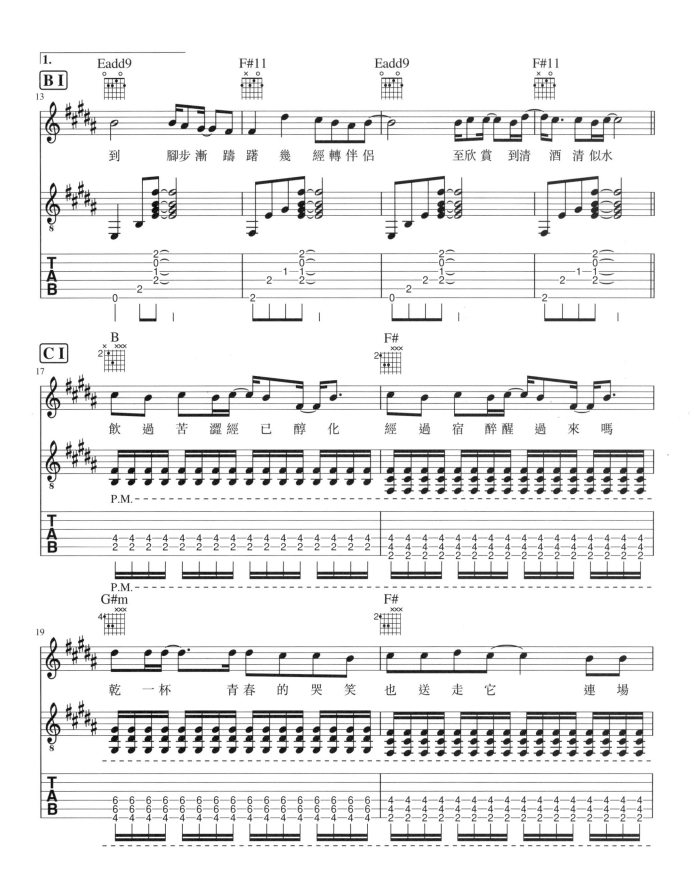

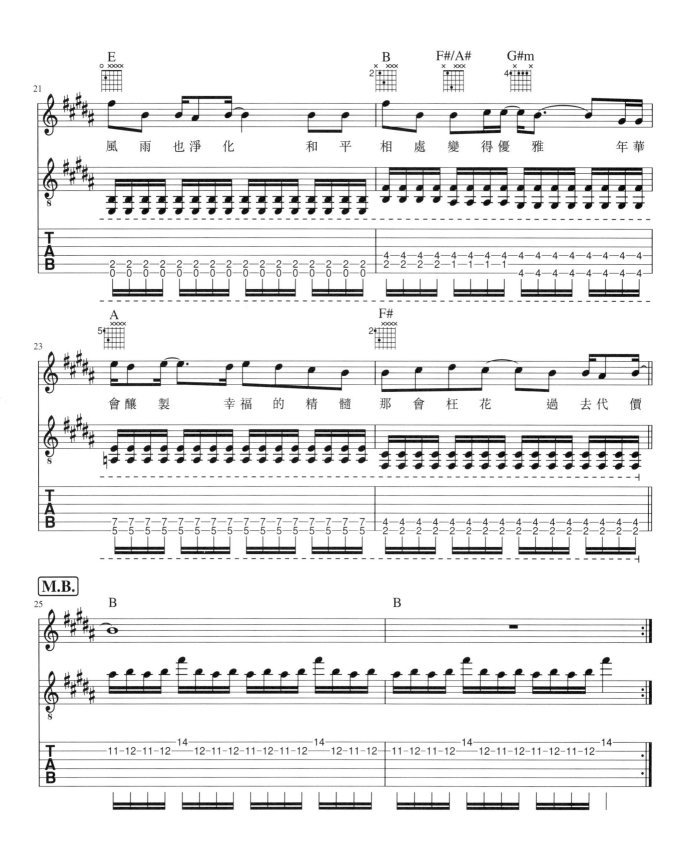

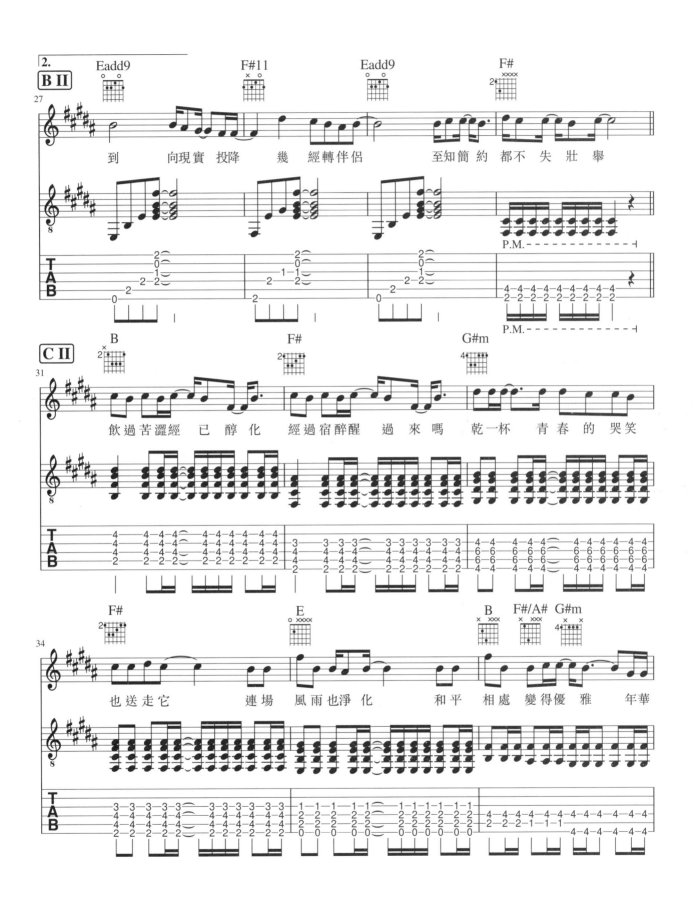

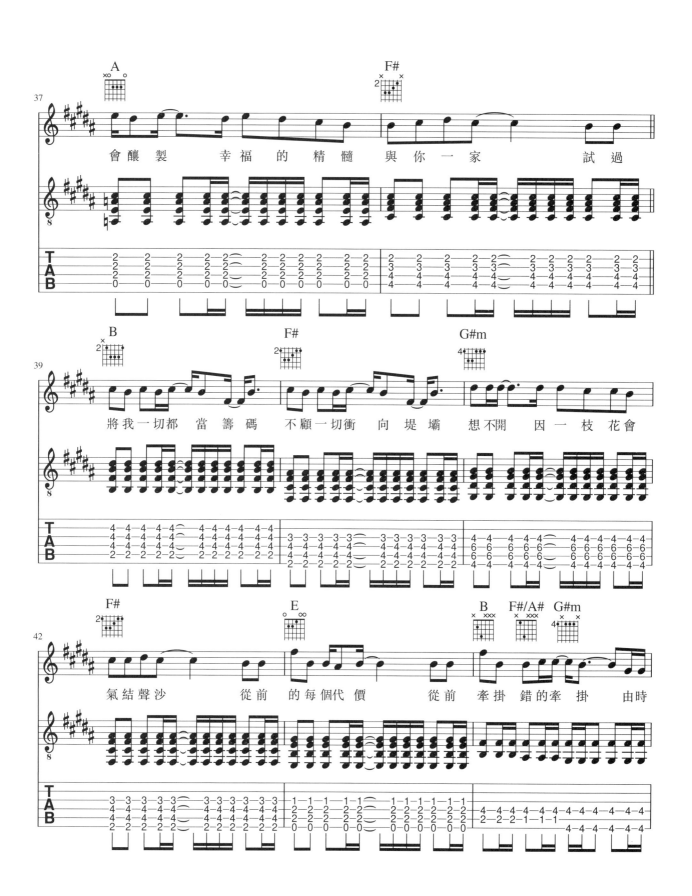

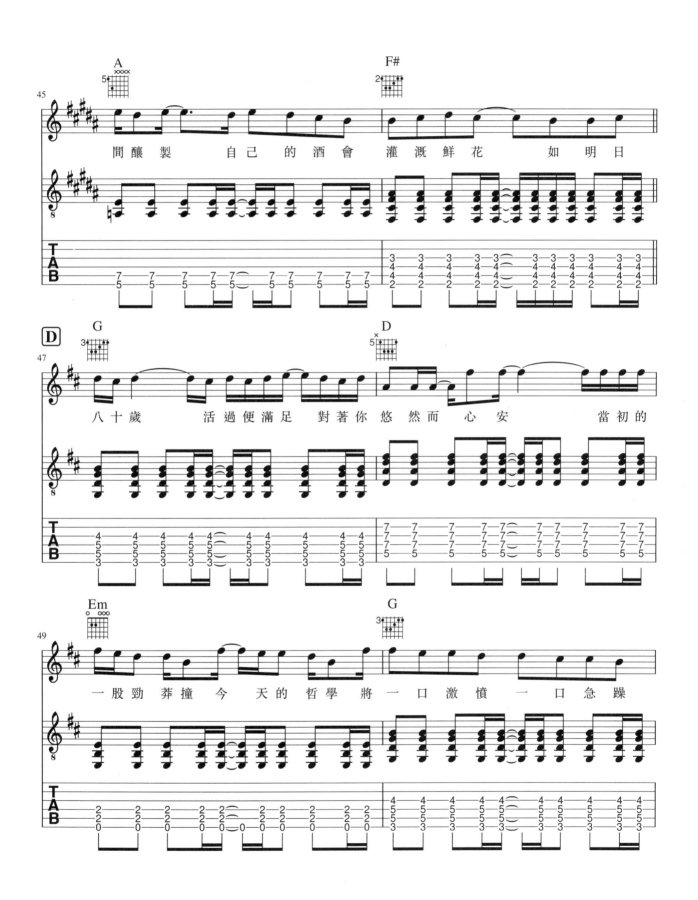

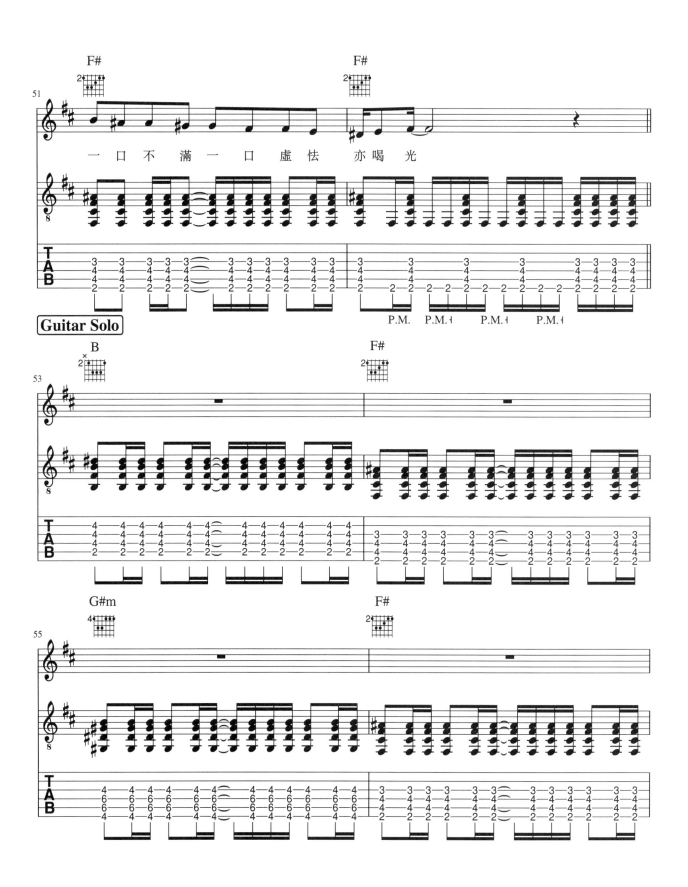

一 口 不 滿 一 口 虛 怯 亦 喝 光

Guitar Solo

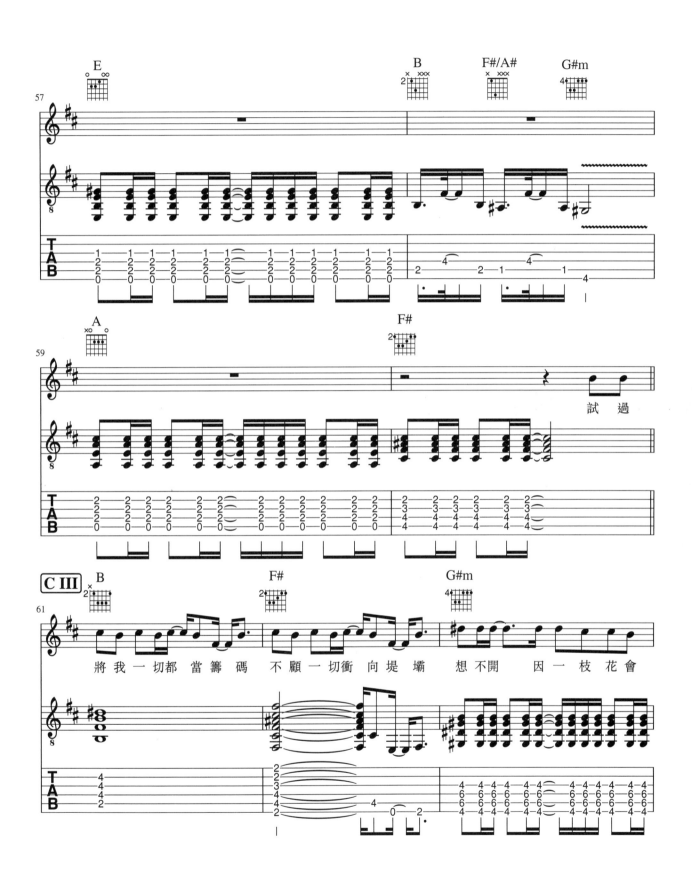

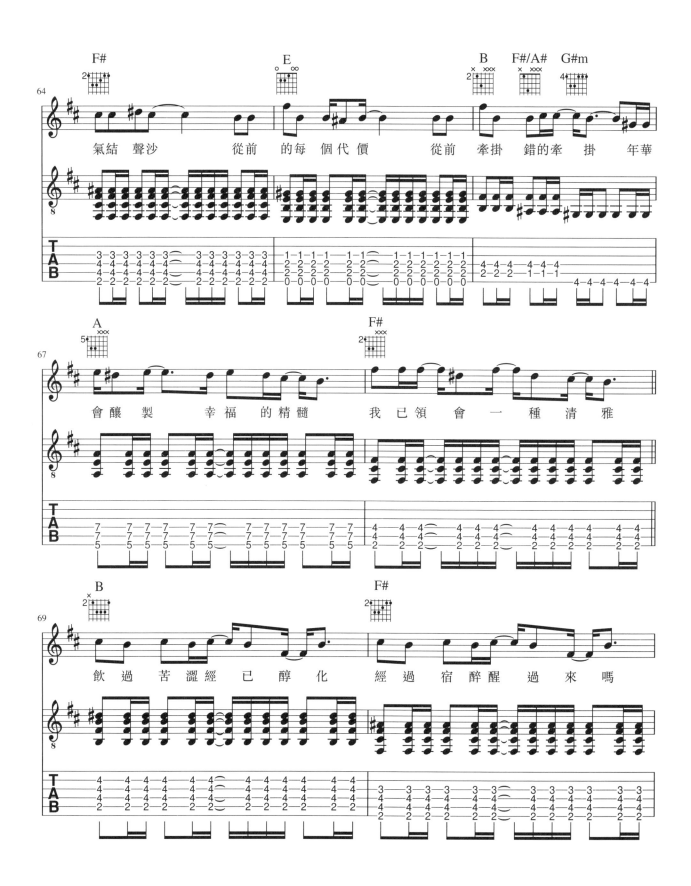

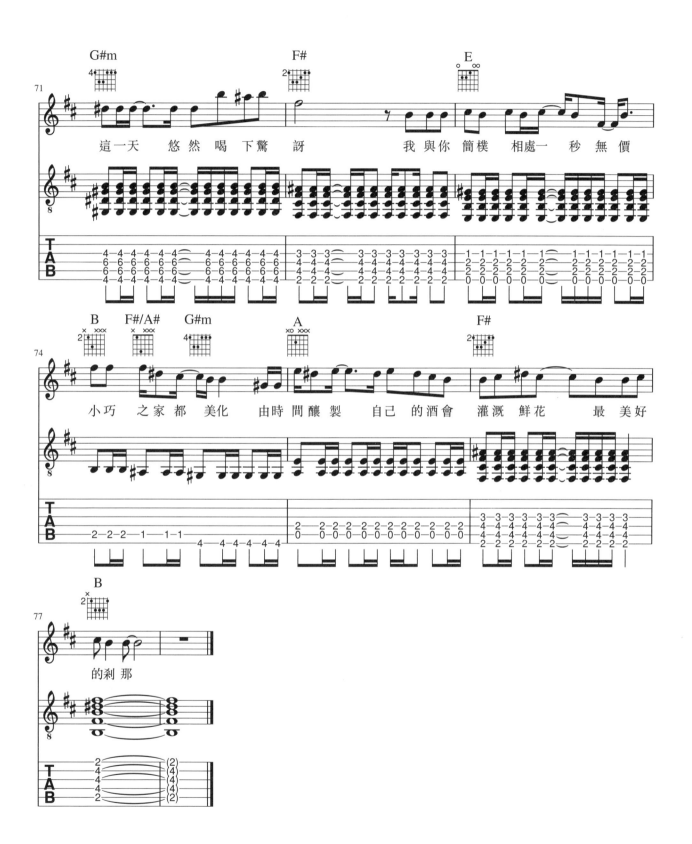

大吟釀

- Lead Guitar -

KOLOR

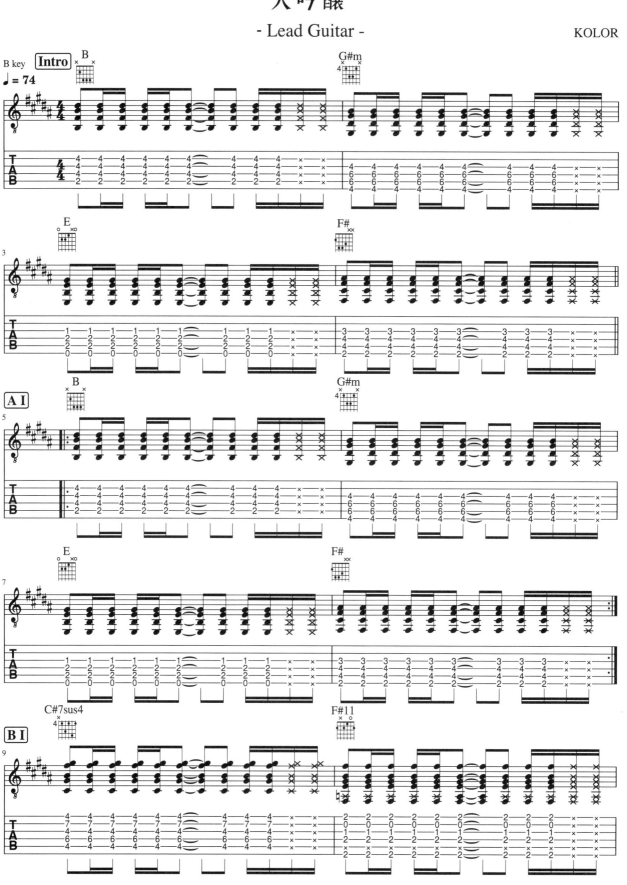

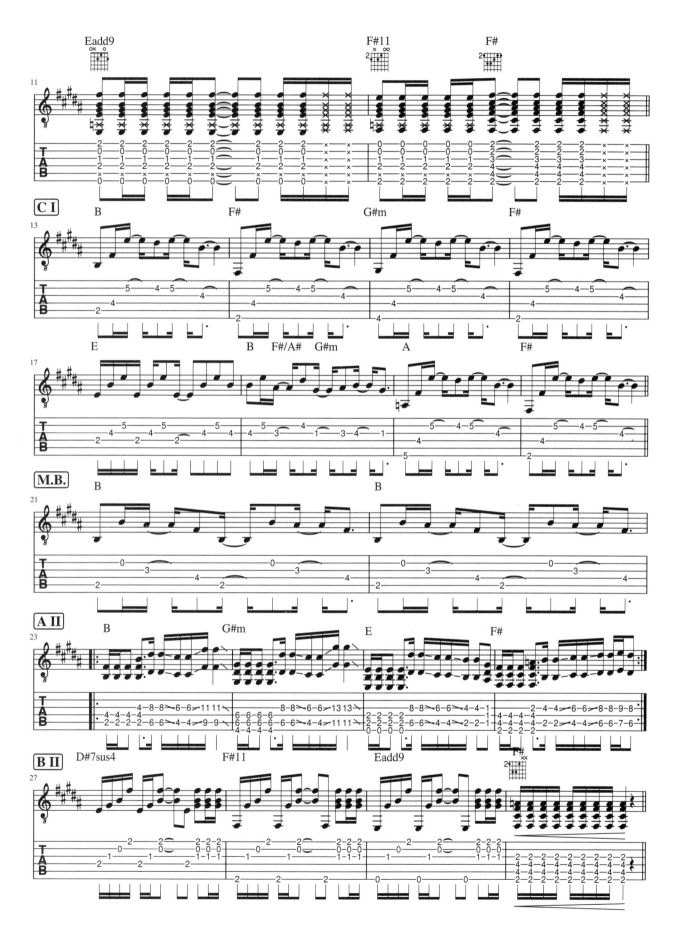

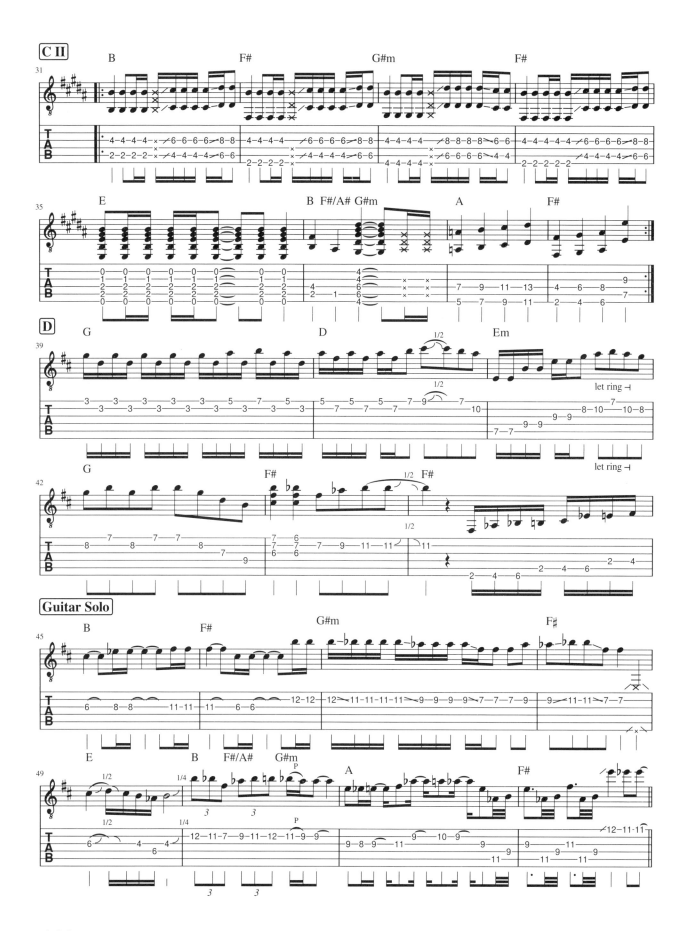

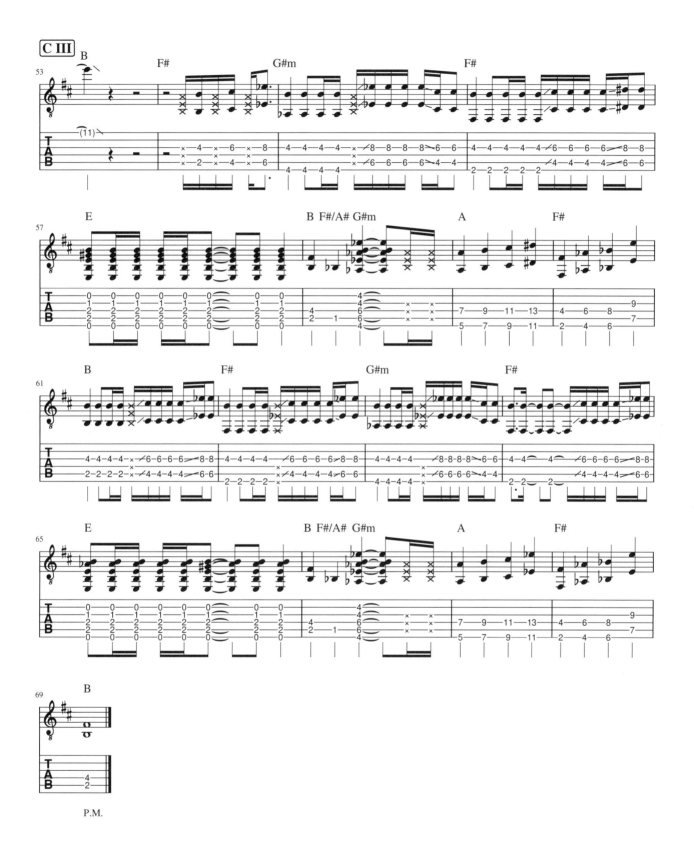

大吟釀

- Bass -

KOLOR

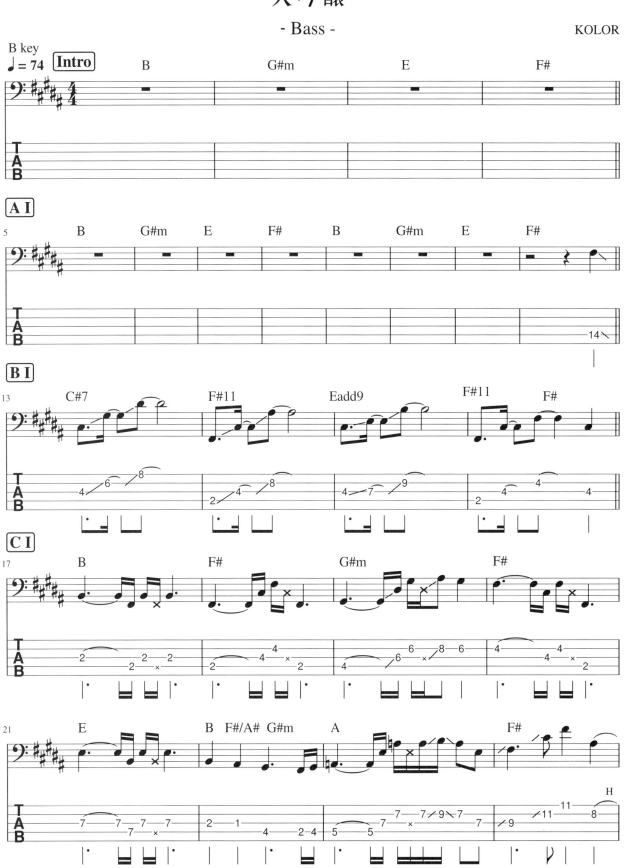

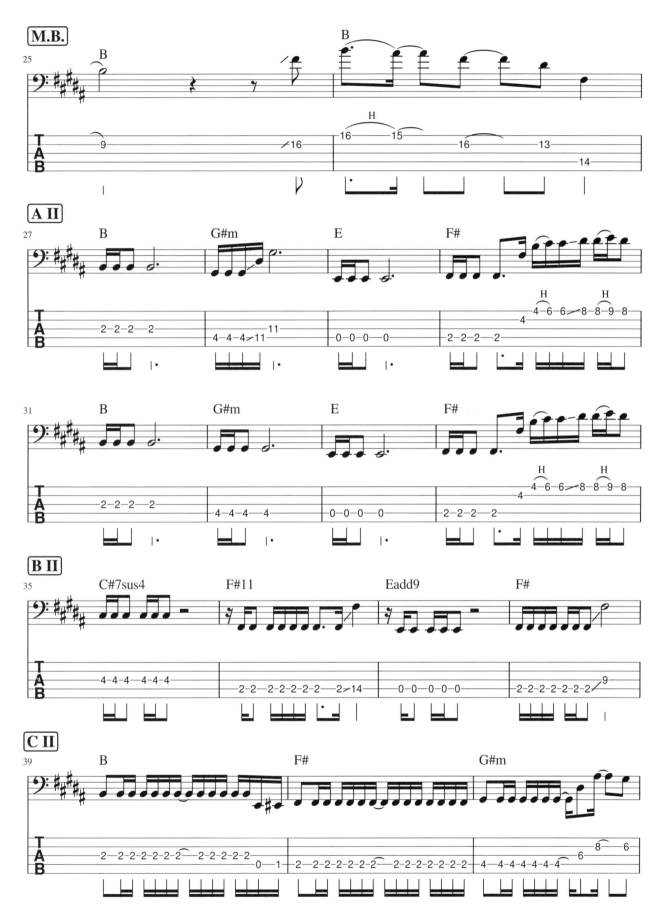

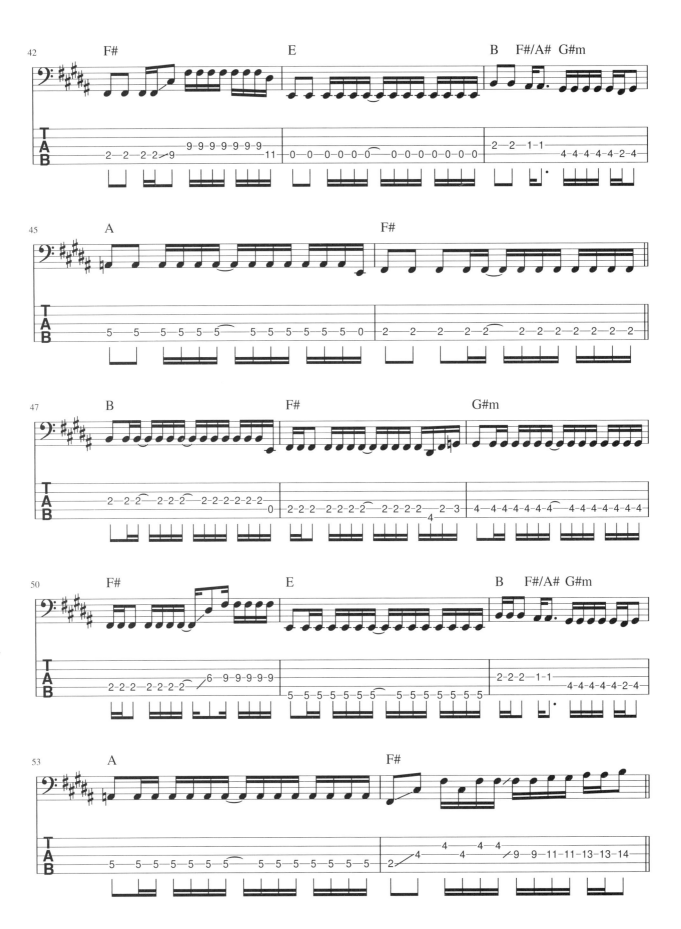

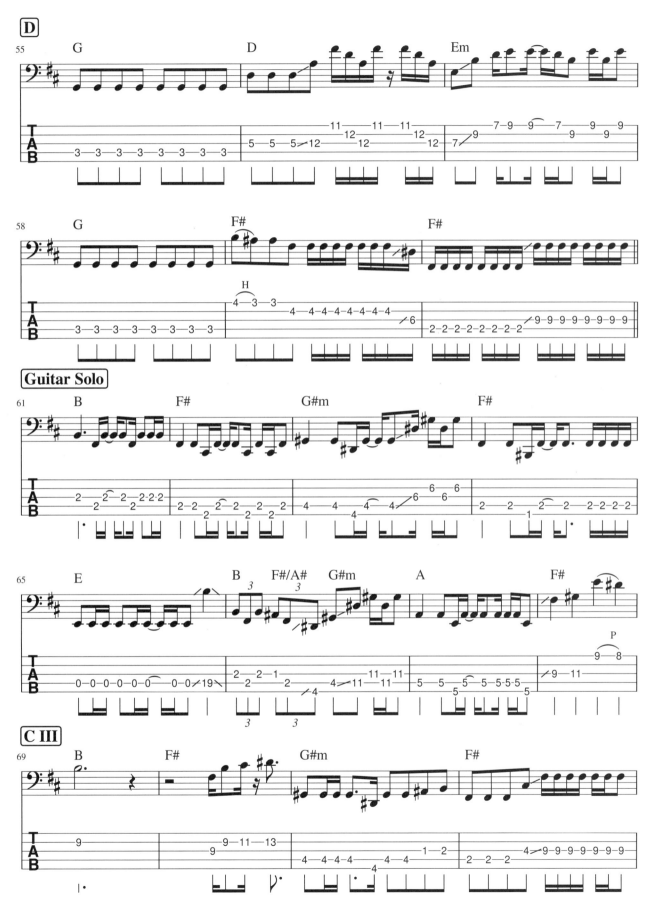

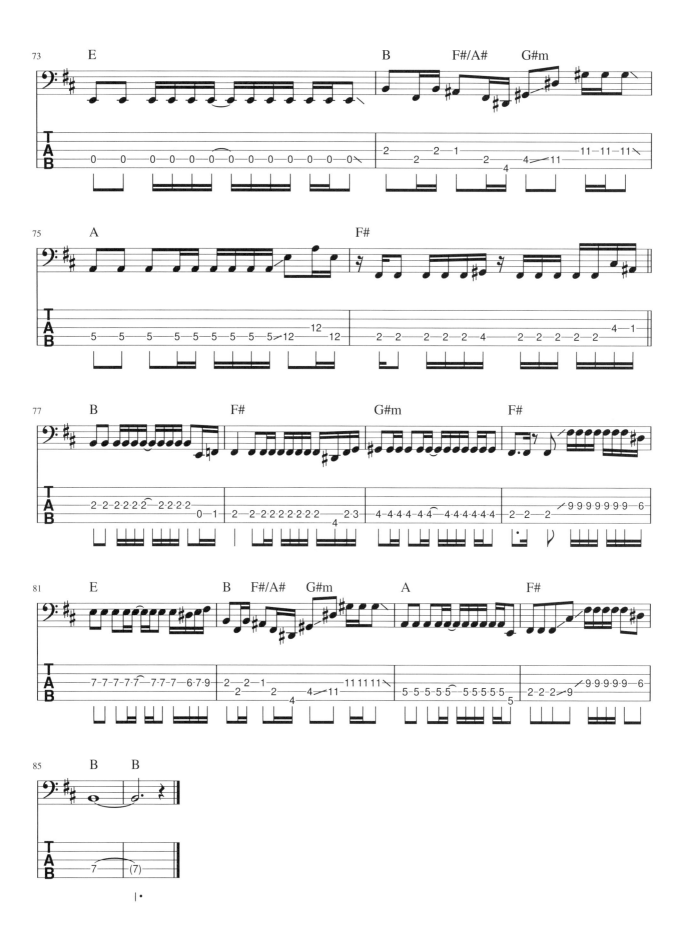

大吟釀
- Drums -

KOLOR

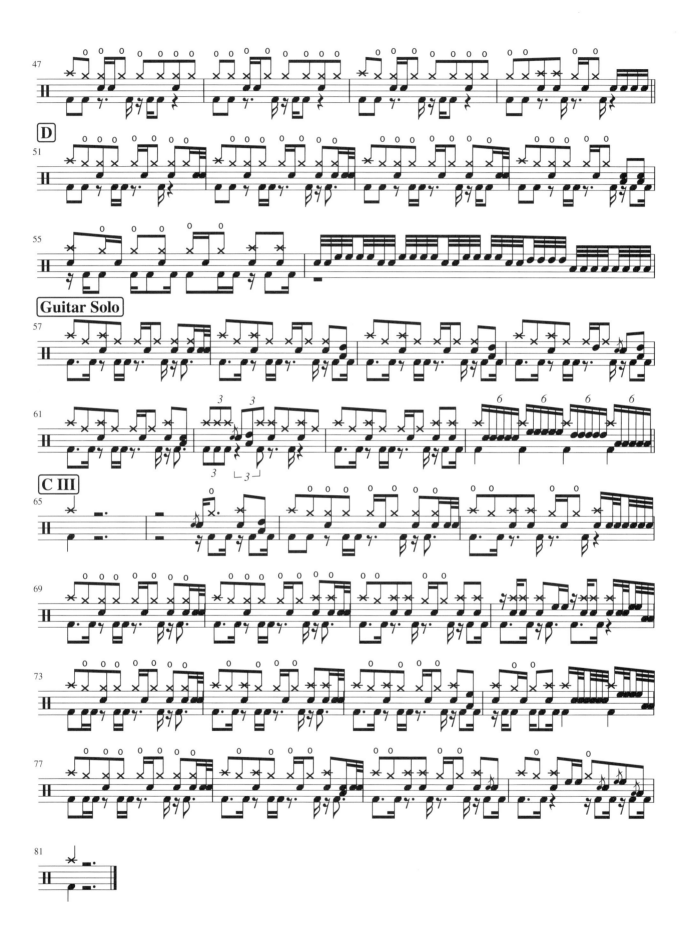

大吟釀

- Keyboard -

KOLOR

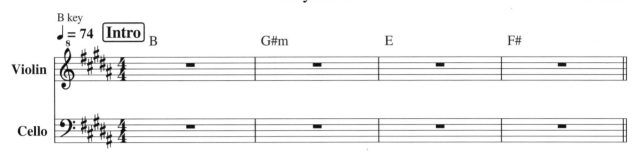

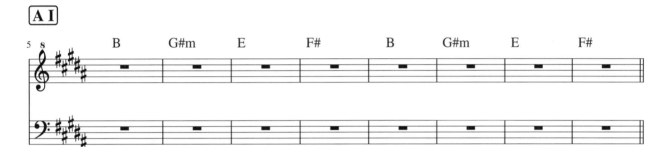

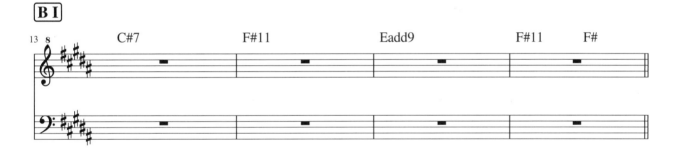

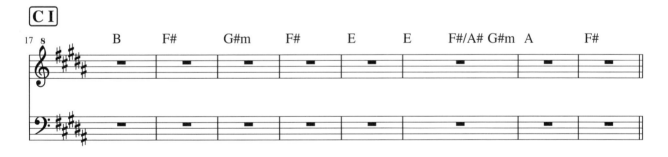

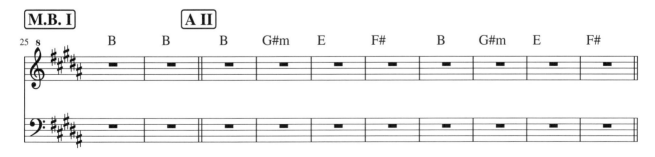

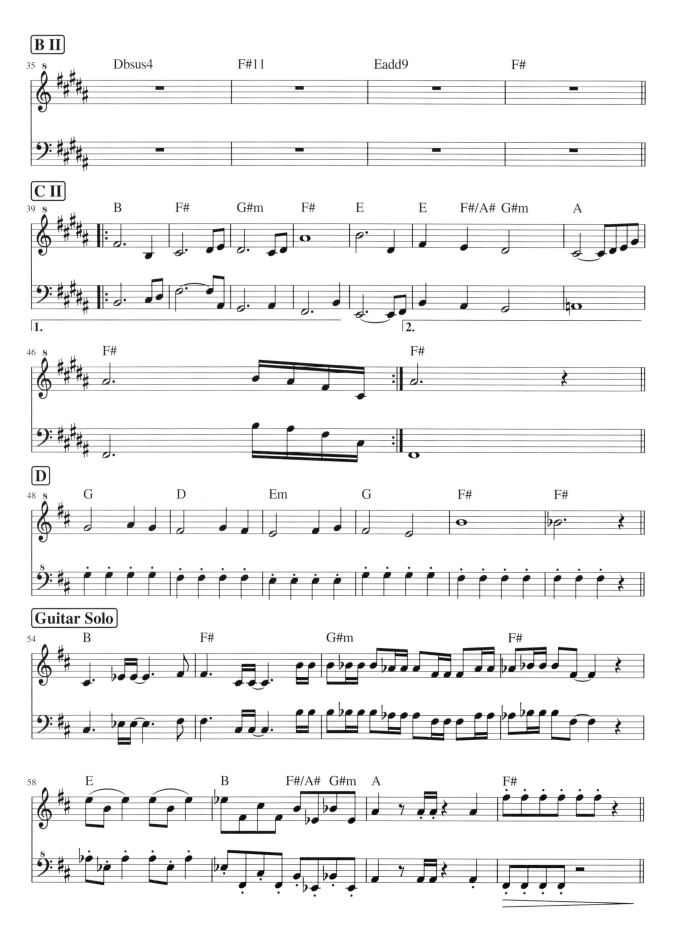

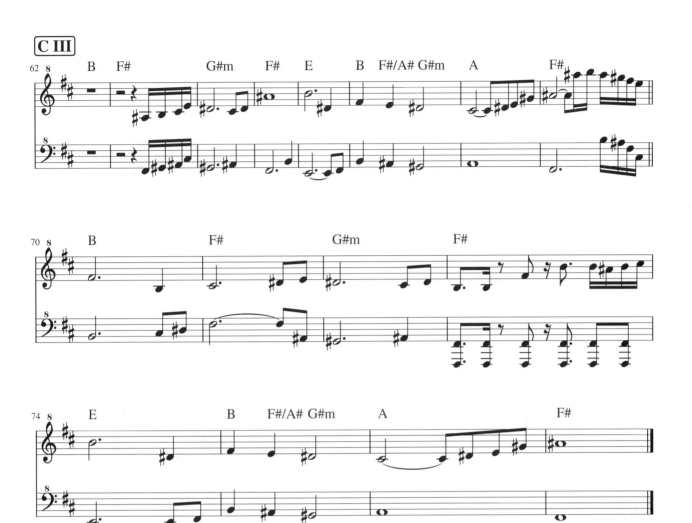

ABOUT /

大吟釀 (2016)

作曲：羅灝斌　　作詞：林若寧　　編曲：KOLOR / Jimmy Fung　　監製：Alvin Leong

關於創作

這首歌是在我們 2015 年的「修羅之路」中創作，當年剛剛
完成「Law of 14」一、兩年，開始想下一步該寫些甚麼，或是
該怎麼寫。因為某程度上，做「Law of 14」已經養成了一個
寫歌的格式或公式，於是努力想尋找另一種寫歌的方法。因此，
Robin 這次嘗試了新的創作方式：完全不用結他幫助，因為彈結他
的總會有肌肉記憶，以致總是發展出差不多的 Chord Cycle。
所以這次的創作過程是反過來，先憑空哼出旋律，再用結他
配上 Chord。

這首歌曲也是想把「修羅之路」中領受到的感悟記下來，在泰國
的那時我們正好預備踏入人生另一階段，不管是年齡上或心靈
上。於是我們把這些感悟告訴林若寧，讓他替我們紀錄低那趟
旅程，最後成了《大吟釀》這首歌。

關於軼事

當年「修羅之路」之所以稱為「修羅之路」是因為那次旅程是
個刻苦的鍛練和自我體驗，那時候白天很努力運動和寫歌，晚上
則比較 Chill，喝點東西、聊聊天。

關於製作

這一首，還有《東西南北》和《賭博默示錄》都是在張敬軒的 Avon Studio 錄的。記得 Sammy 的主音錄了很多次，因為初時很難拿捏，以致要來來回回地去錄過幾次，那時 Sammy 也錄到有點挫敗感，不過後來錄好了，就發現好東西果然是花上時間慢慢雕琢出來的，也藉此感謝監製 Alvin 和 Amic，很多歌都是靠他們的指引！

關於反應

一開始的 Verse 都是由 Snare 帶動著整個節奏，感覺會很特別吧！

關於彈奏

可以留意 Chord 的部分：A 段和 C 段都相對較簡單，唯獨 B 段加入了很多 11 和 add9 Chord，令整體感覺更「飄」、更「虛無」和「化」一點，所以彈奏上試試看 B 段能否跟上那些 11 和 add9 音，不然只彈本身的 Chord 就未必能表達歌曲的味道。

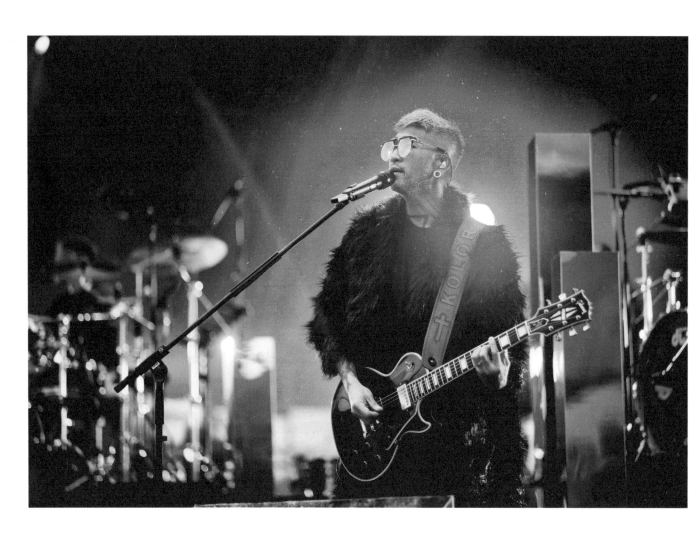

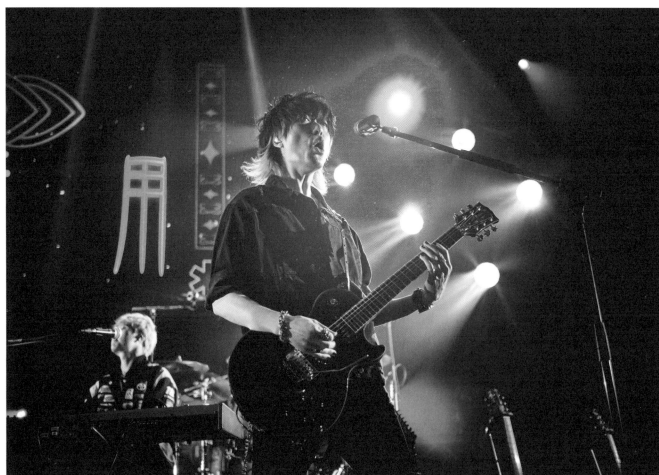

賭博默示錄

- Rhythm Guitar + Melody + Lyrics -

KOLOR

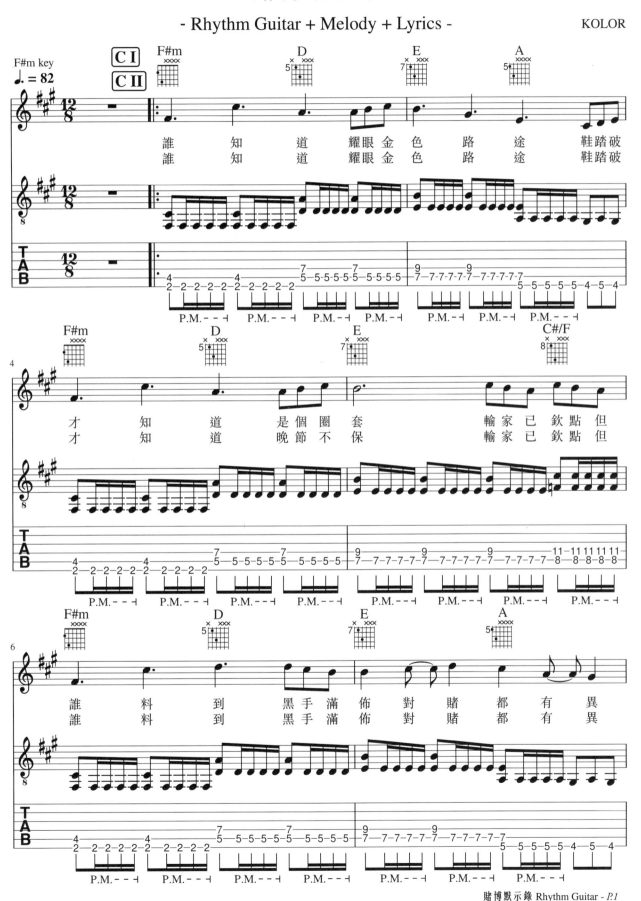

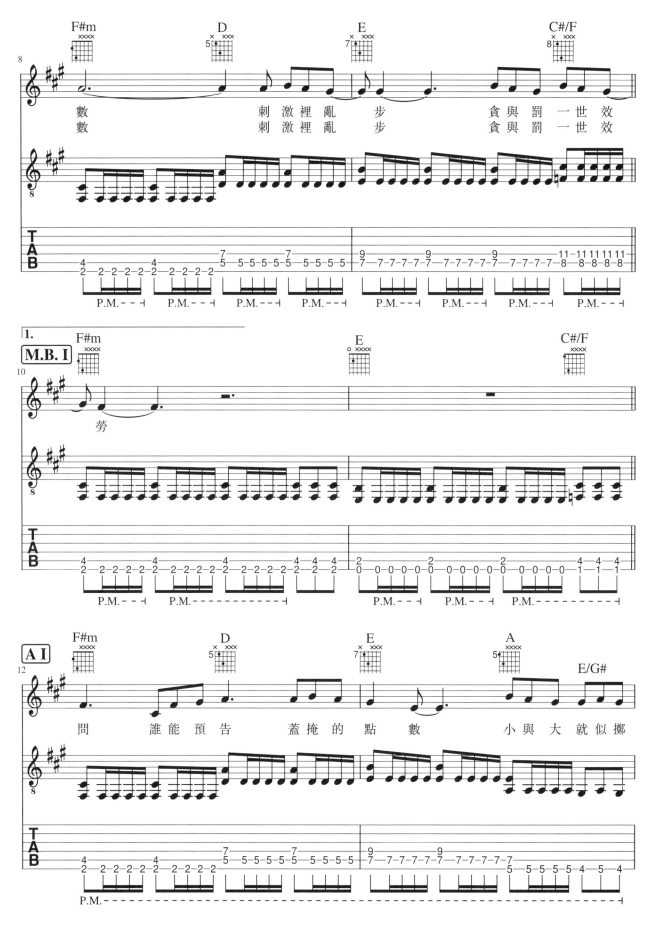

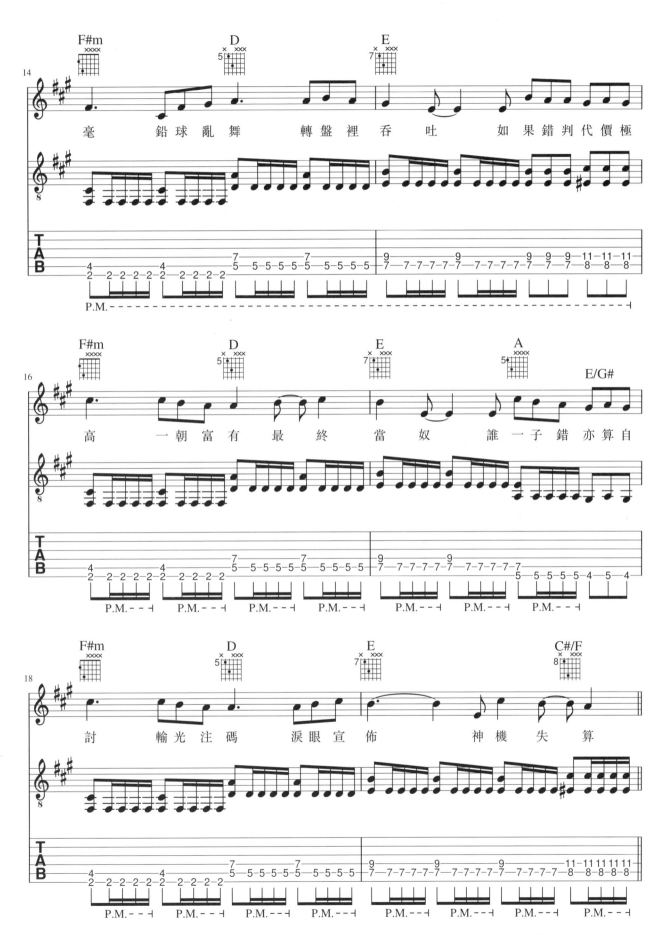

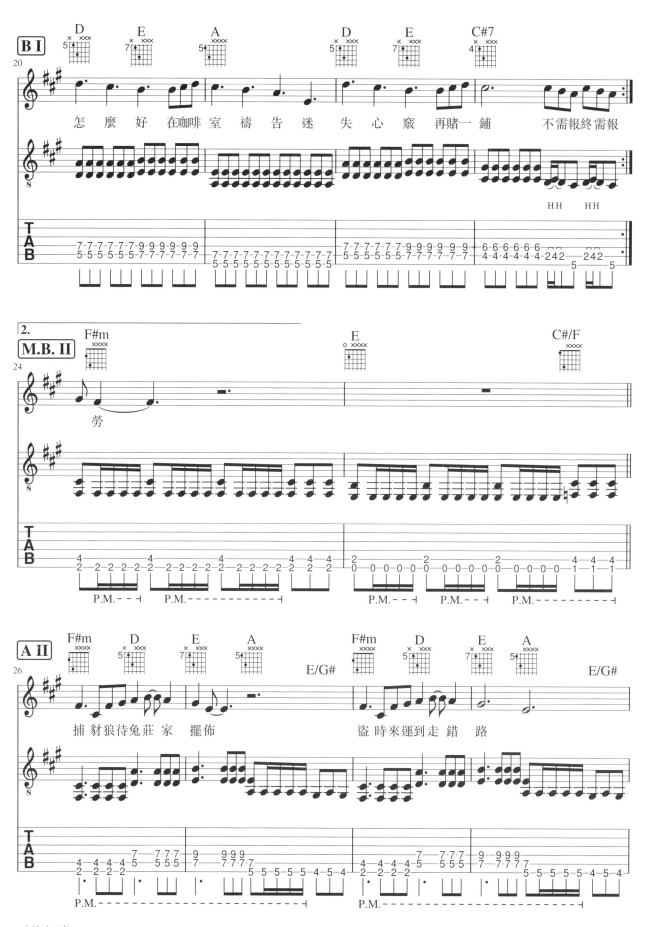

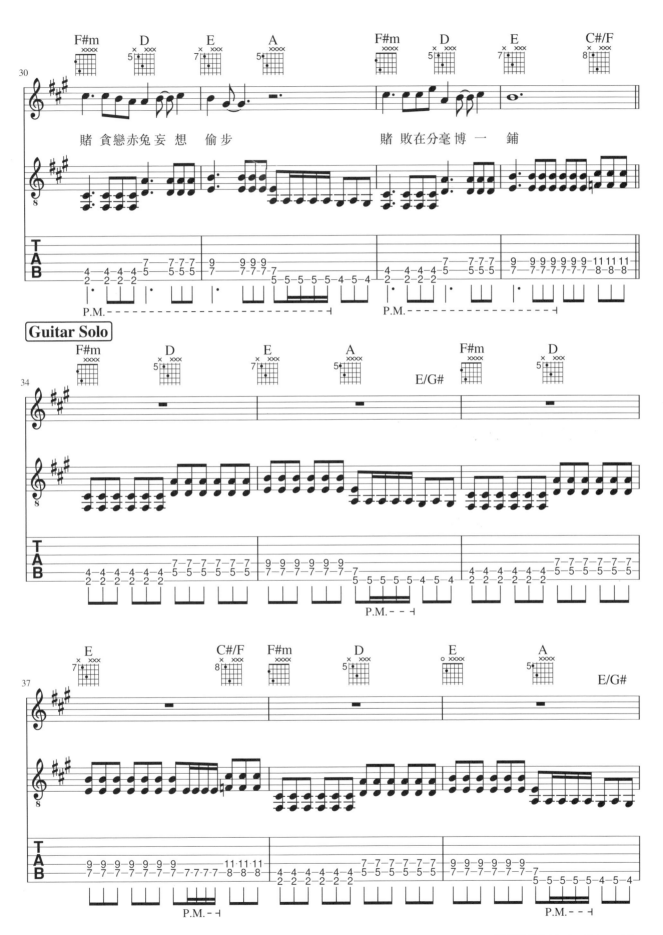

賭 貪戀赤兔妄 想　偷步　　　　　賭 敗在分毫博一　鋪

Guitar Solo

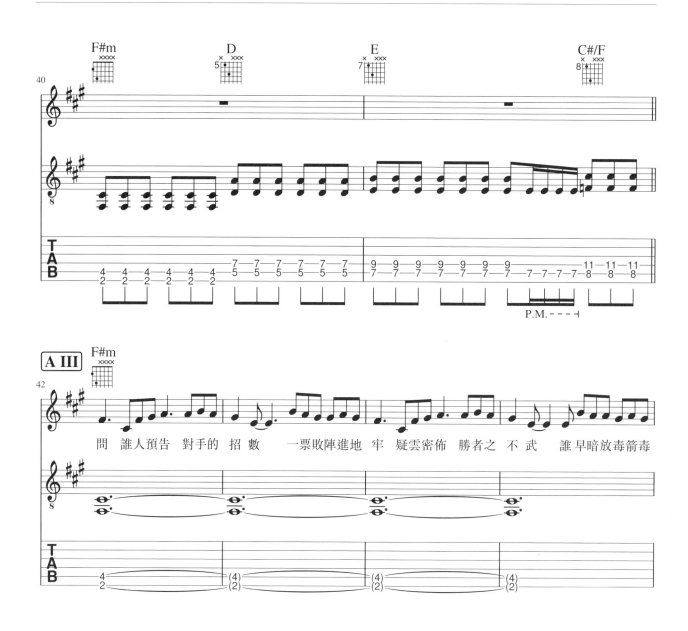

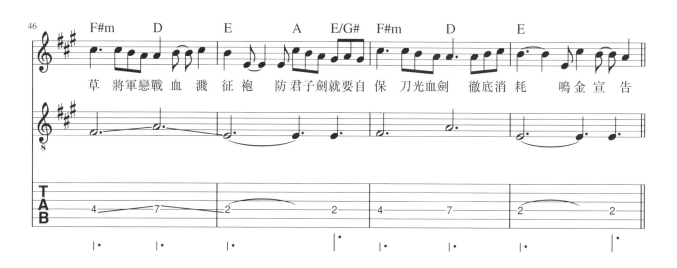

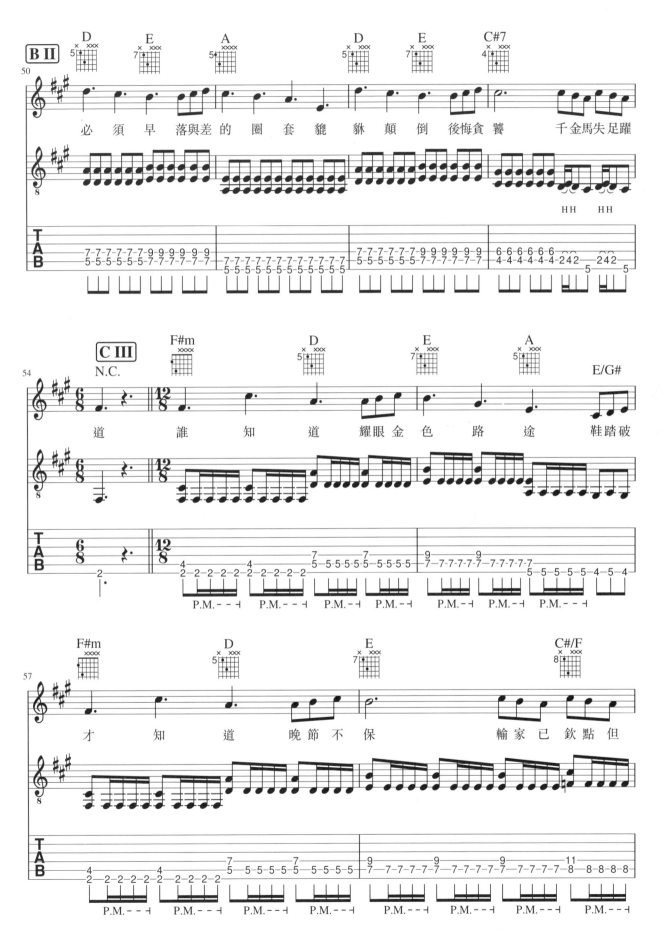

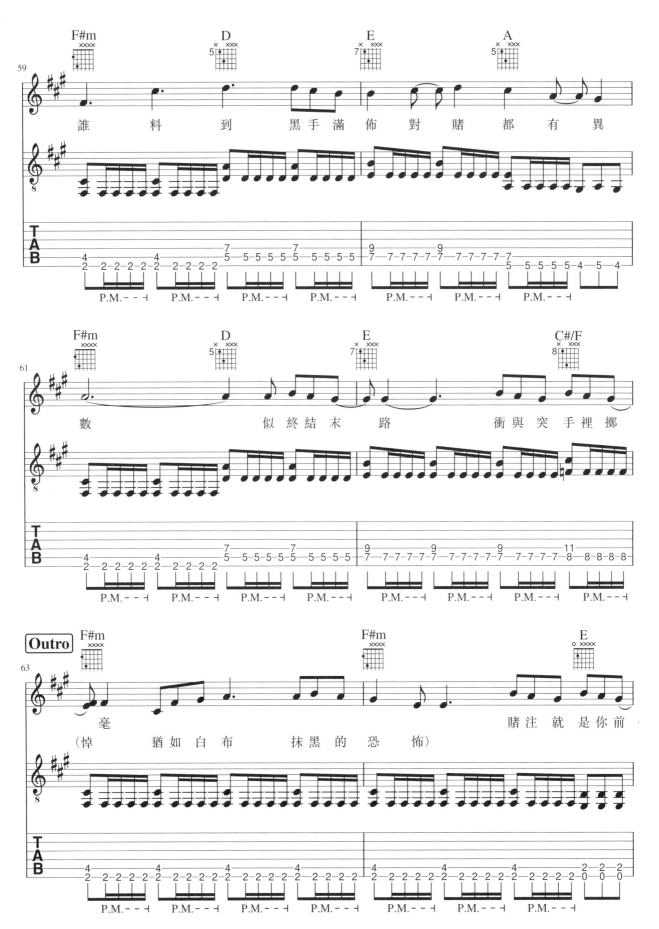

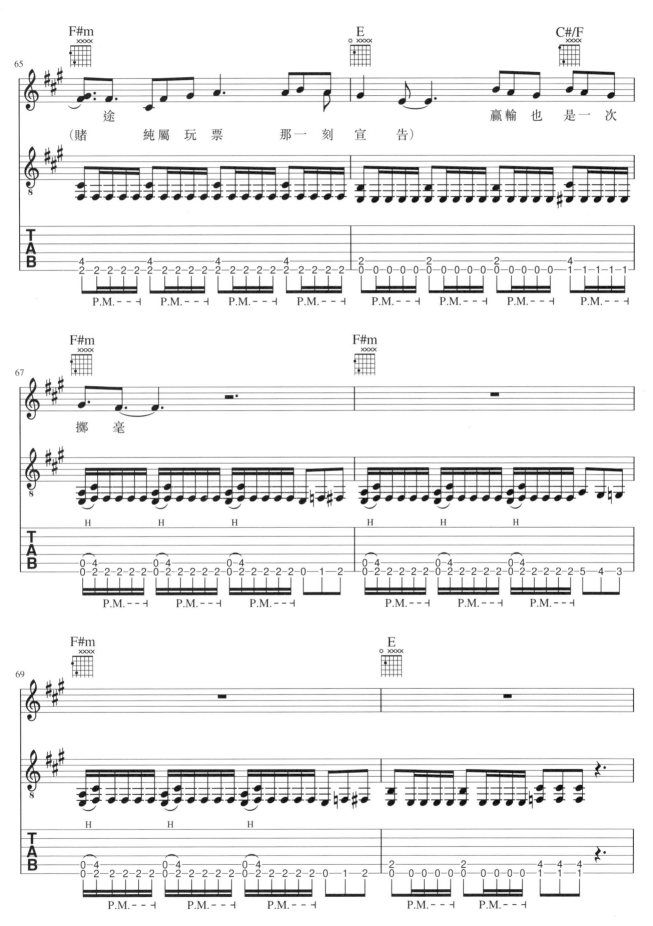

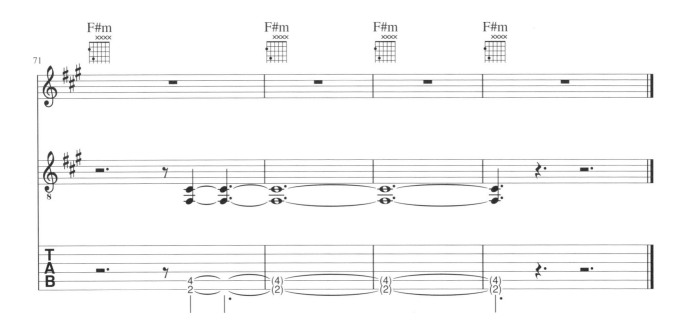

賭博默示錄 Rhythm Guitar - P.10

賭博默示錄

- Lead Guitar -

KOLOR

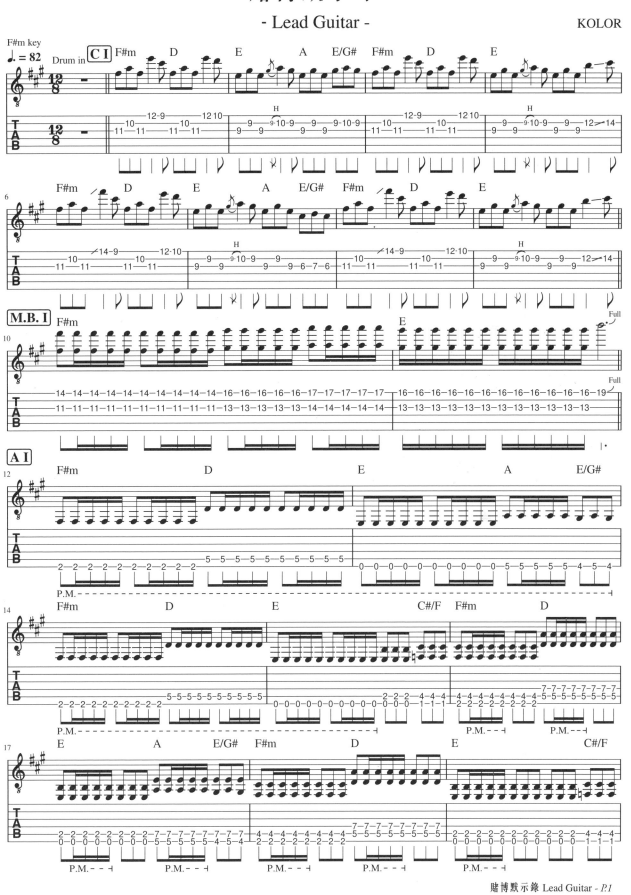

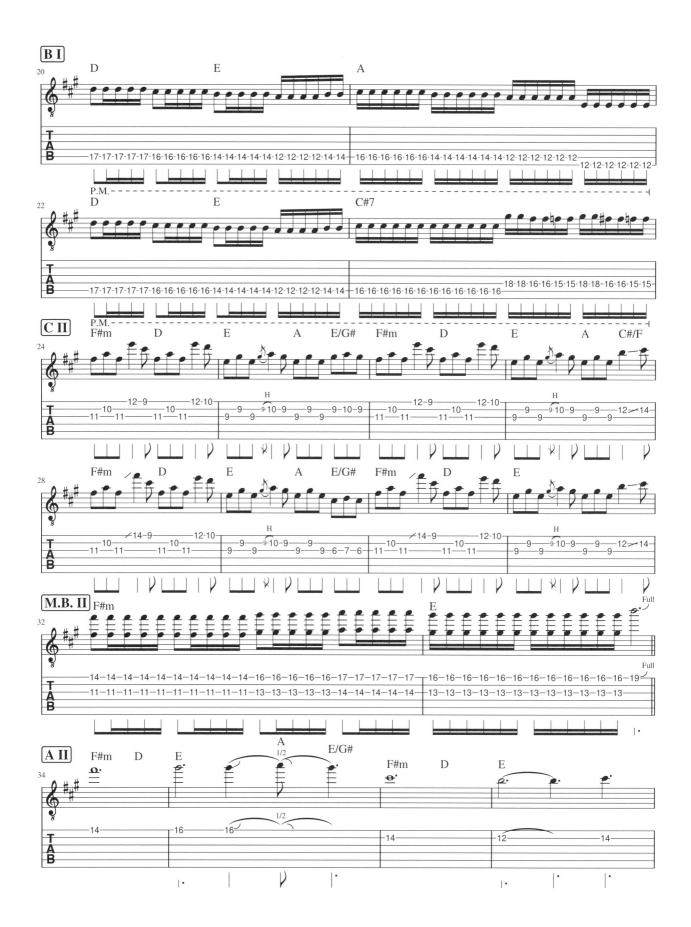

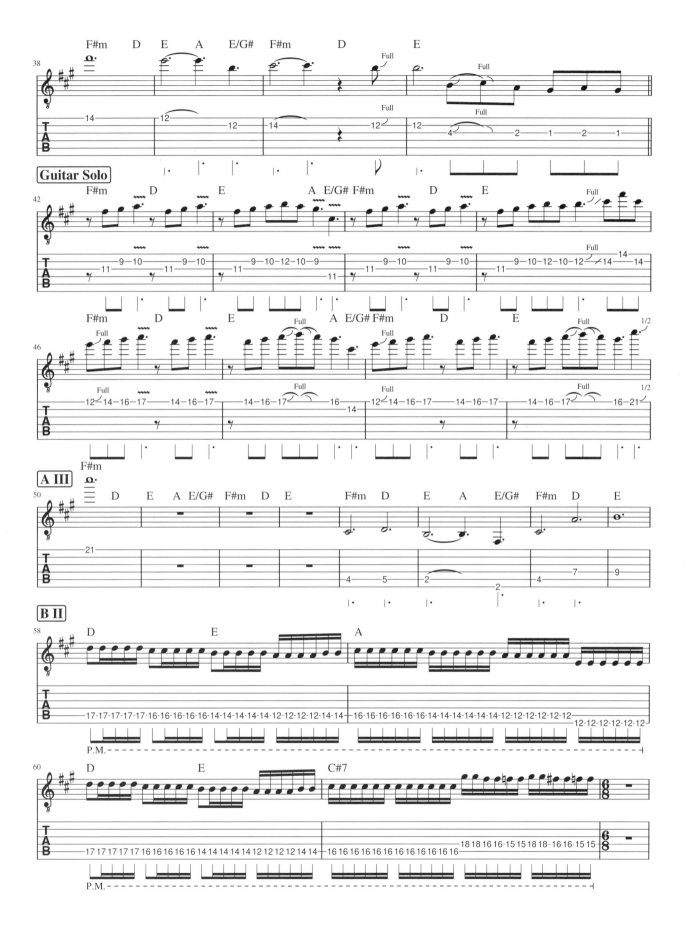

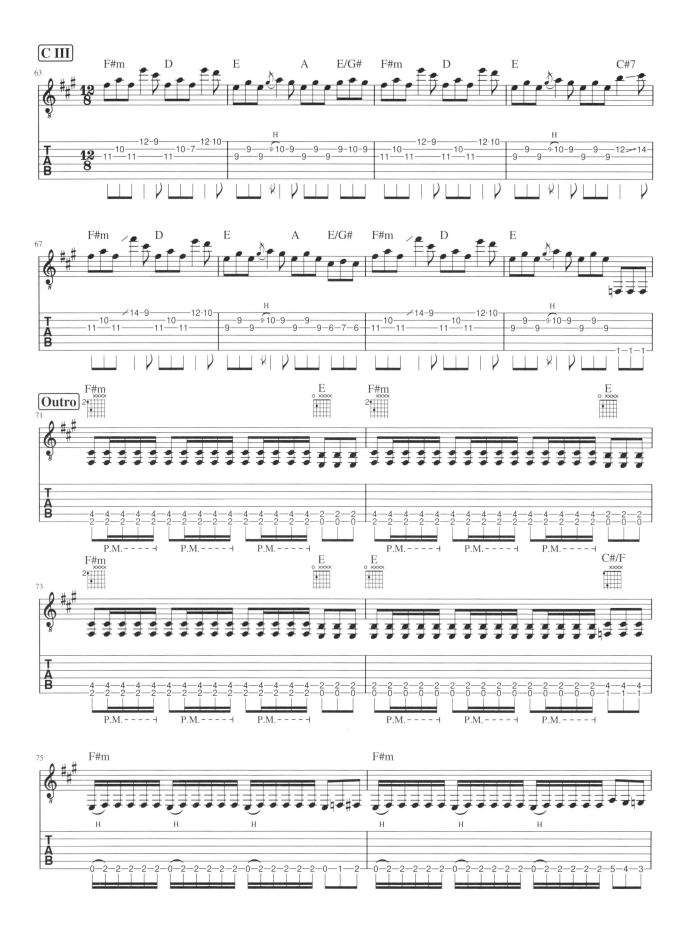

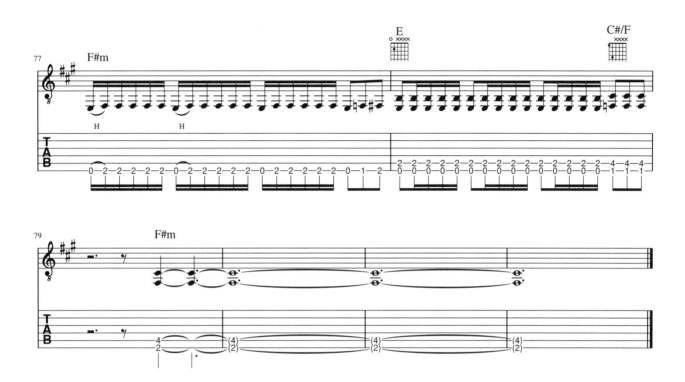

賭博默示錄

- Bass -

KOLOR

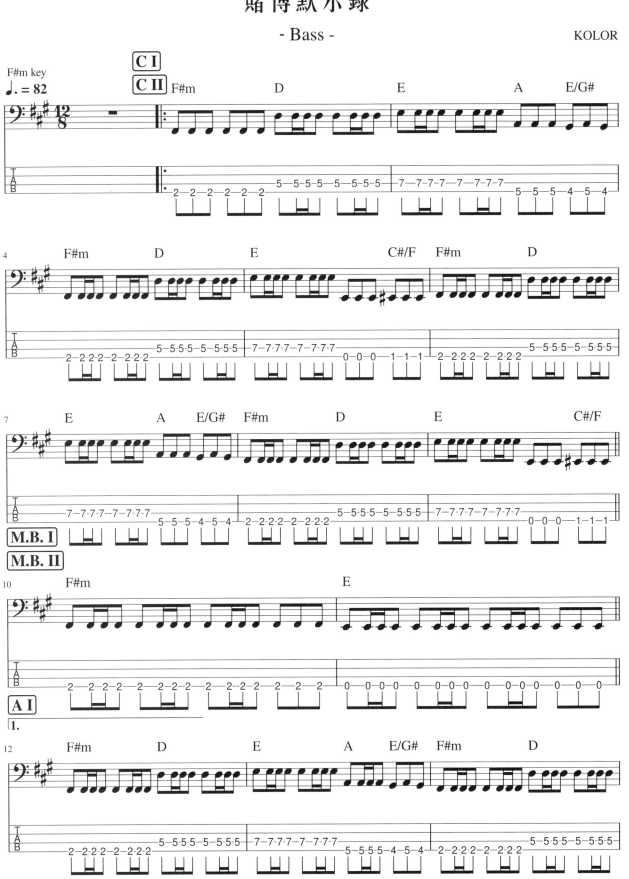

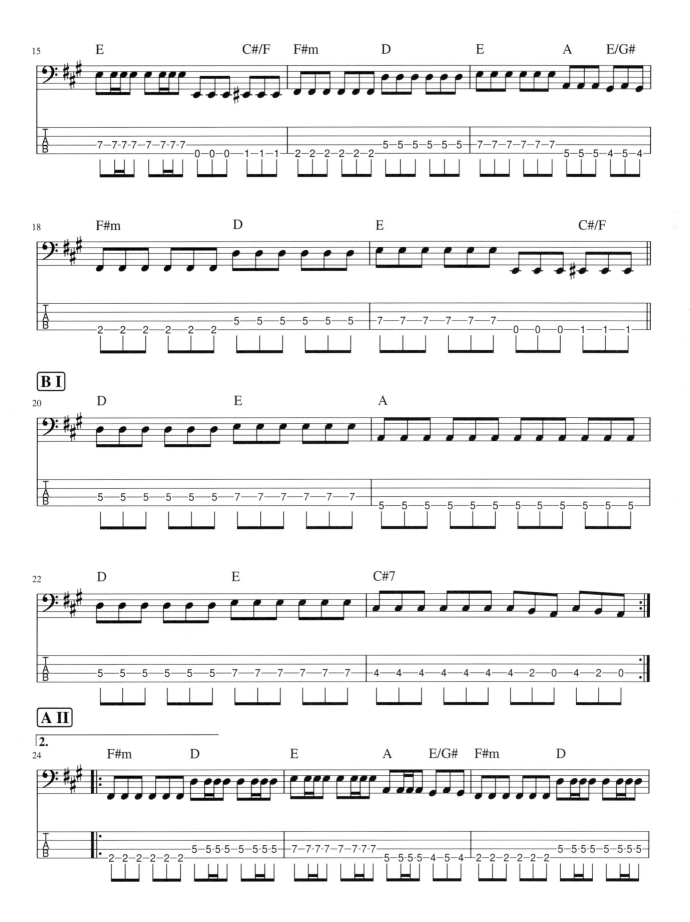

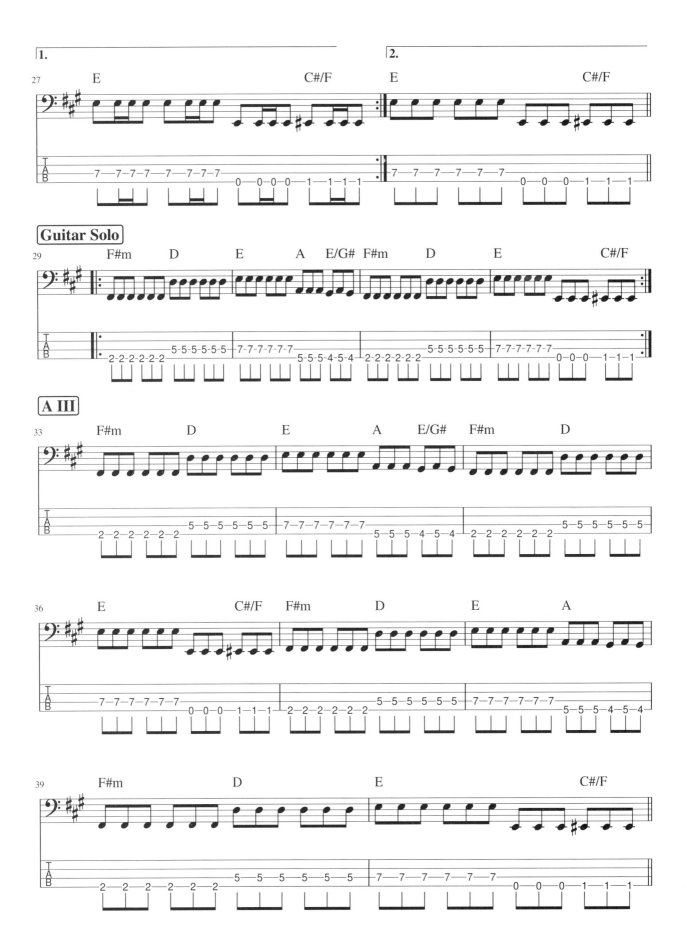

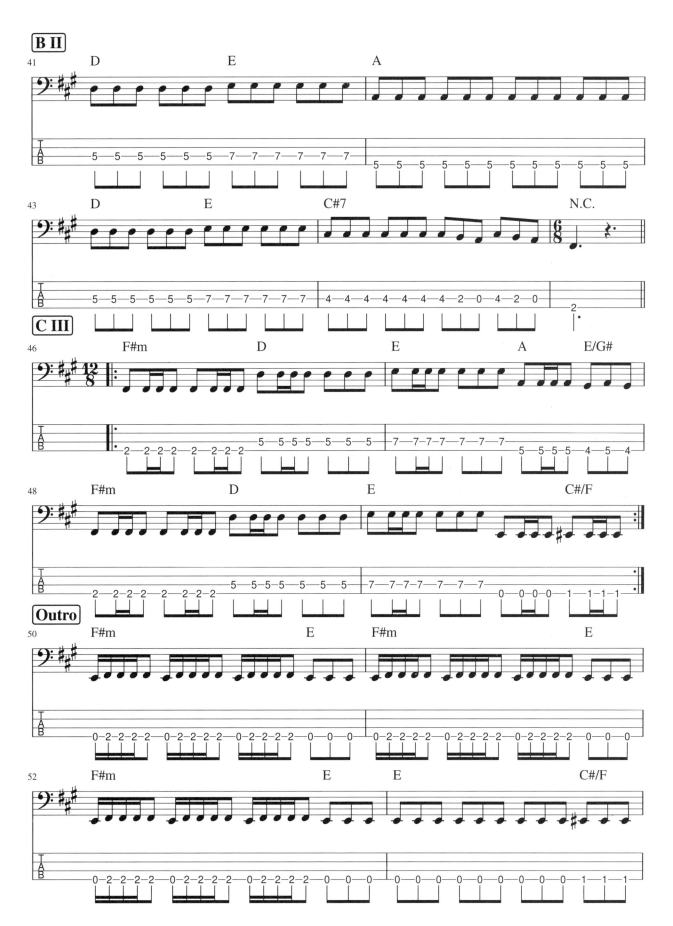

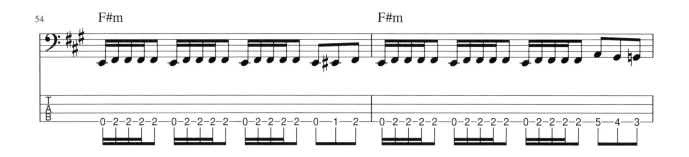

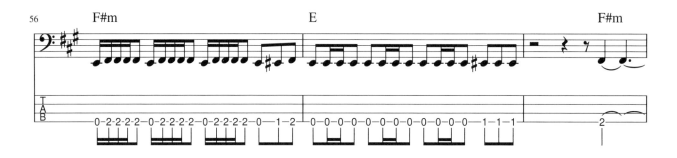

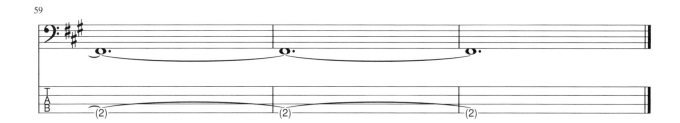

賭博默示錄

- Drums -

KOLOR

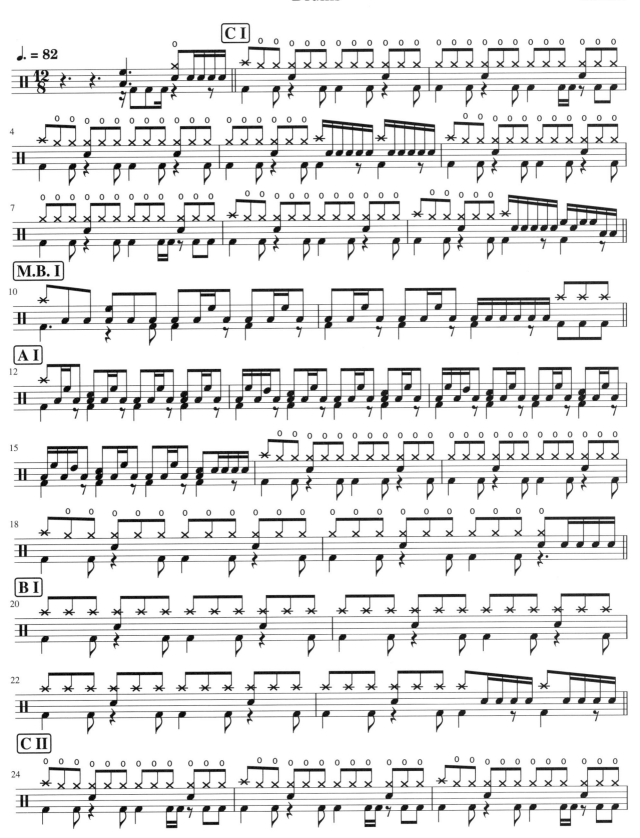

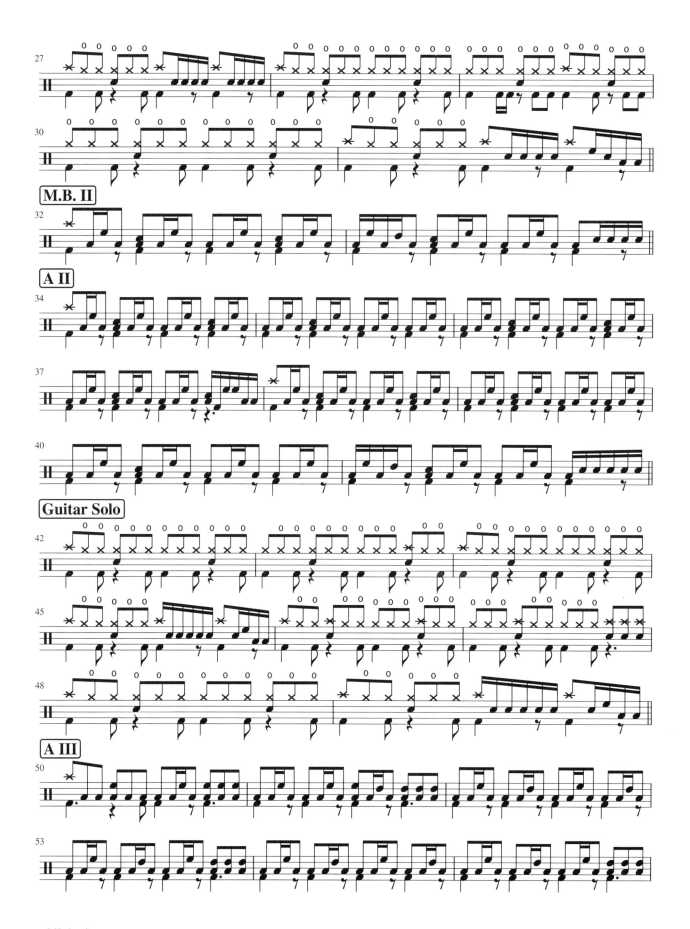

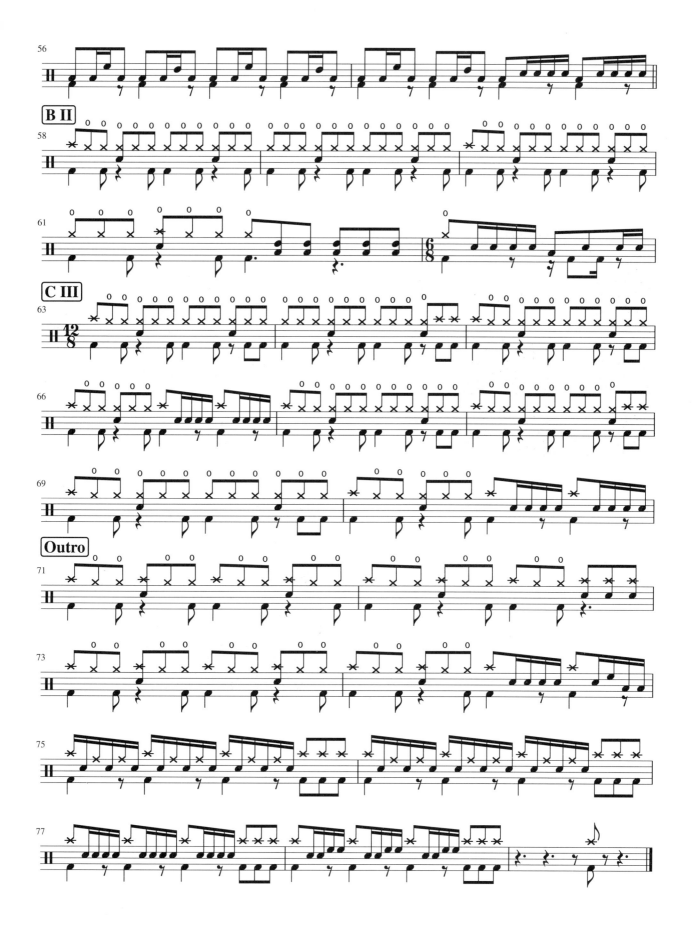

ABOUT /

賭博默示錄 (2012)

作曲：Sammy So　　作詞：梁栢堅　　編曲：KOLOR　　監製：KOLOR / Candy Lo / Ben Lam

關於創作

「Law of 14」中的歌，也是當年香港電台劇集《賭海迷途》的主題曲。

關於軼事

除了主題曲，當年 Sammy 也有參與《賭海迷途》的演出，在劇中飾演賭徒。（看過的舉手～）

關於製作

這是我們自己 Studio 成立後，裝備好所有器材，第一首能在那裡錄好所有製作的歌。

關於反應

歌曲後面的部分較多 Action 位，音樂也越來越澎湃，大家現場聽到時應該也感受到吧？

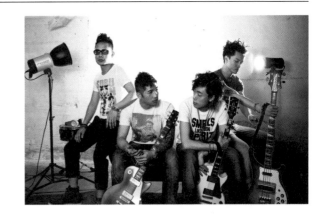

關於彈奏

這首歌的拍子是 12/8，鼓聲要紮實而澎湃，因此這首應該會是一個很好的練習。另外，SingZ 覺得 Bass 的難度在於 Outro 部分，因為 Outro 較多 Action，當初他也花了些時間把它練好，以配合鼓在那一段複雜的打法。這首歌也值得大家花些時間練功啊！

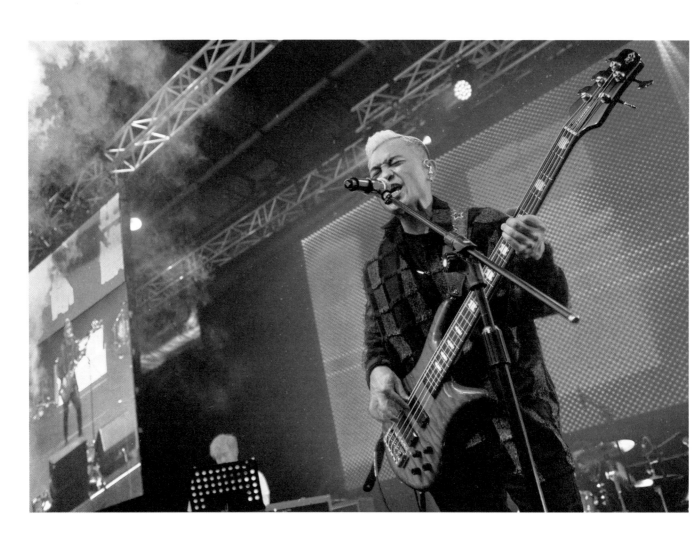

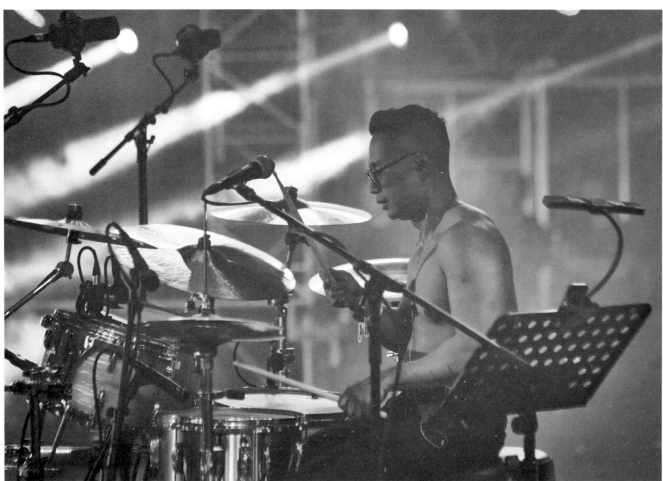

可再遇見

- Rhythm Guitar + Melody + Lyrics -

KOLOR

可再遇見 Rhythm Guitar - P.2

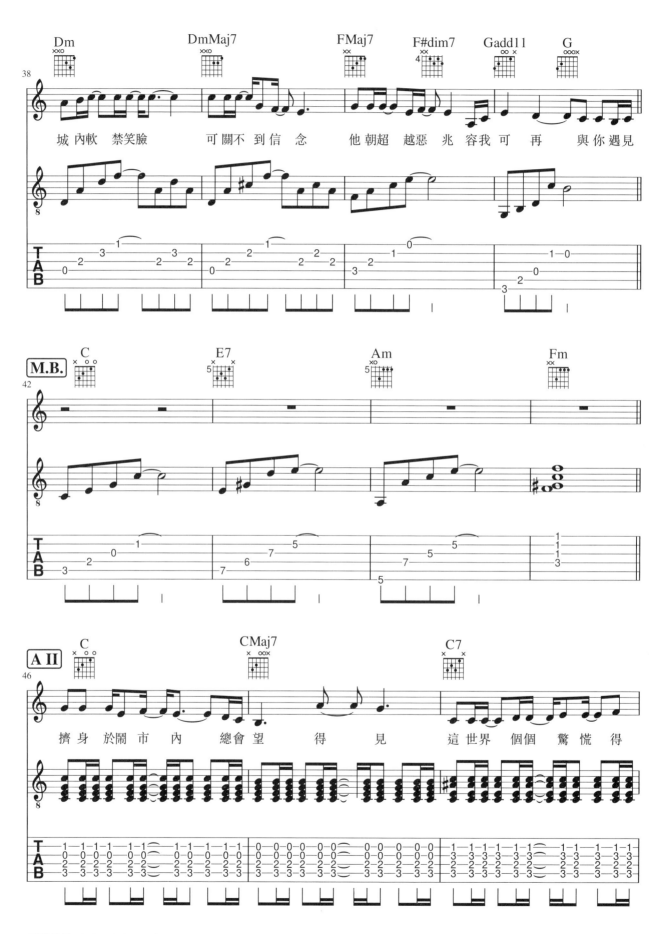

可再遇見 Rhythm Guitar - P.4

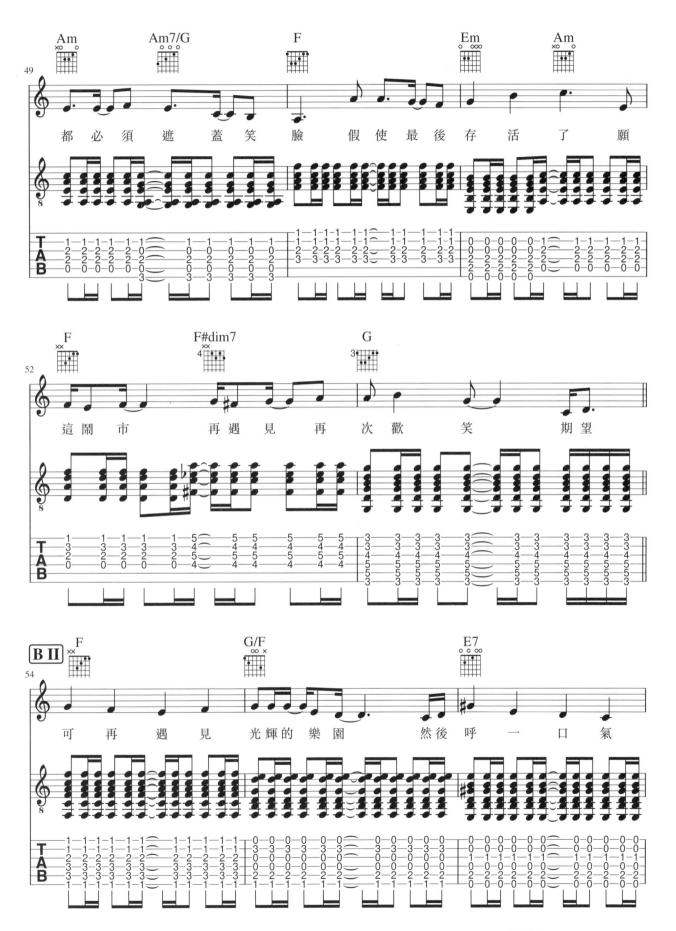

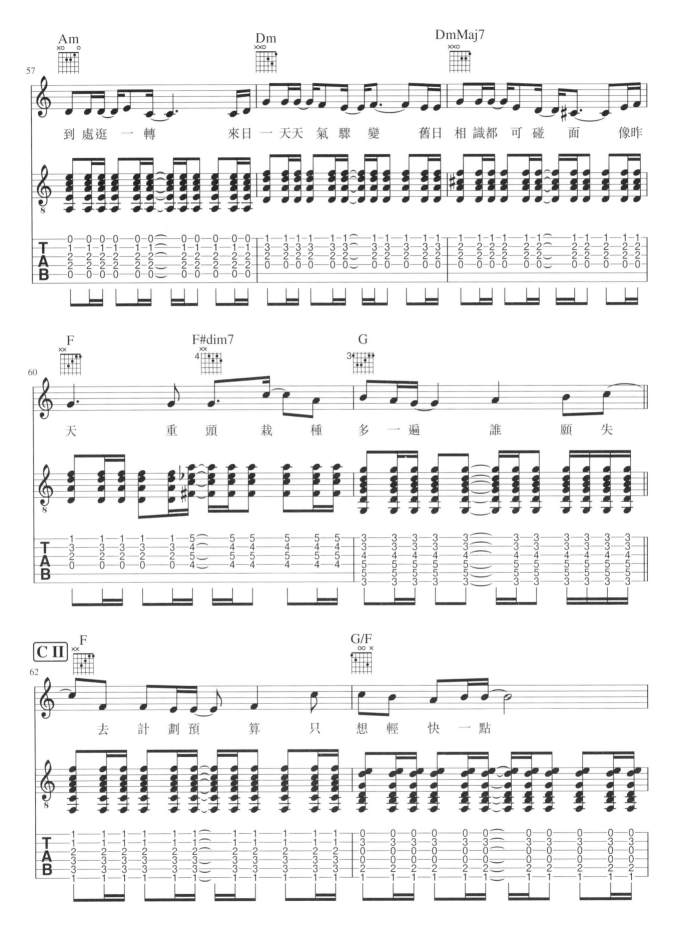

可再遇見 Rhythm Guitar - P.6

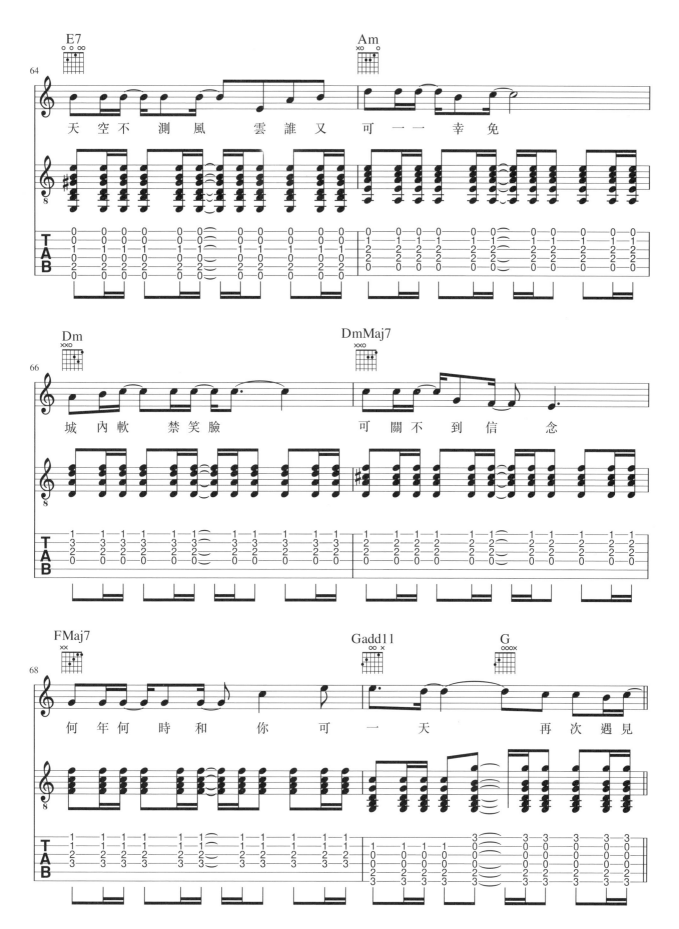

Guitar Solo

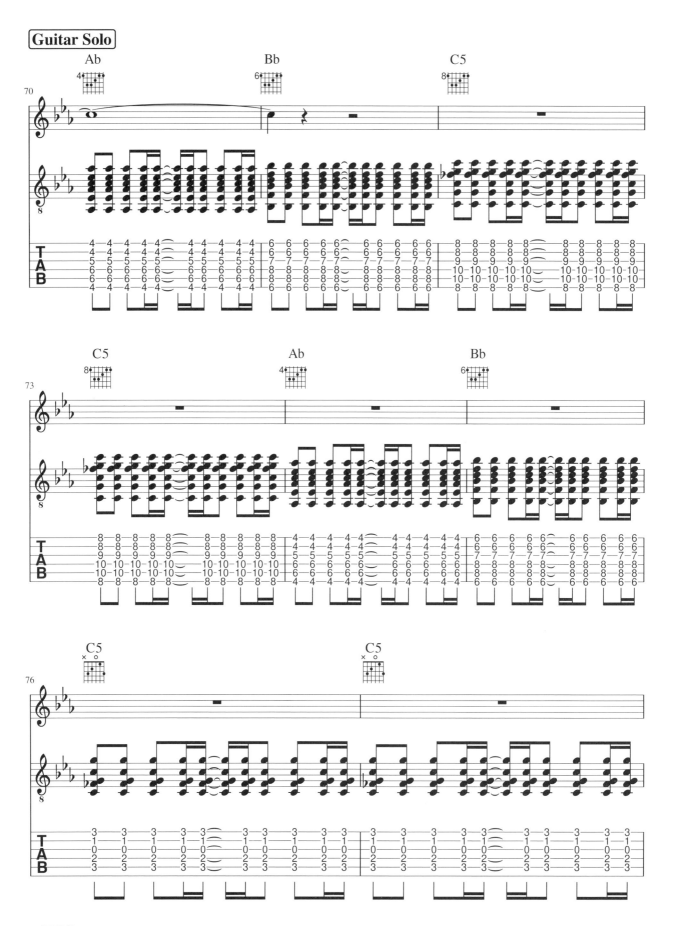

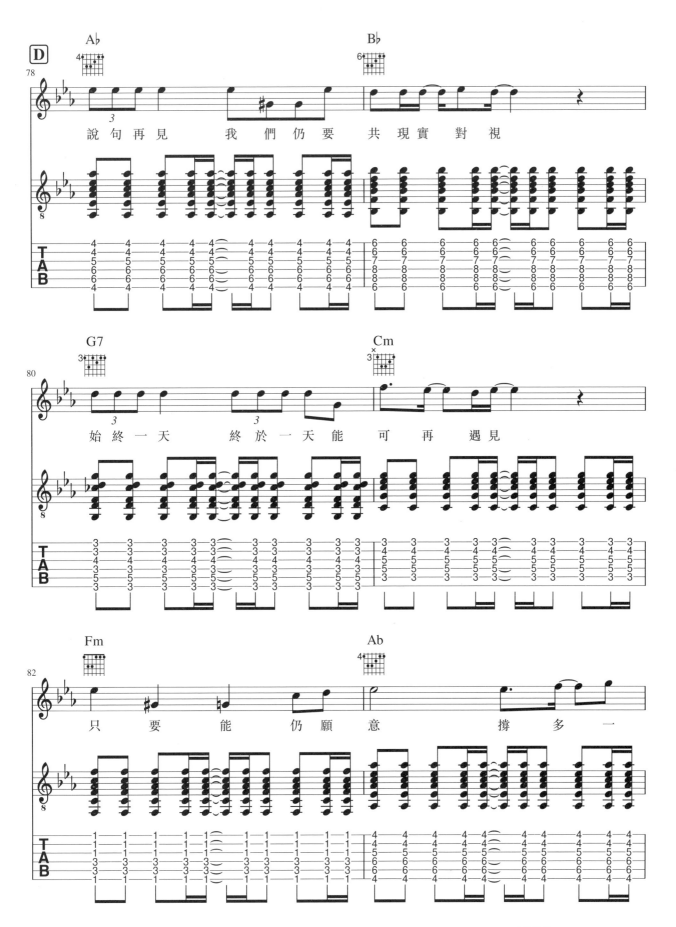

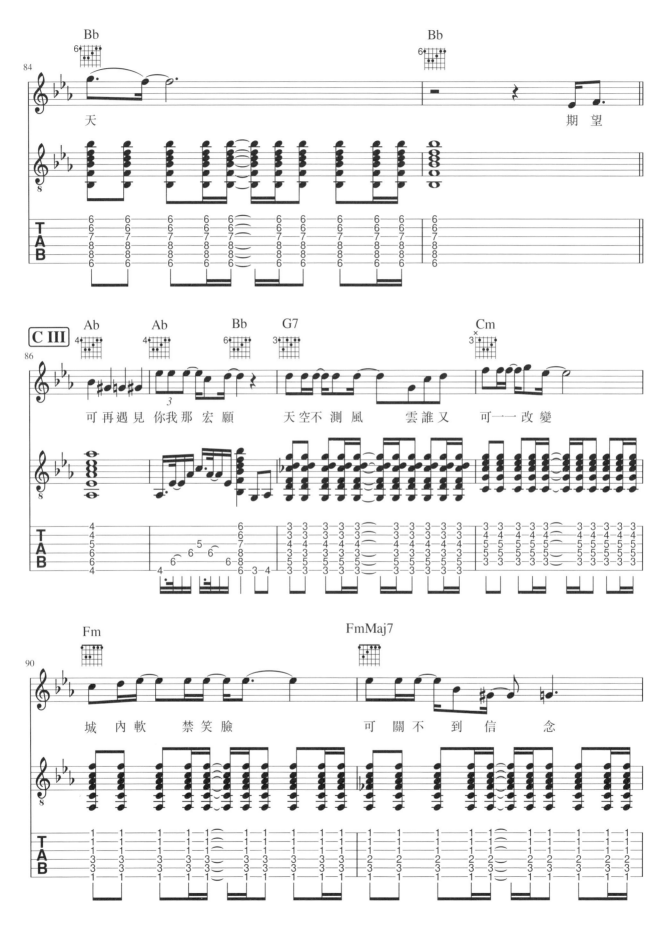

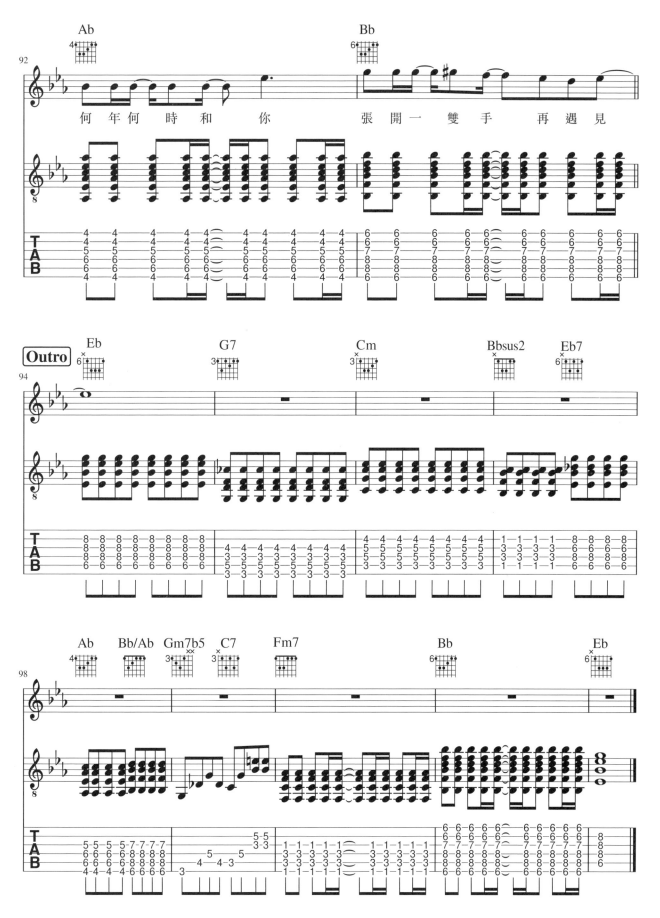

何 年 何 時 和 你　　張 開 一 雙 手 再 遇 見

可再遇見

- Lead Guitar -

KOLOR

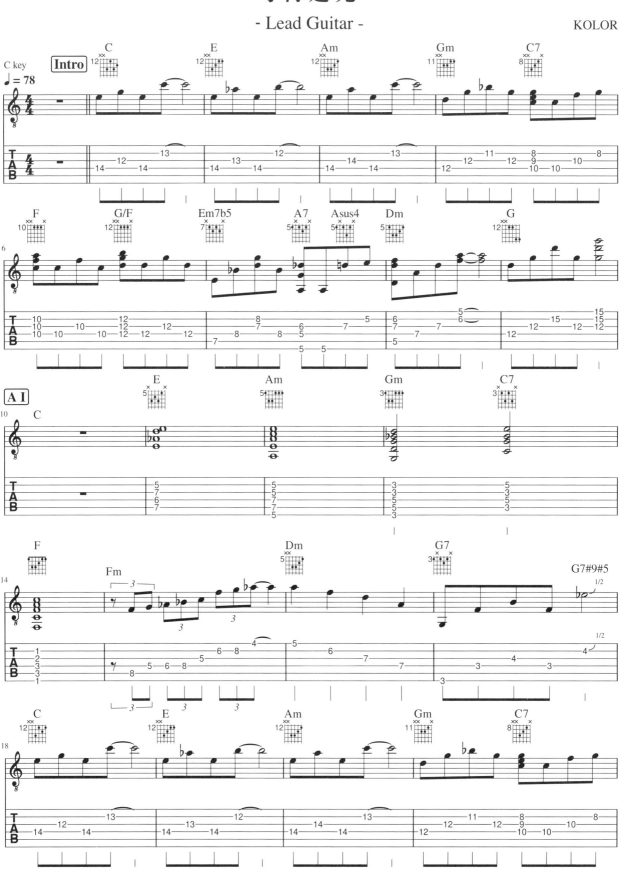

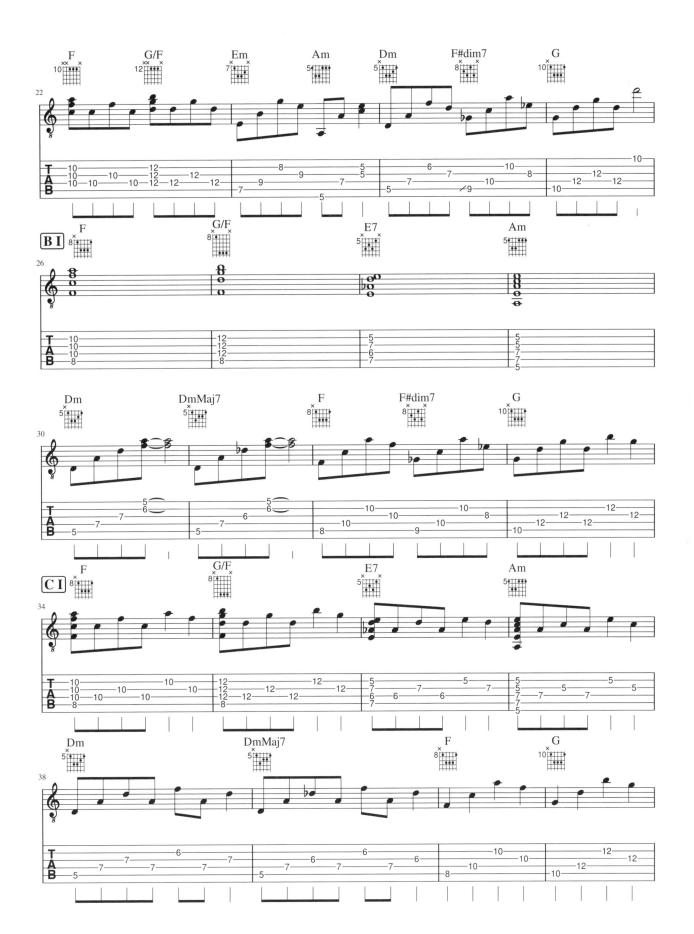

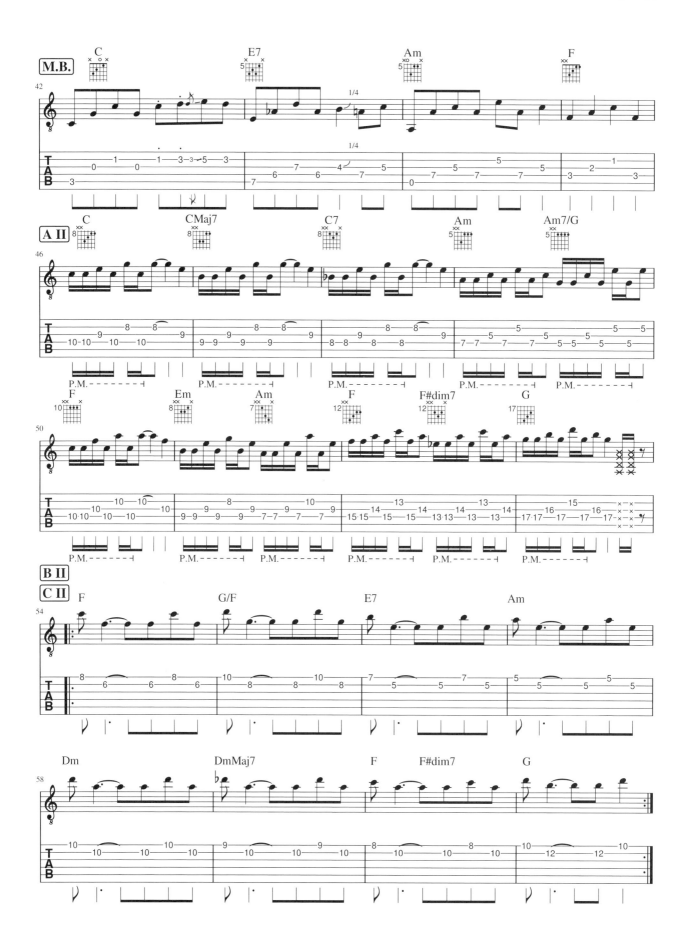

可再遇見 Lead Guitar - P.3

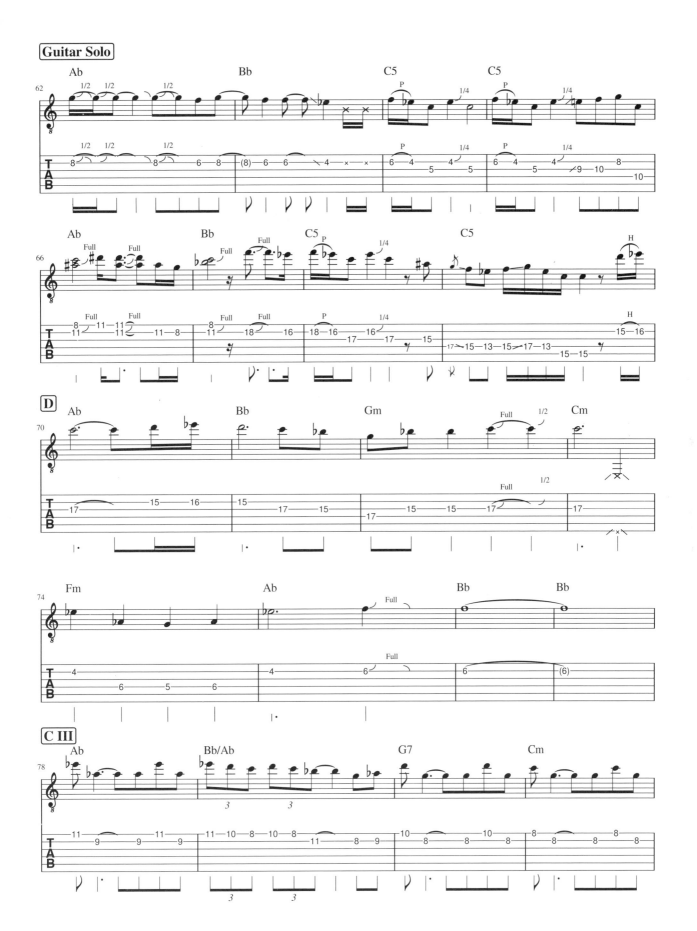

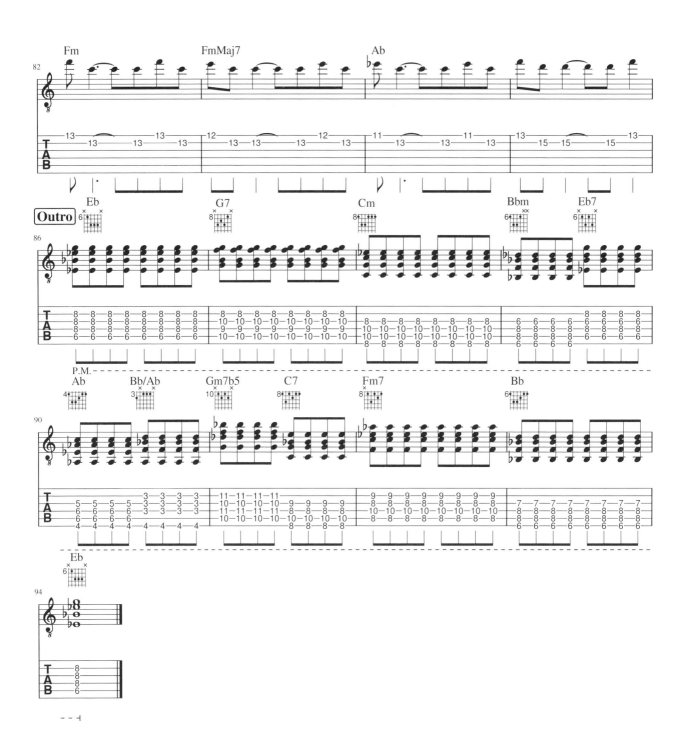

可再遇見

- Bass -

KOLOR

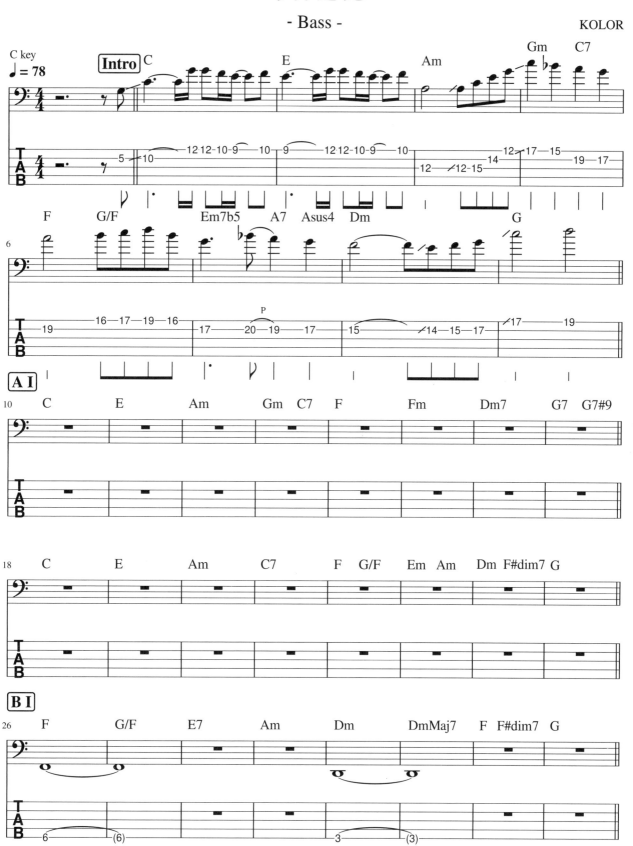

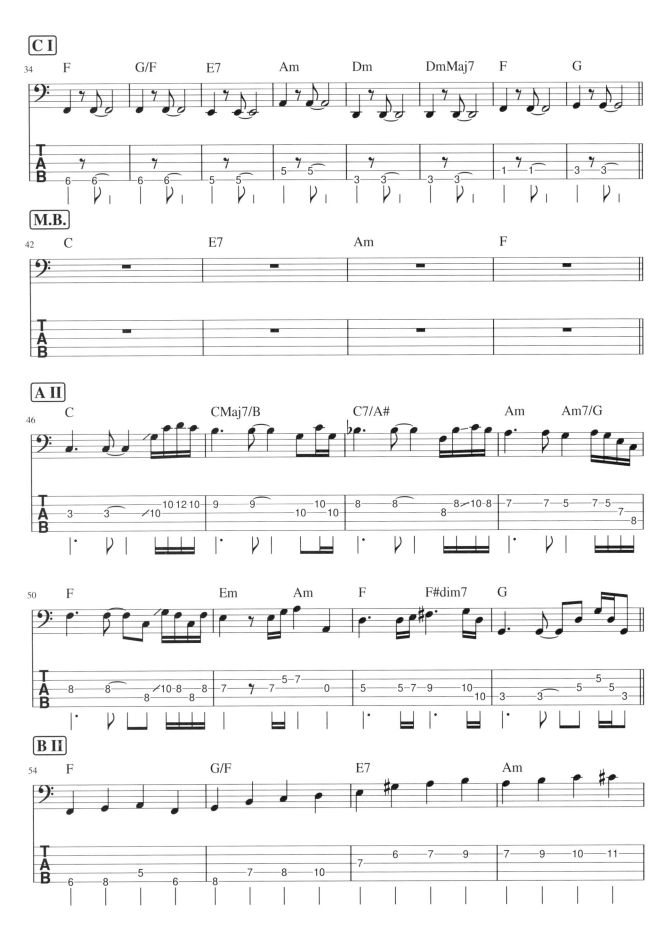

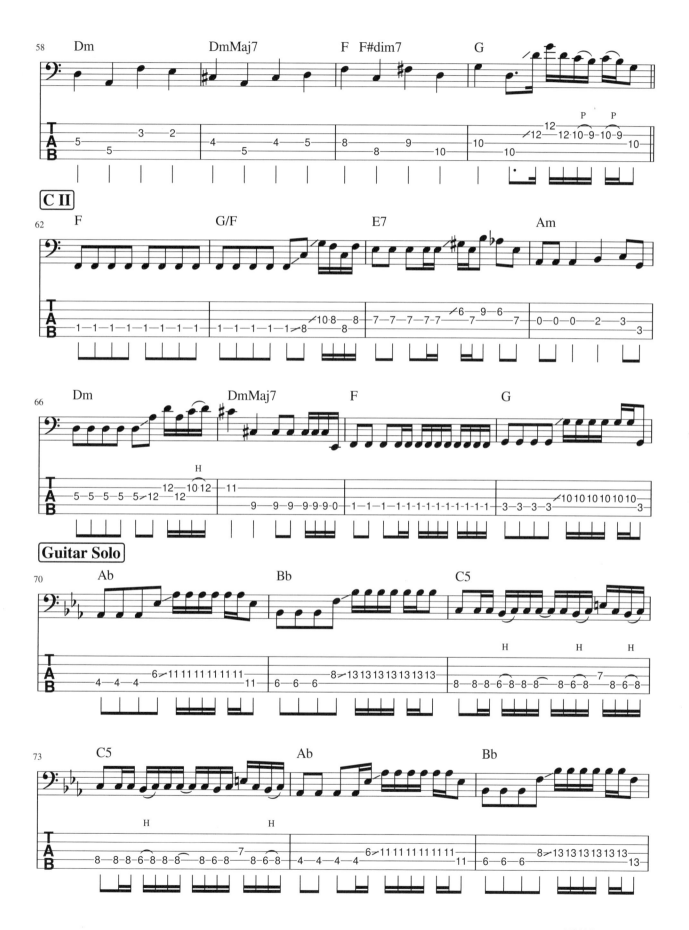

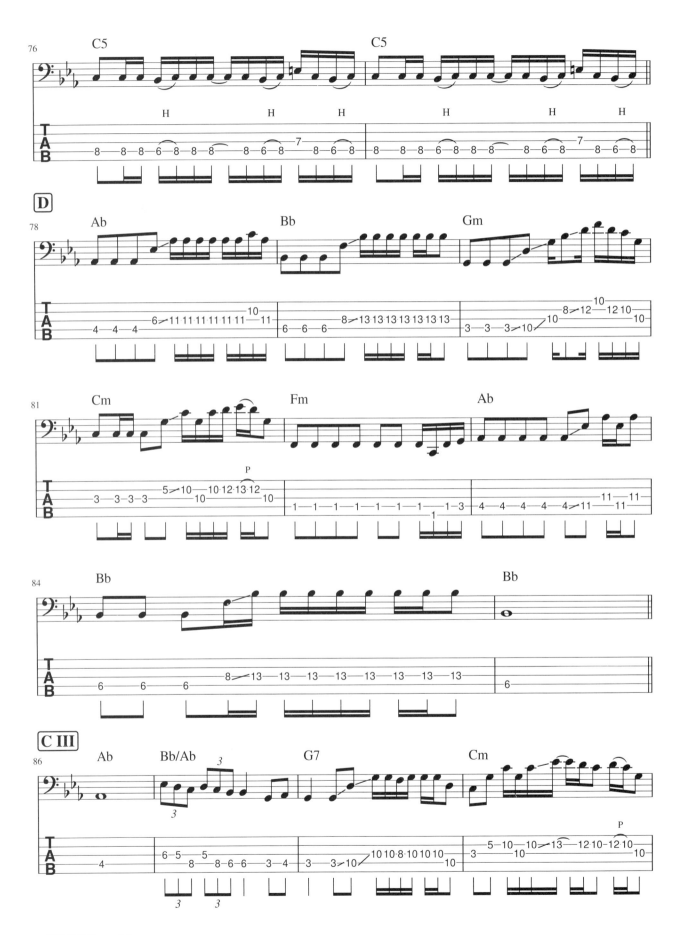

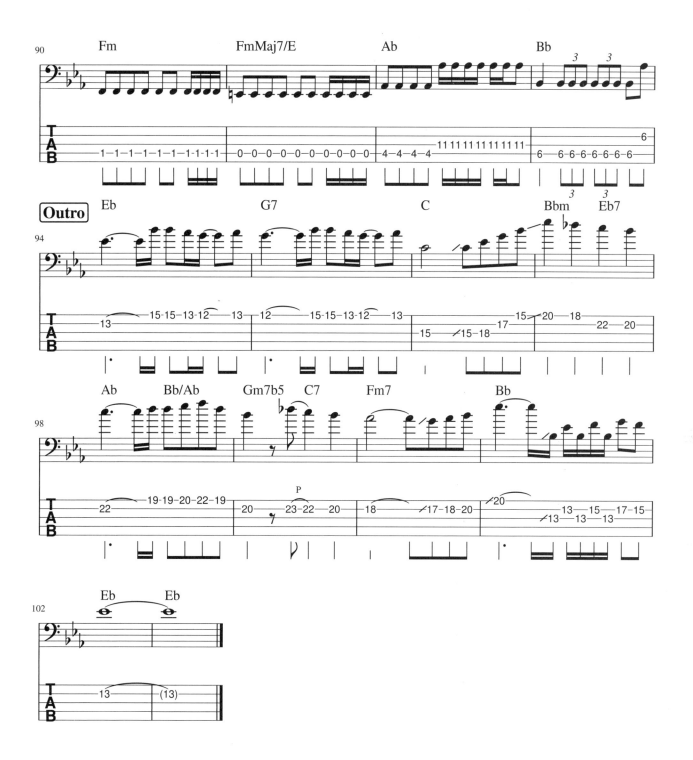

可再遇見

- Drums -

KOLOR

ABOUT /

可再遇見 (2020)

作曲：謝日昇　作詞：Mj Tam　編曲：KOLOR　監製：KOLOR / Alvin Leong

關於創作

這首歌是在第二波疫情較嚴重時寫的，講述當世界都變得不再一樣，最令人害怕的並非改變本身，而是你突然發現自己已經孤身一人。一場疫情把這世界改變：限聚、隔離……走在路上就連笑容也再看不見；那時我們都在等待，等待一天不再驚慌、等待一天可以開懷大笑、等待可以放膽擁抱，等待上天看得見……在我們熟悉的都再次遇見之前，希望《可再遇見》成為我們 2020 年這段日子的紀錄。

關於軼事

寫這首歌時電視正播著新聞，見到很多老人家排隊拿口罩卻有些老人家拿到，有些拿不到，才有感而發用旋律紀錄當時的心情，之後再和 Mj 討論，有了現在的歌詞。

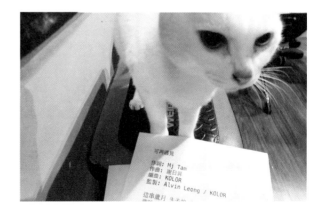

關於製作

記得這首的編曲都做了好幾個版本：Time signature 由 6/8 輕快
變成 4/4；D 段和 Coda 因初版的旋律寫得太激昂，所以要重寫
一段旋律，再經過不同整合才成了現在的版本。另外，當差不多
完成編曲，Sammy 準備要進錄音室錄音，就拋了三個版本的 Key
讓大家選，有 A Key、B Key 和 C Key，後來大家都選定了 A
Key，還記得 Michael 說低音一點 Sammy 唱得比較 Man。到
正式錄音時，這首也是在 Avon Studio 錄的，Sammy 錄了好幾次
也好像不太滿意，之後 Alvin 和 Amic 靈機一觸叫他試試另外的
Key，到頭來選了 C Key。

關於反應

可能剛好在疫情最艱難的時刻帶給大家一點力量，這首歌曲
推出後反應也不錯。隨著時間醞釀，這幾年我們身邊也越來越多
好友移民，所以每次演出我們都會挑選這首歌送給將離開的
朋友，寄望此刻只是暫別，未來我們定可再遇見！

關於彈奏

如果是 Bass 手應該會留意到，這首歌的 Intro 跟 Outro 也是用
Bass 的演奏形式做 Lead lines 作首尾呼應，這亦是 KOLOR 一首
Bass lines 篇幅較多的作品。而鼓的部分則可嘗試在開首的鼓聲
用 Brush 代替棍，這樣開端會比較溫和，之後再慢慢加溫上去。

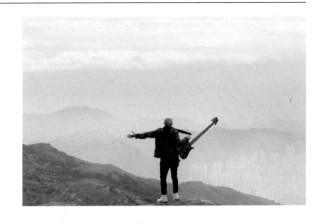

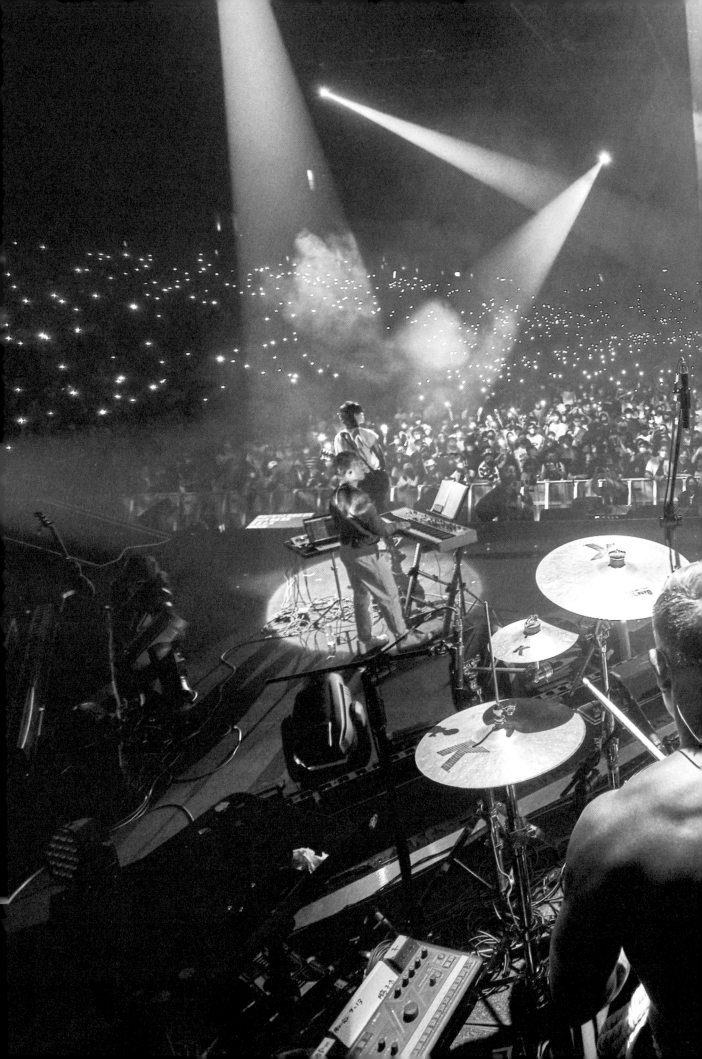

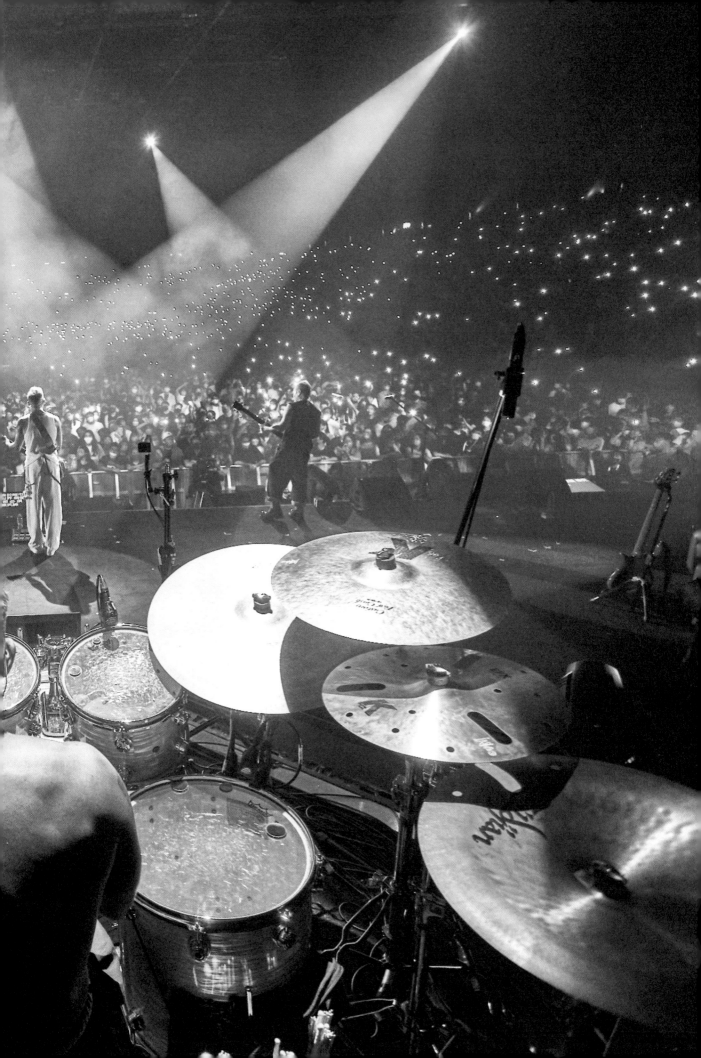

無名

- Rhythm Guitar + Melody + Lyrics -

KOLOR

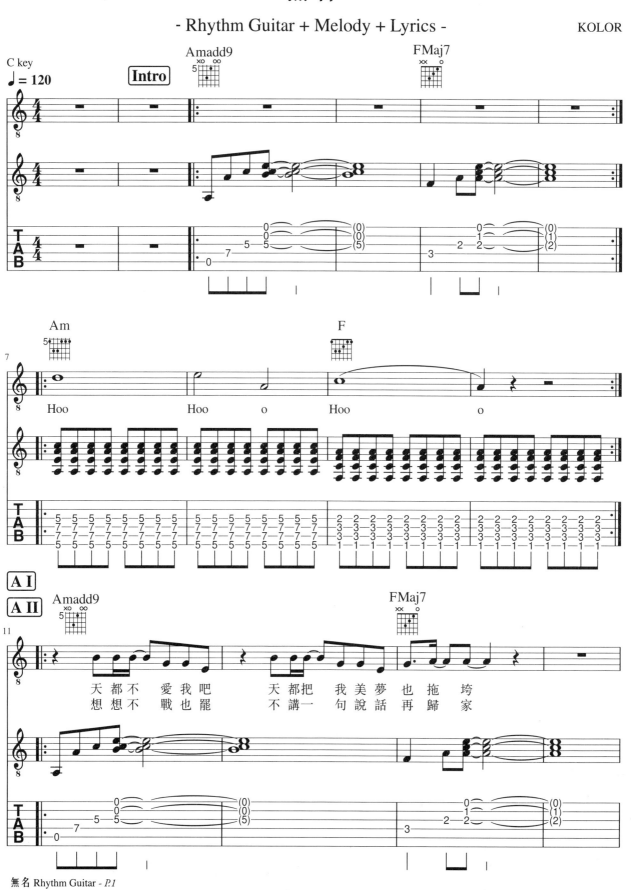

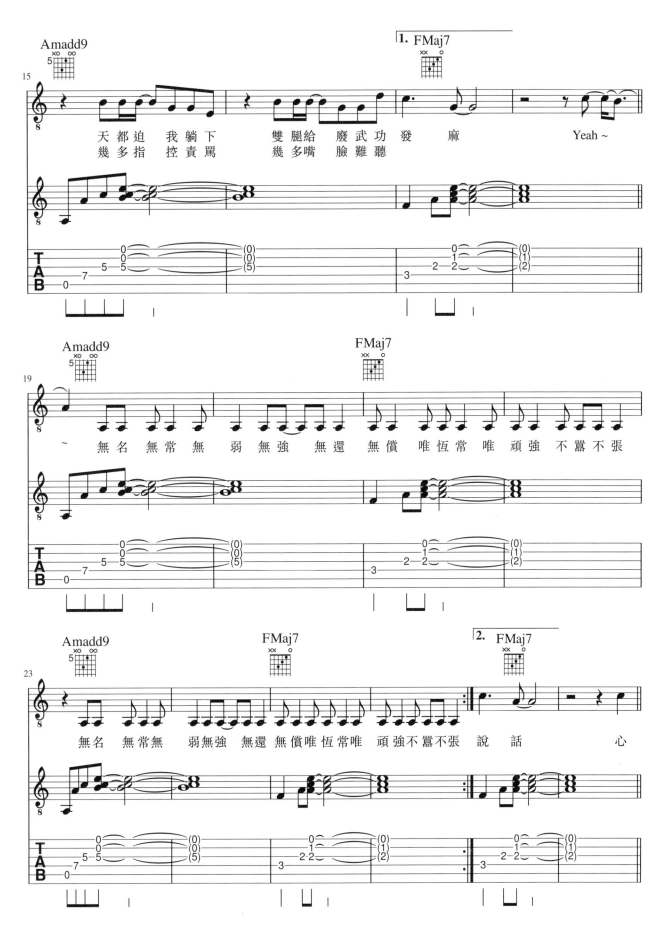

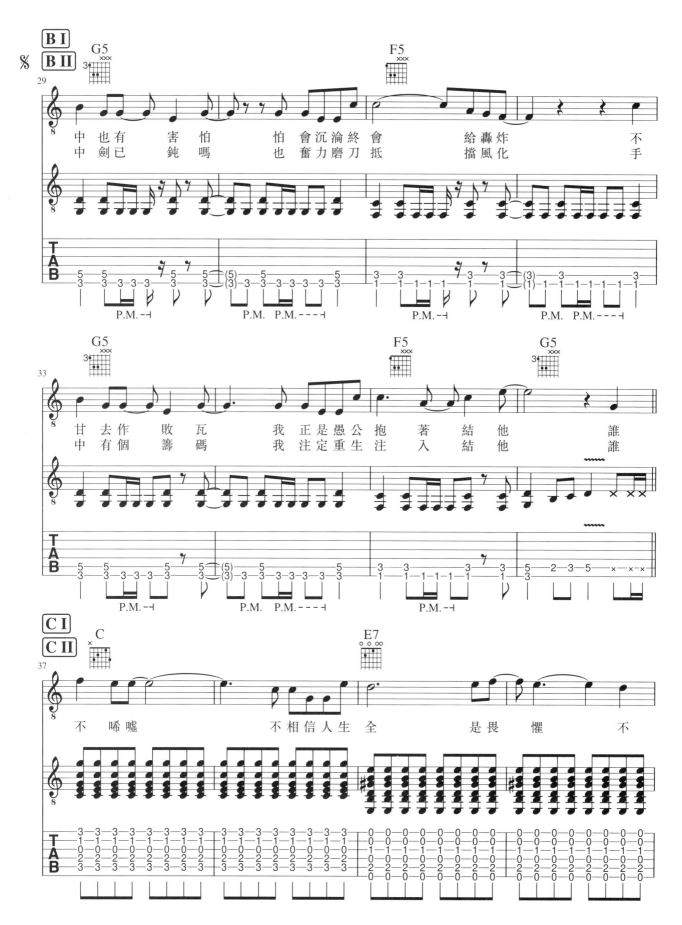

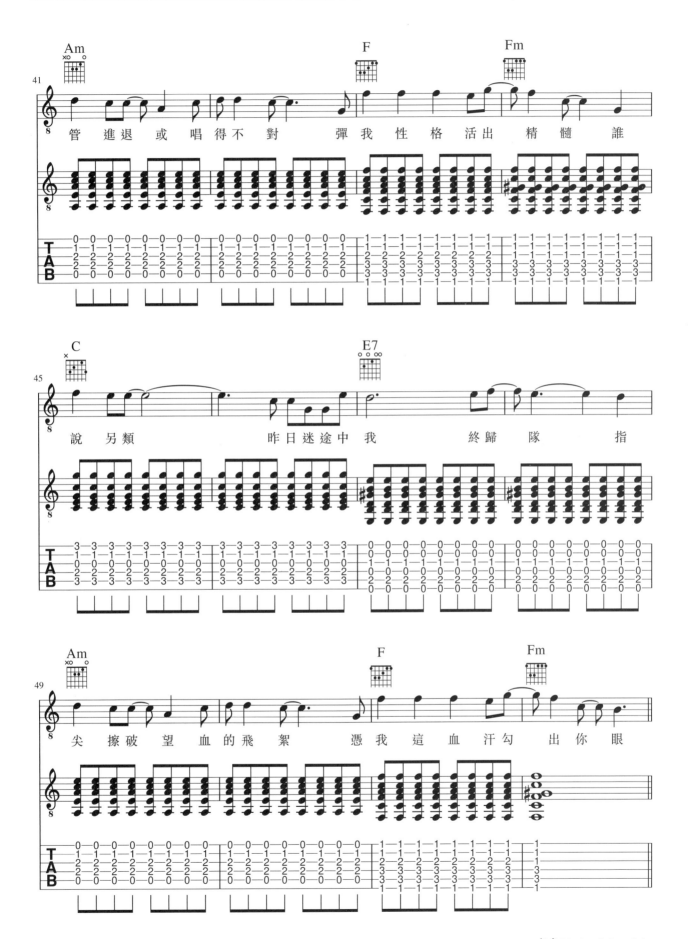

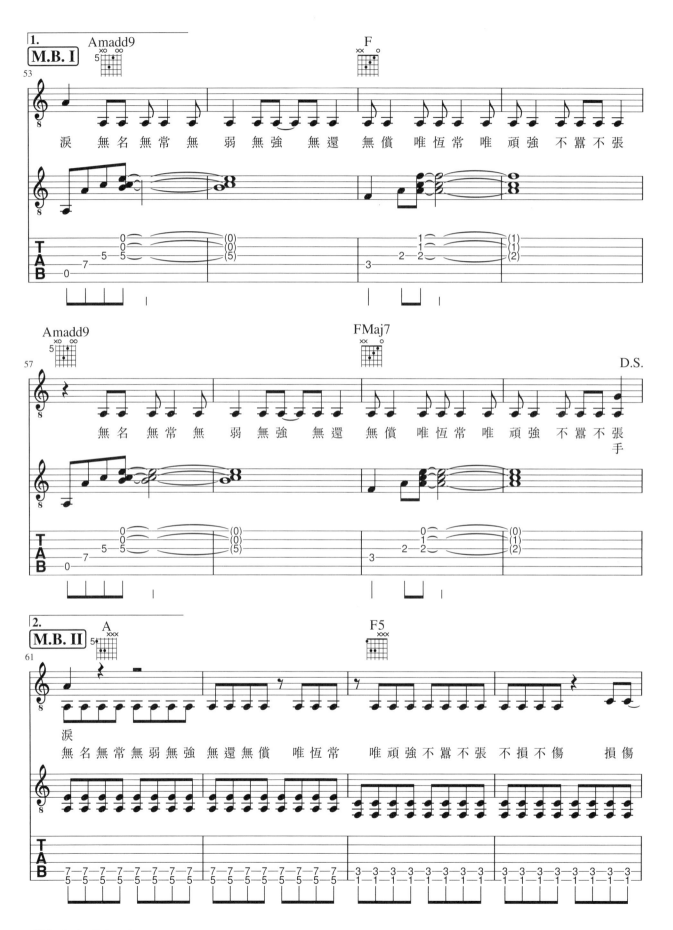

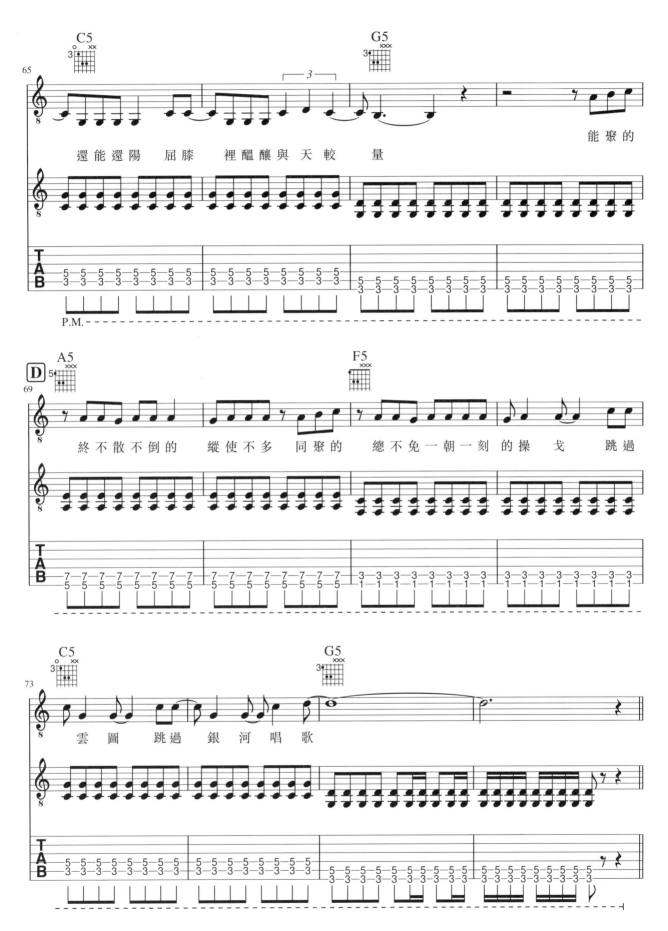

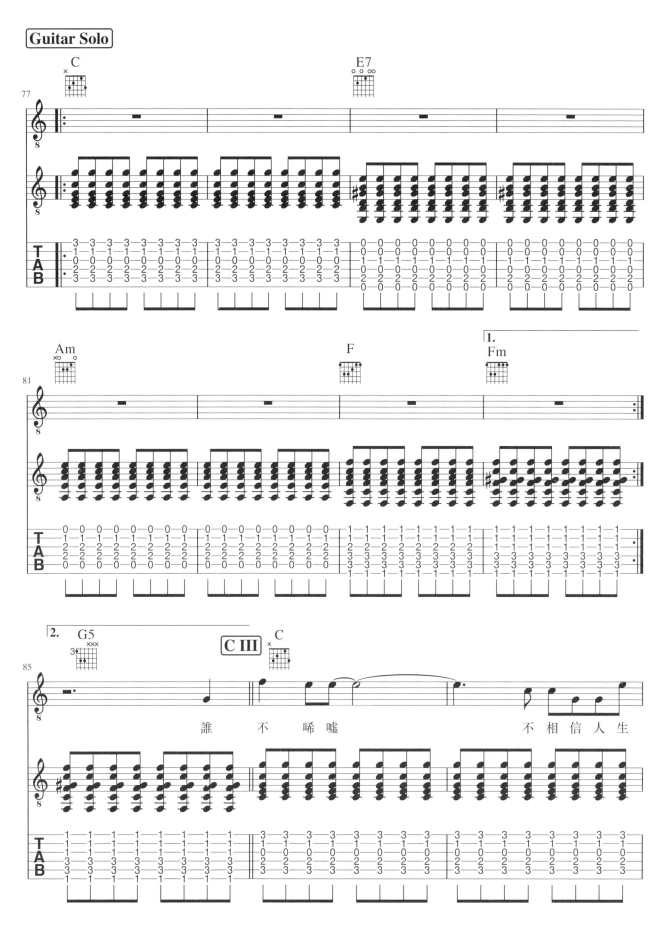

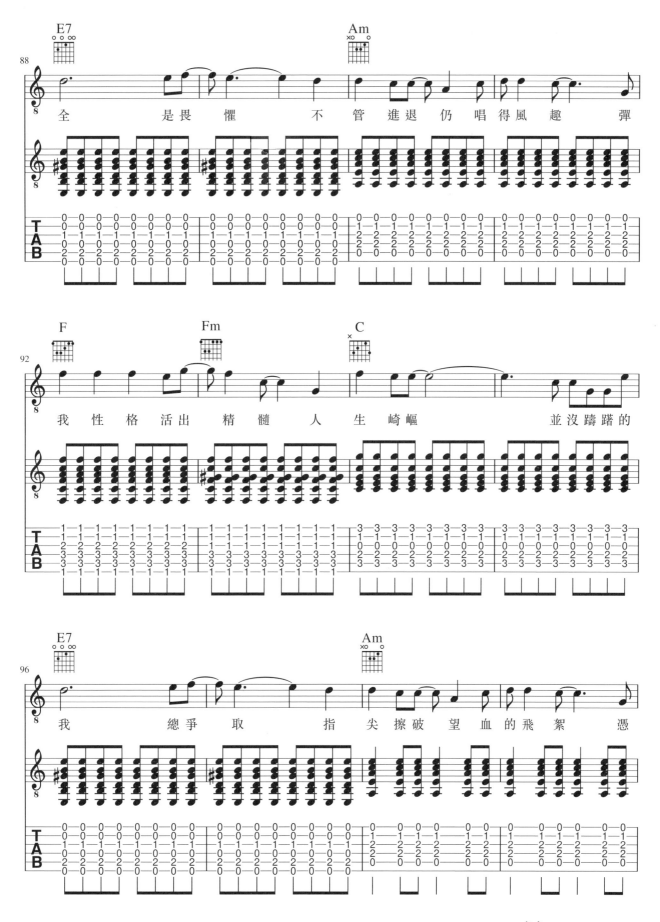

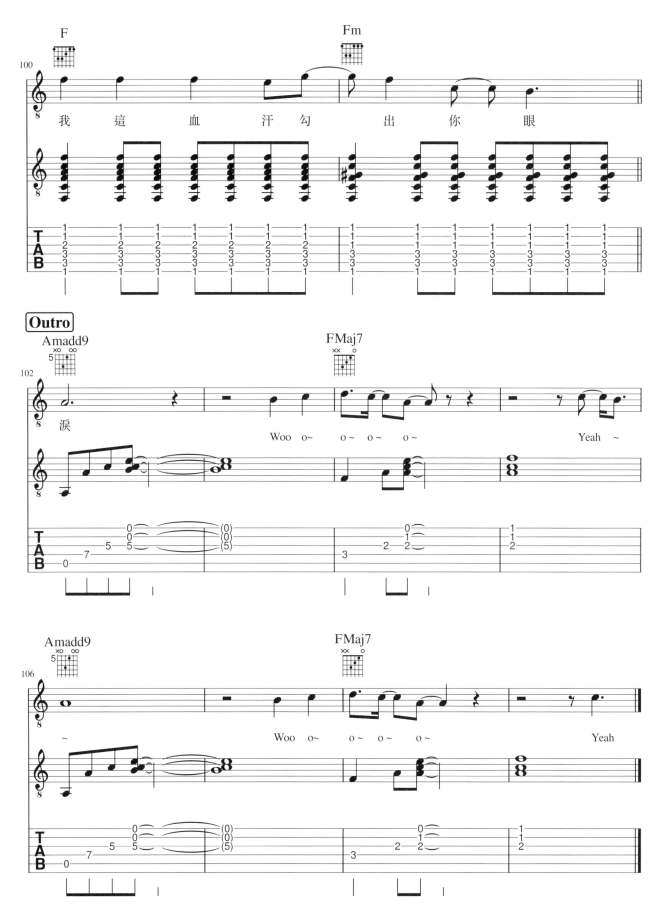

無名
- Lead Guitar -

KOLOR

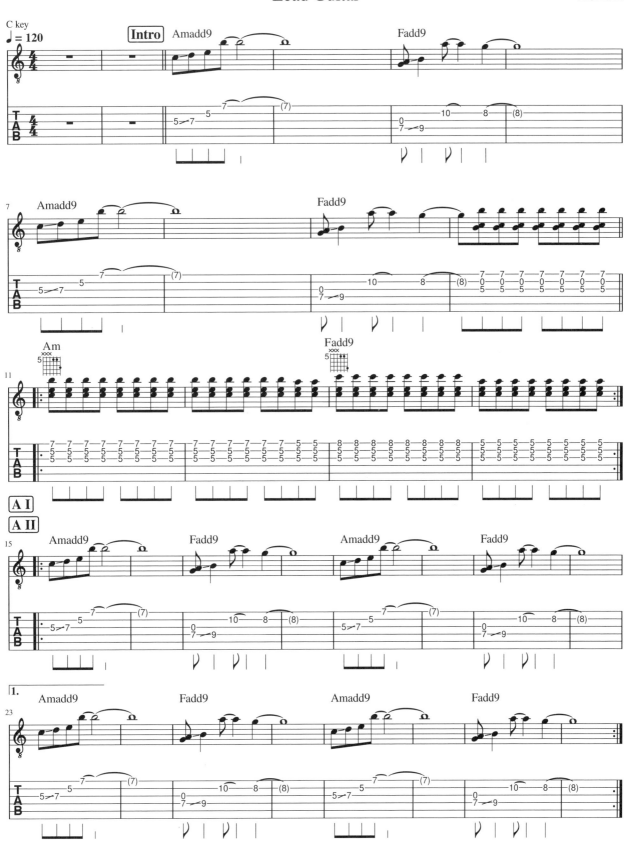

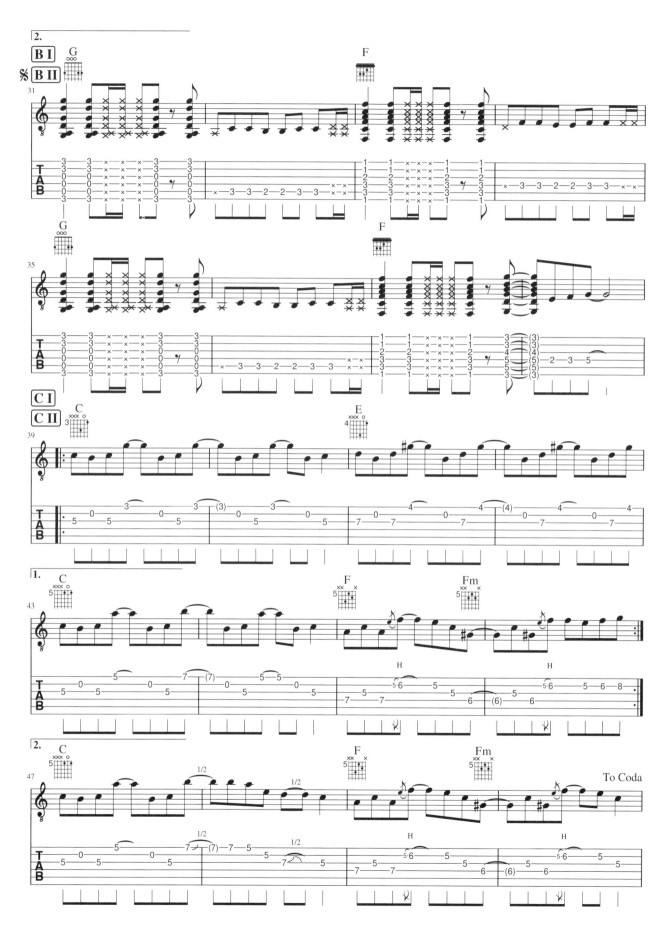

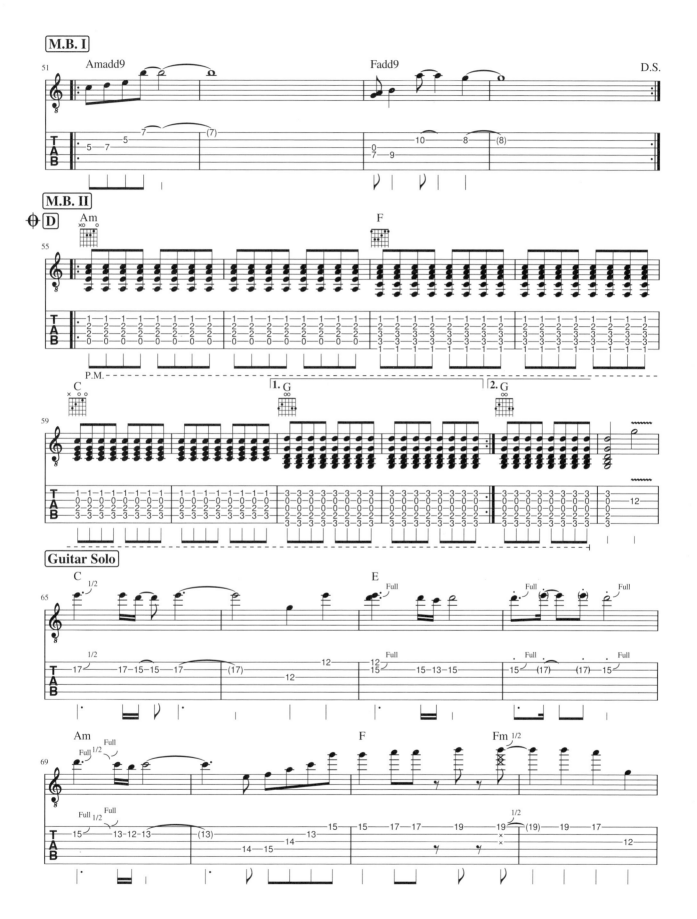

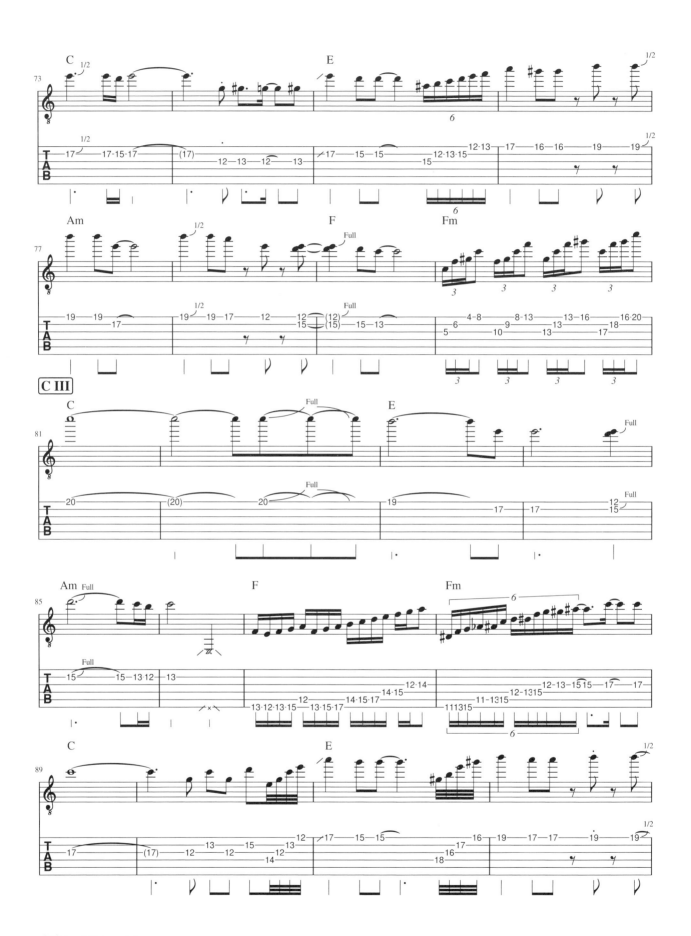

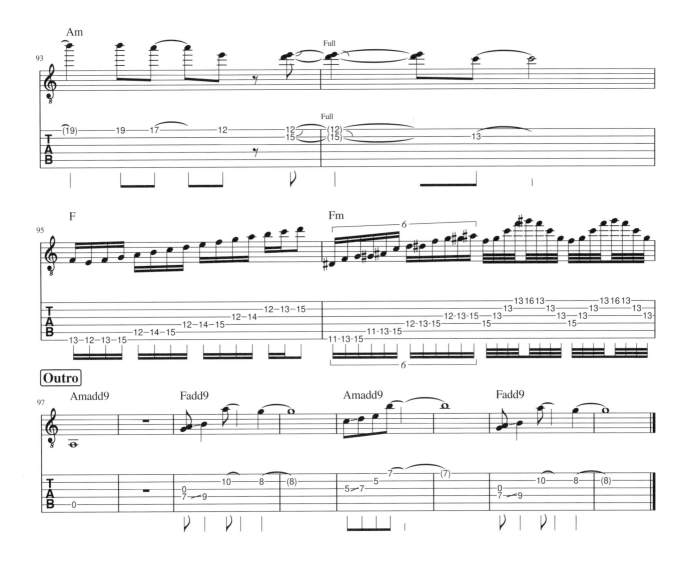

Outro

無名

- Bass -

KOLOR

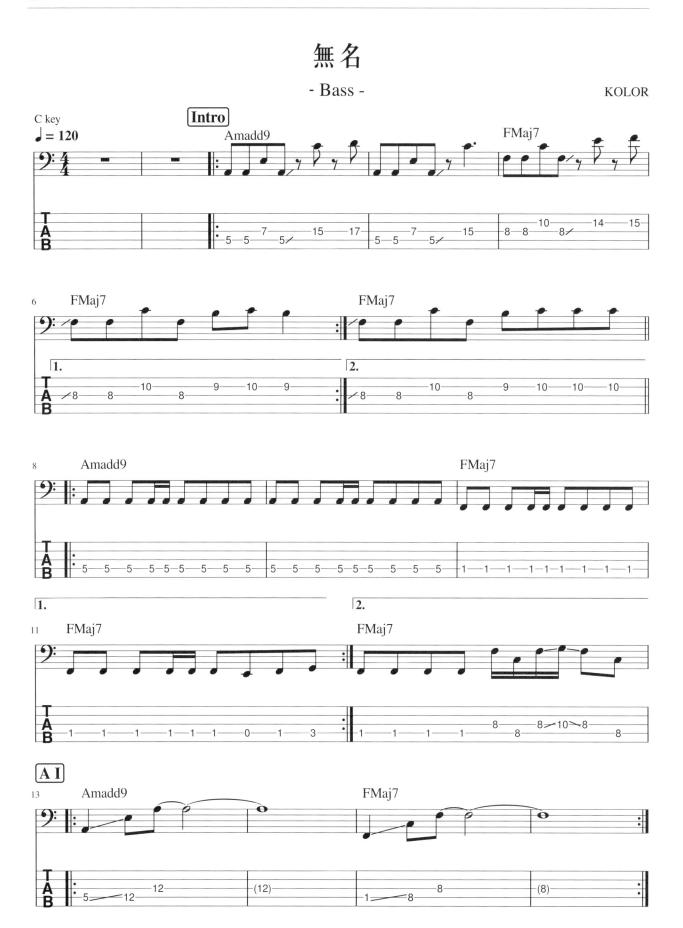

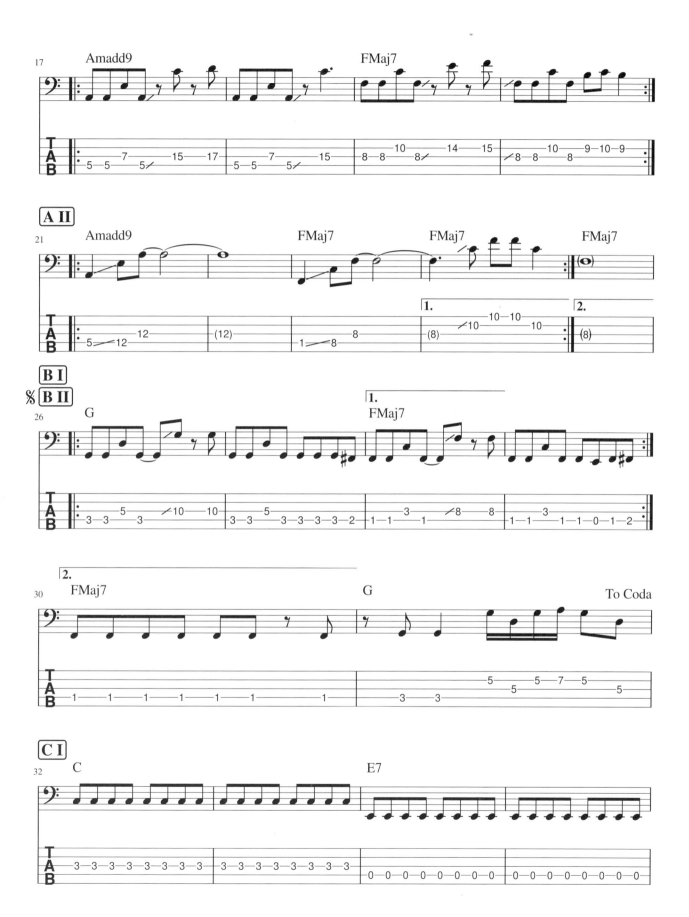

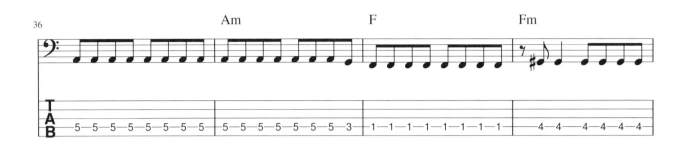

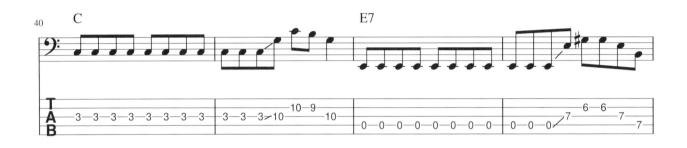

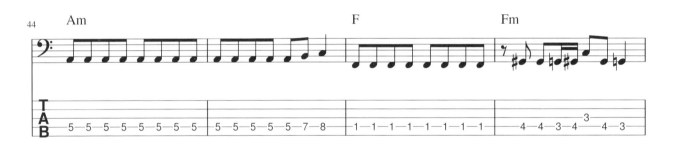

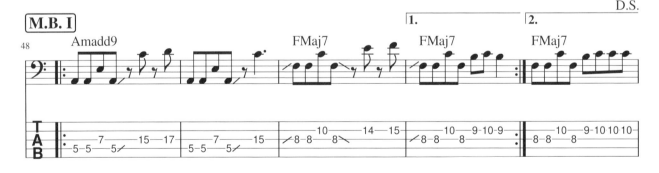

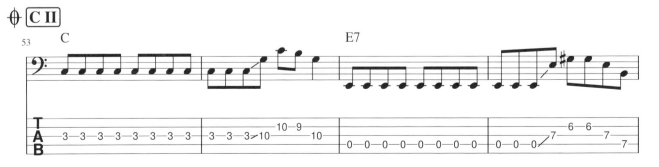

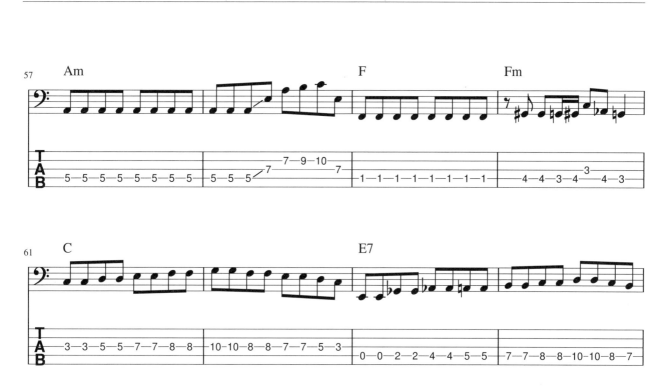

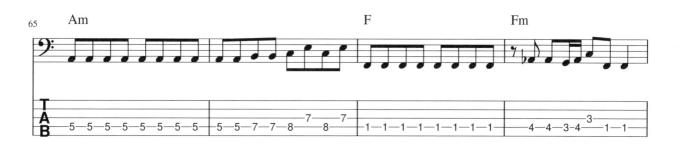

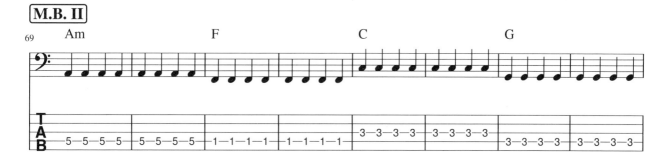

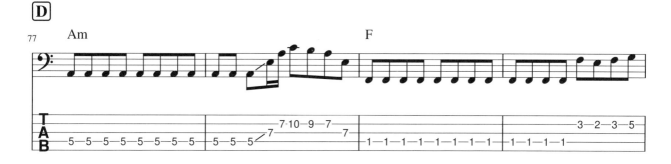

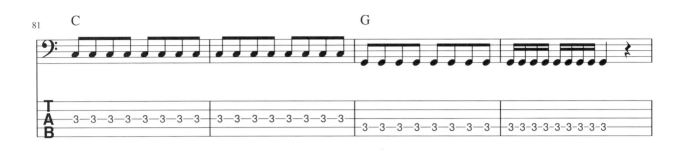

Guitar Solo

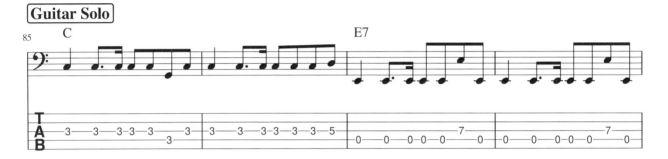

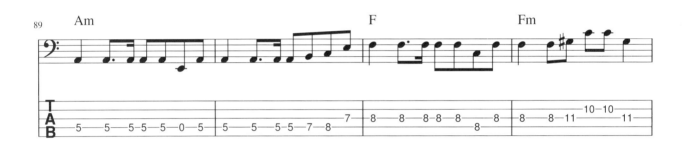

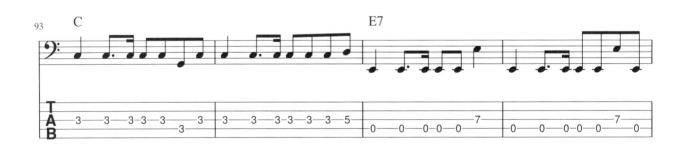

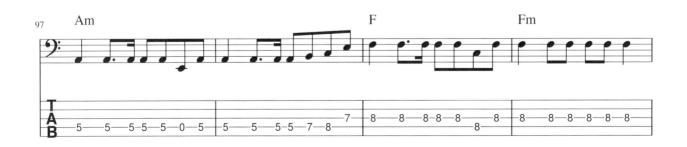

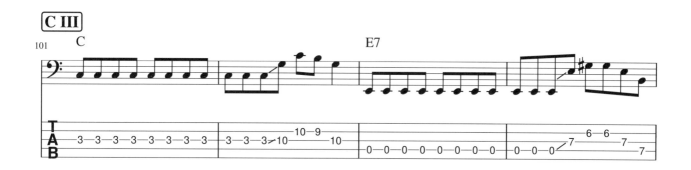

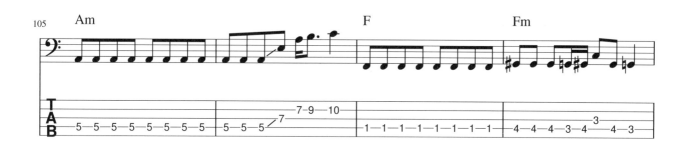

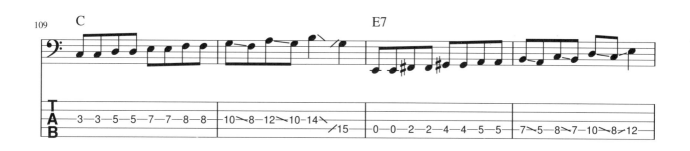

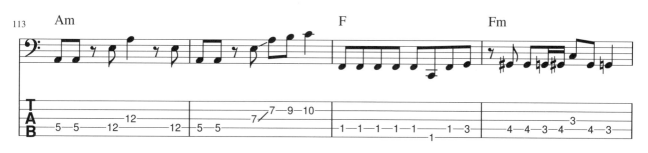

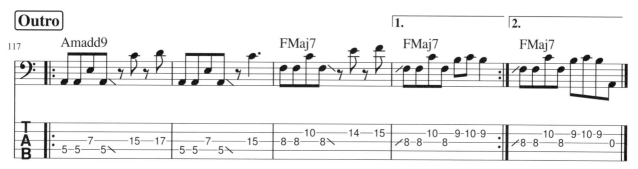

無名

- Drums -

KOLOR

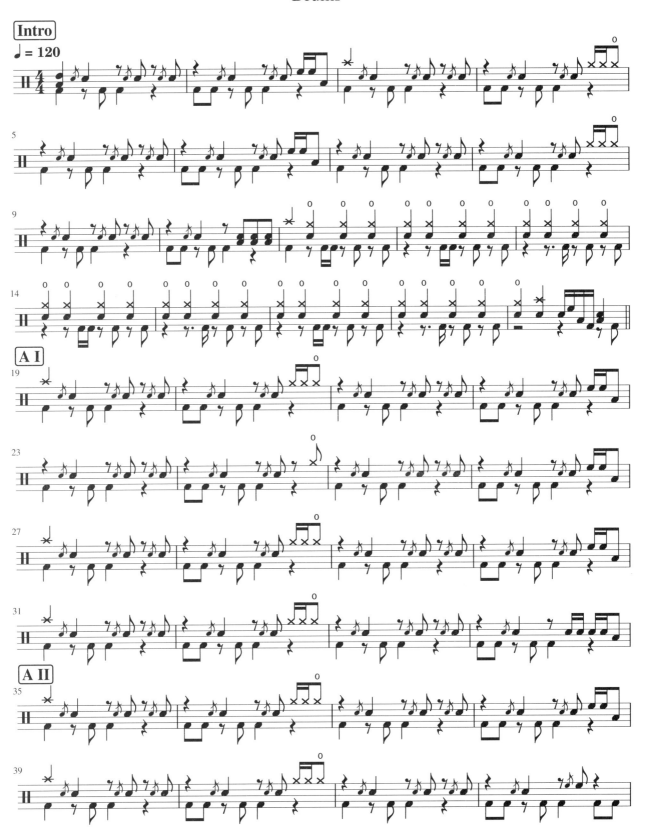

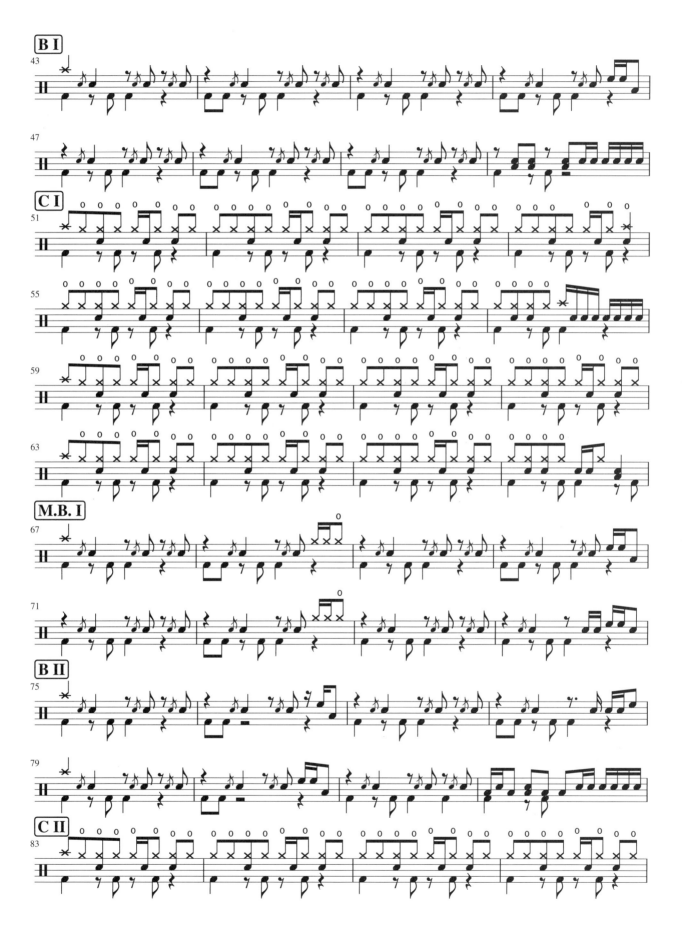

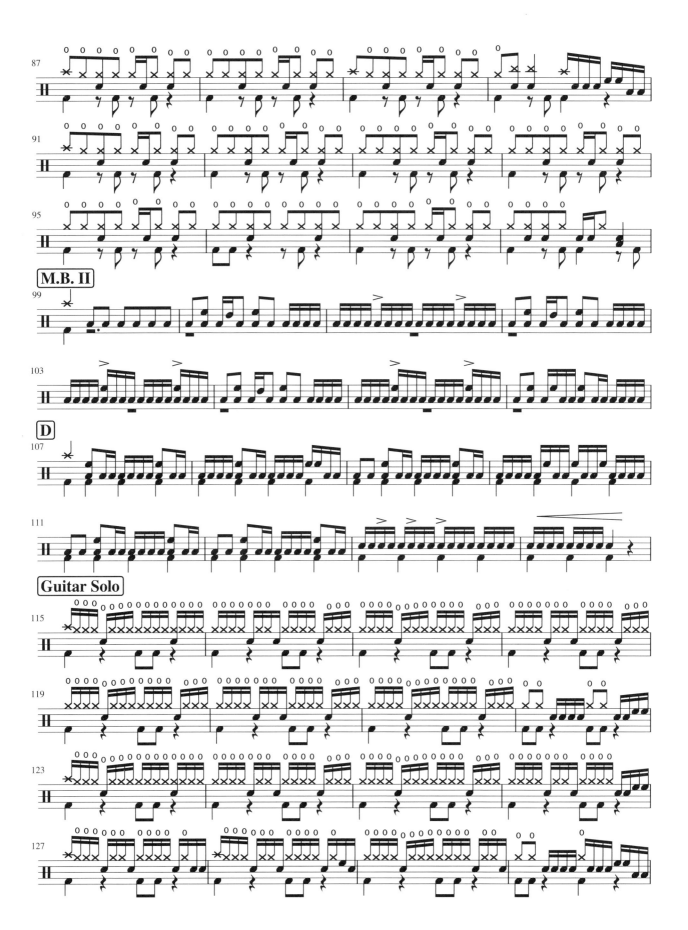

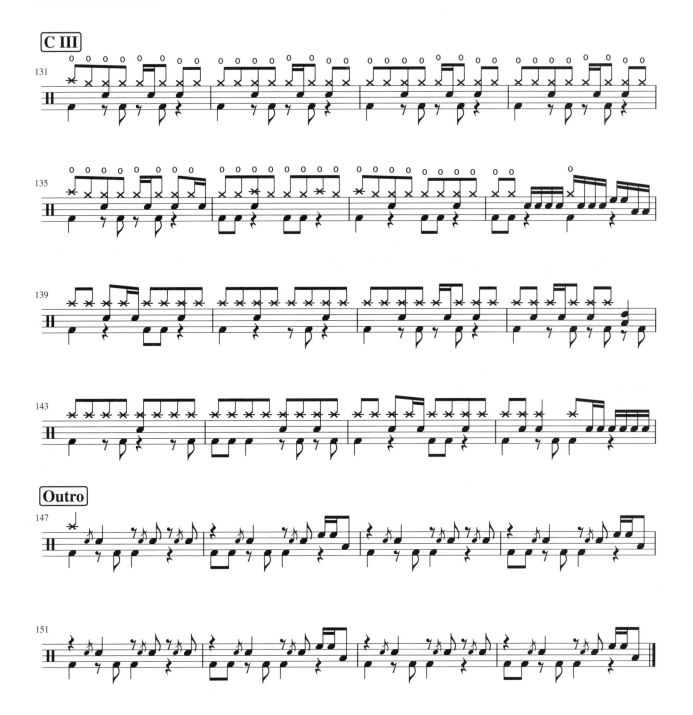

ABOUT /

無名 (2021)

作曲：羅灝斌　作詞：梁栢堅　編曲：KOLOR　監製：KOLOR / Alvin Leong

關於創作

有一個小秘密：其實這首歌曲是早在泰國之旅的「修羅之路」中創作，當年大概帶了十一首歌回來，只是不同階段會對不同的歌曲有感，有些當年覺得未必適合，但過了六、七年後卻發掘到它的發揮或是適合它的主題和曲風，而《無名》就是當年的其中一首。

關於軼事

我們在這首歌嘗試了一個很有趣的 MV：用平行時空幻想，如果 KOLOR 沒有夾 Band 會是做甚麼？我們都覺得這 MV 非常特別。

關於製作

編曲上，其實由 Demo 開始已經盡量用鼓的節奏去貫穿，盡量想用同一個 Beat 製造一個主題，所以大家聽到前奏就是整首歌的主題。Robin 也覺得那段鼓很有型地帶出了既高昂又高傲的感覺，再配合歌詞，十分的恰當。另外，本來只是錄結他 Solo 的部分，後來大家都説不如延續下去不要停，才衍生到現在這個 Solo 完，結他還一直走到尾的版本，也是挺特別的嘗試。

關於反應

大家應該都很喜歡這首歌吧！除了現場演出的氣氛會很激昂，大家還熱烈投票，讓這首歌在那年的 Tone Music Festival 頒獎禮奪得「香港搖滾音樂 Rock——最佳年度單曲」（謝謝大家！）。

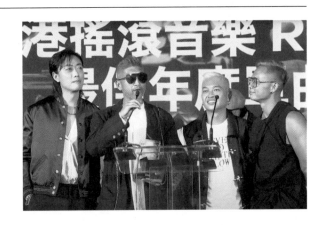

關於彈奏

這首歌大部分由 Tom Tom 主導整首歌的節奏，令意境保持低沉，營造神秘感。大家也可以留意結他部分：一枝結他彈的 Chord 和另外一枝主音結他的 Lines 的音是不同的，聽上來會比較「闊」；結他 Solo 的部分也值得留意，是一個非常能夠炫耀技巧的一段。另外，這首歌的 B 段用了 5 Chord 開始，這樣的歌在坊間也較少有，而我們對上一首也是用 5 Chord 開始的就是《天地會》。

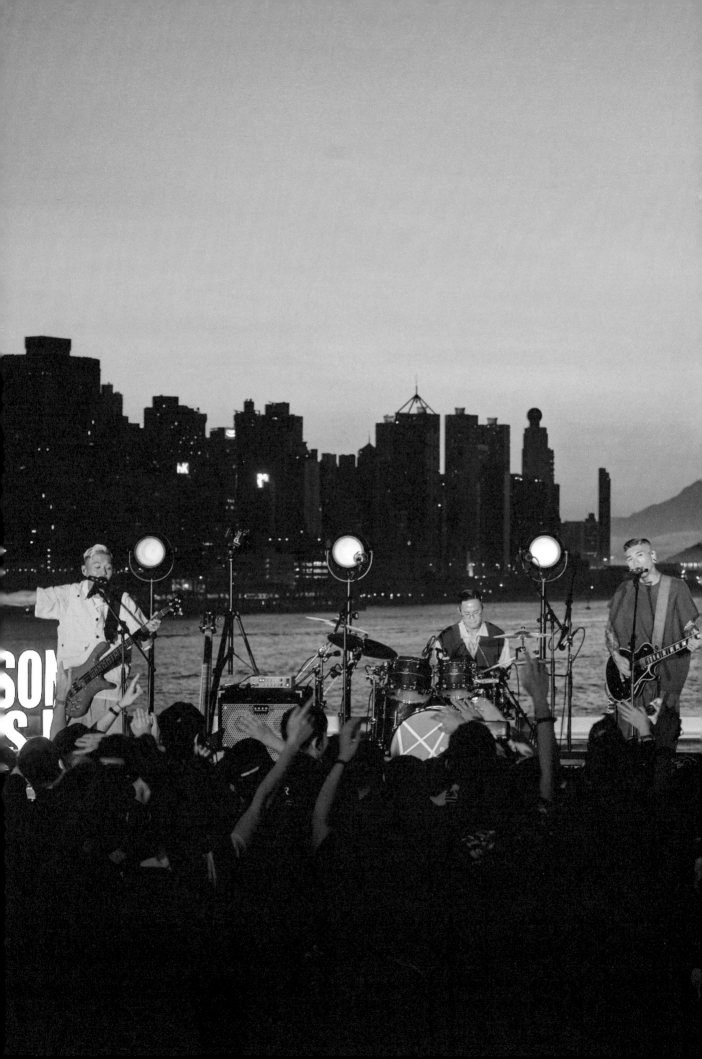

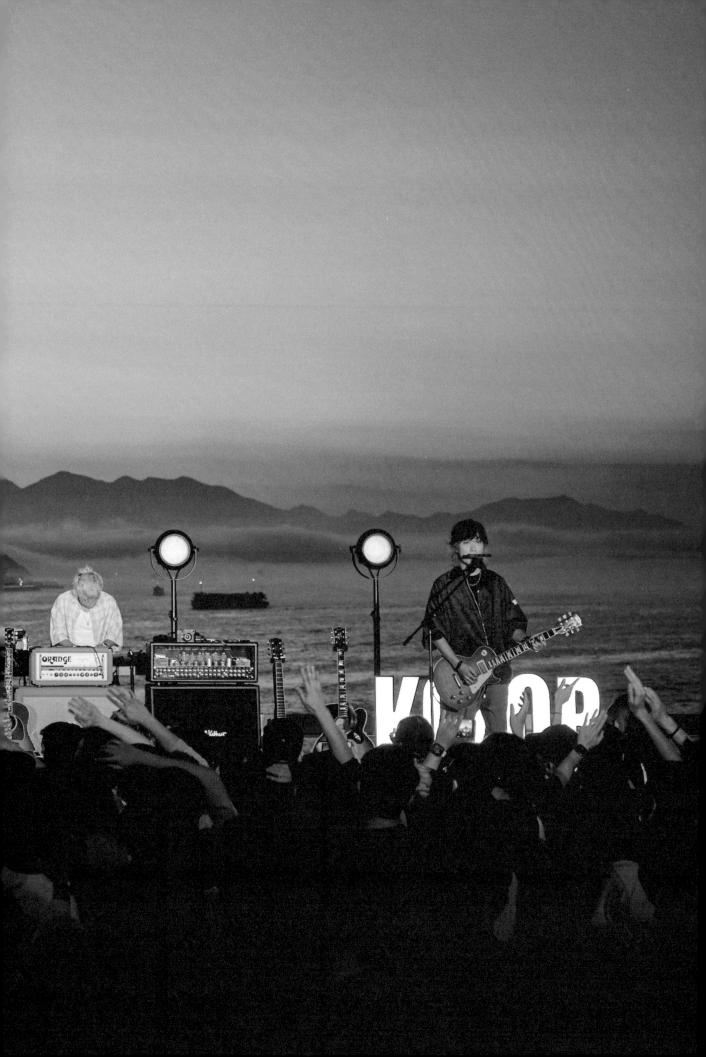

候鳥

- Rhythm Guitar + Melody + Lyrics -

KOLOR

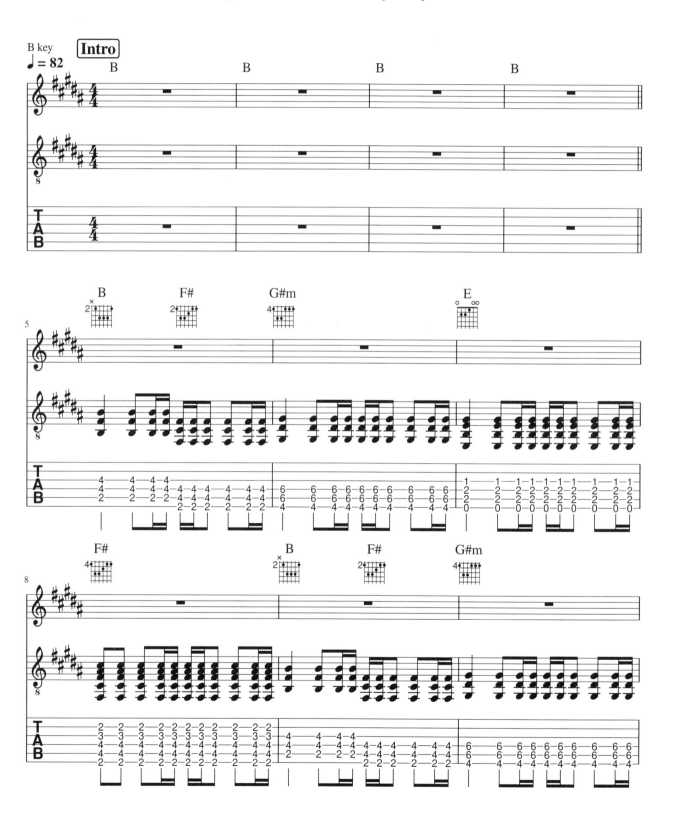

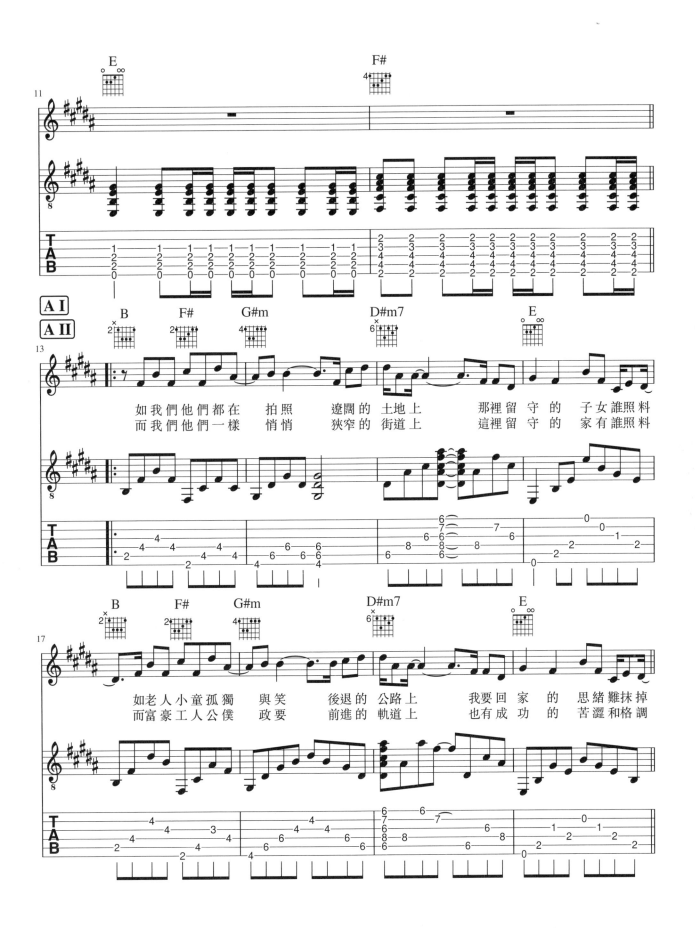

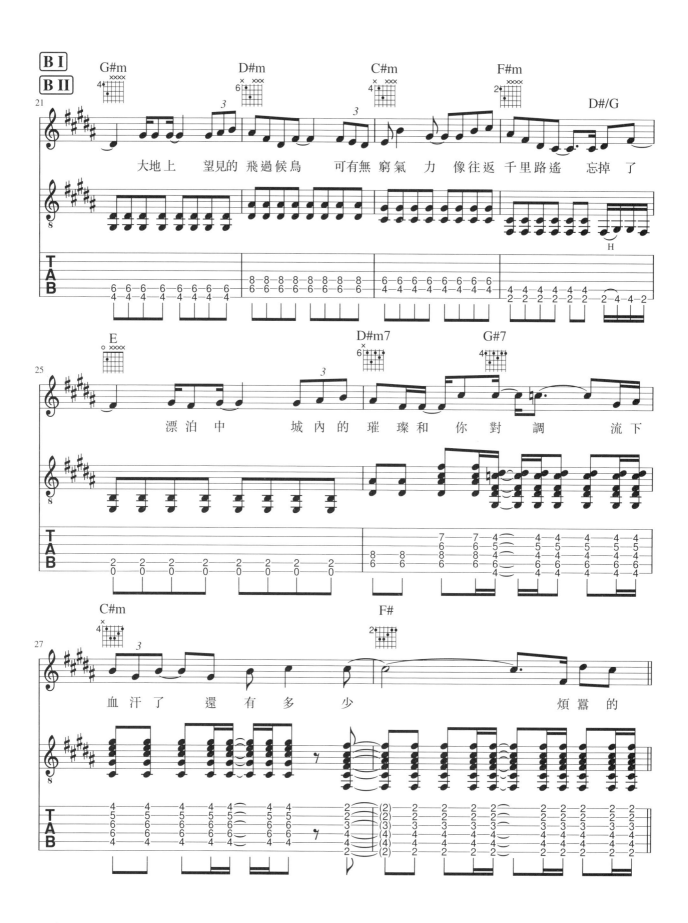

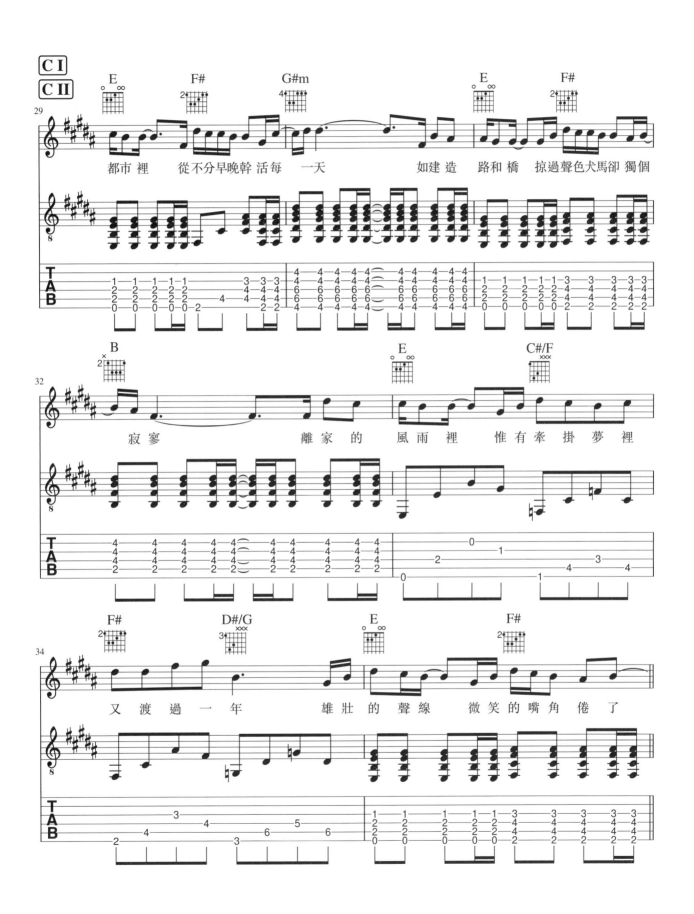

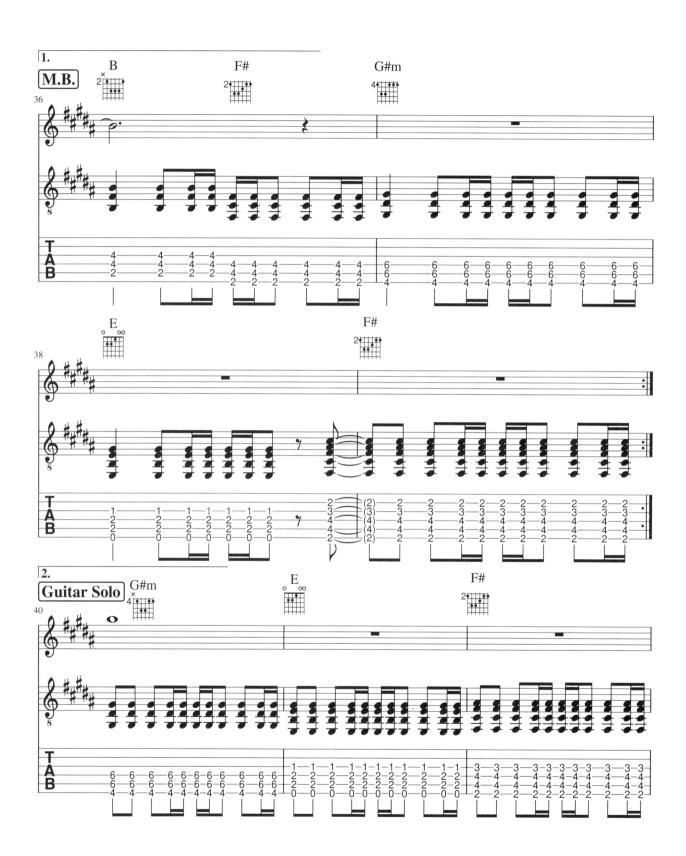

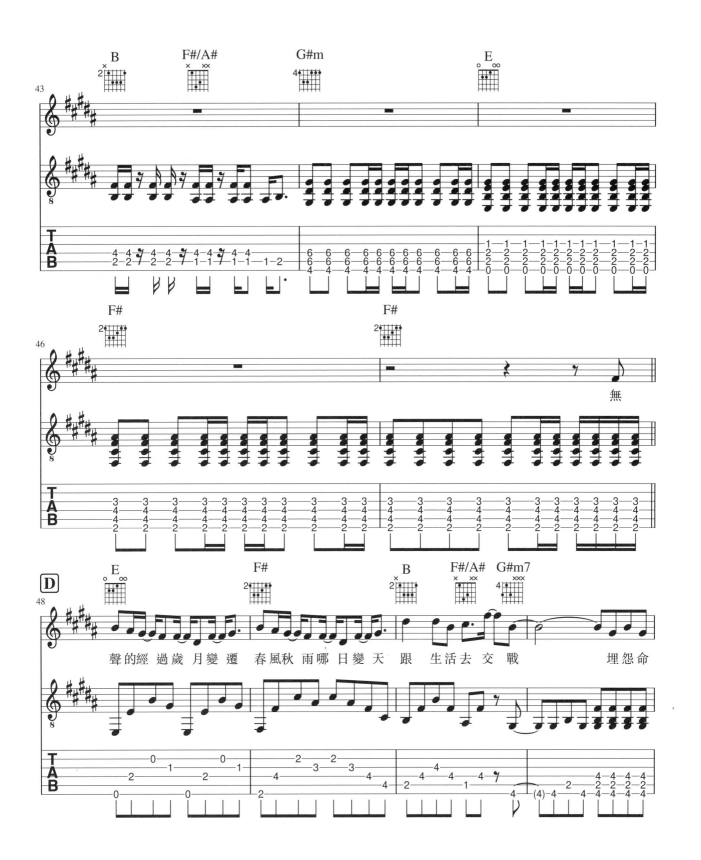

聲 的 經 過 歲 月 變 遷　春 風 秋 雨 哪 日 變 天 跟　生 活 去 交 戰　　埋 怨 命

無

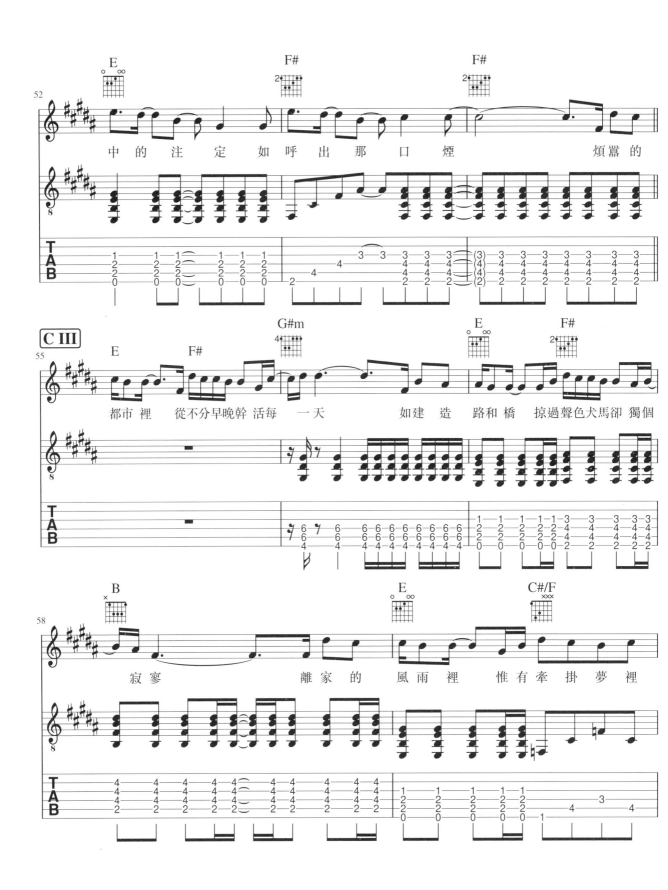

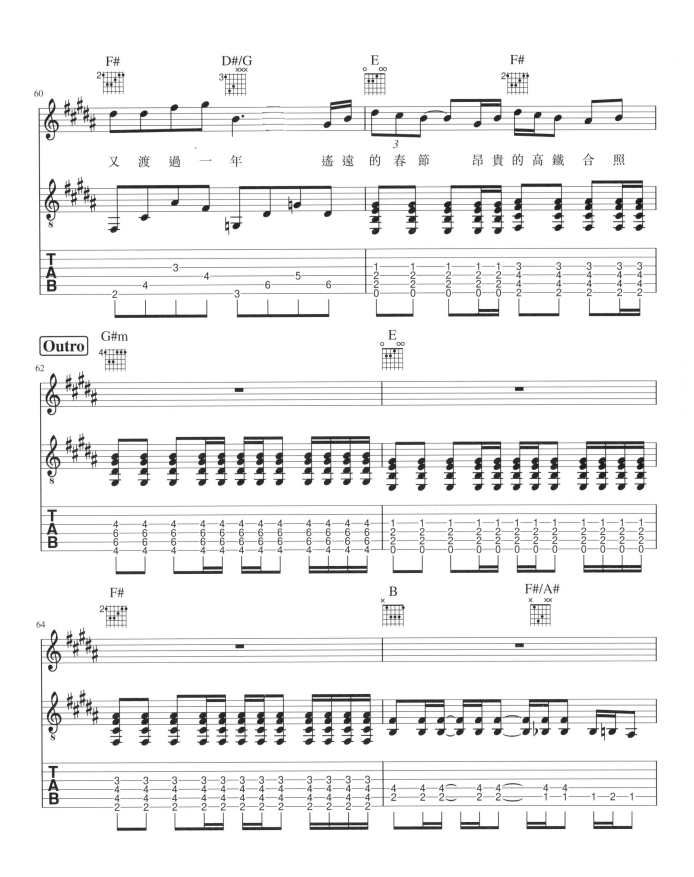

又 渡 過 一 年　　遙 遠 的 春 節　　昂 貴 的 高 鐵 合 照

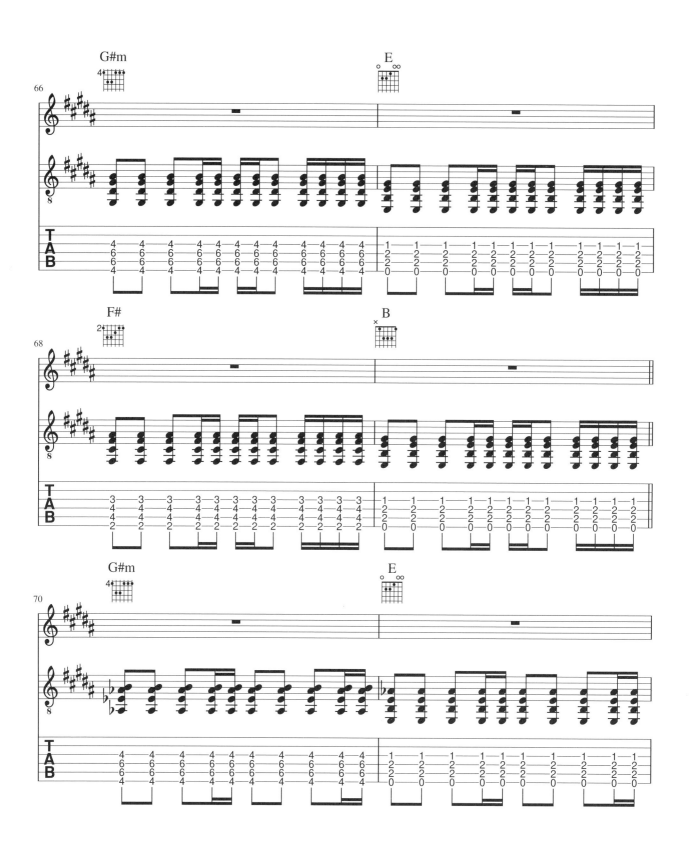

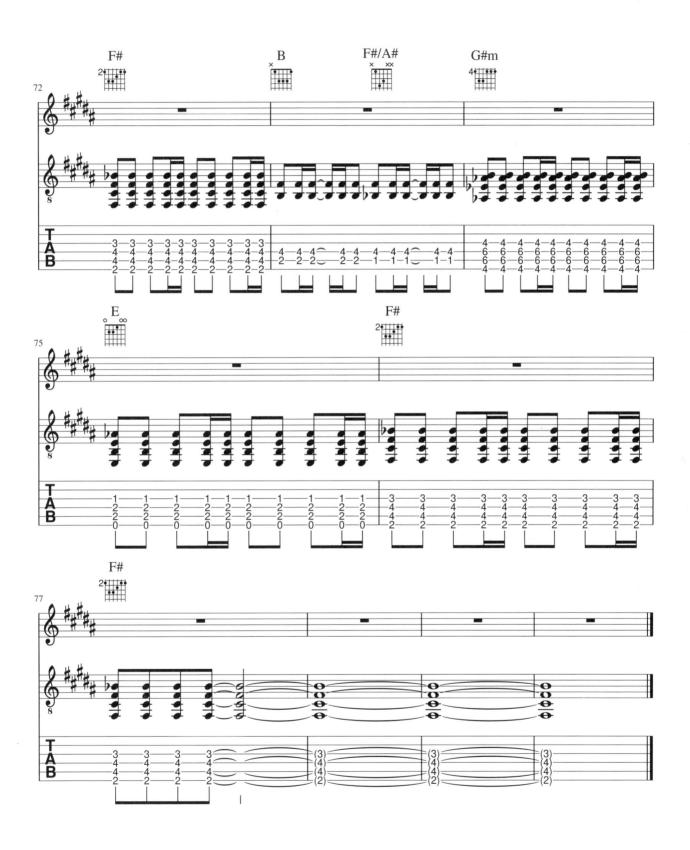

候鳥

- Lead Guitar -

KOLOR

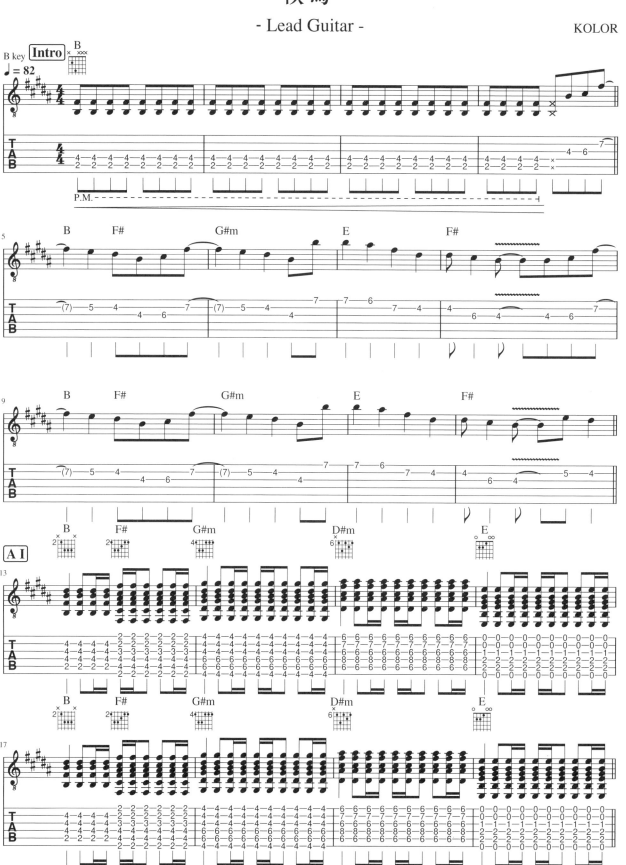

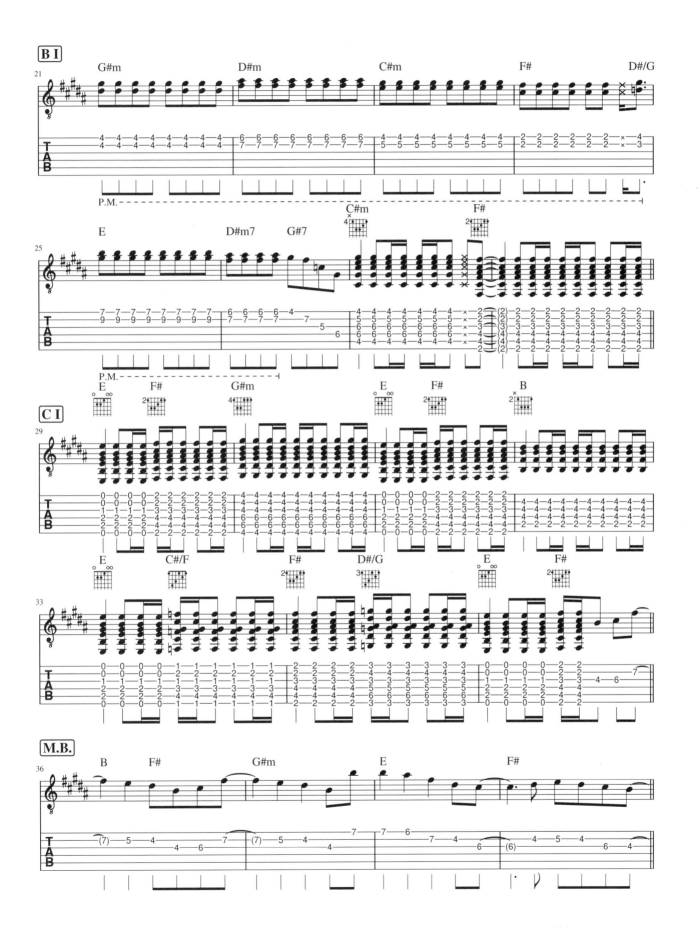

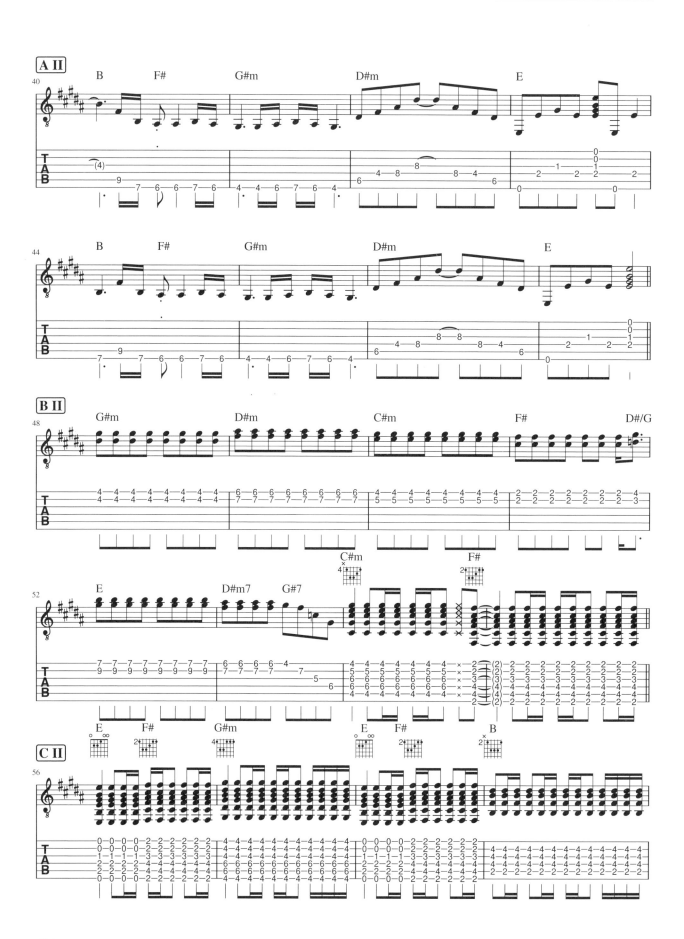

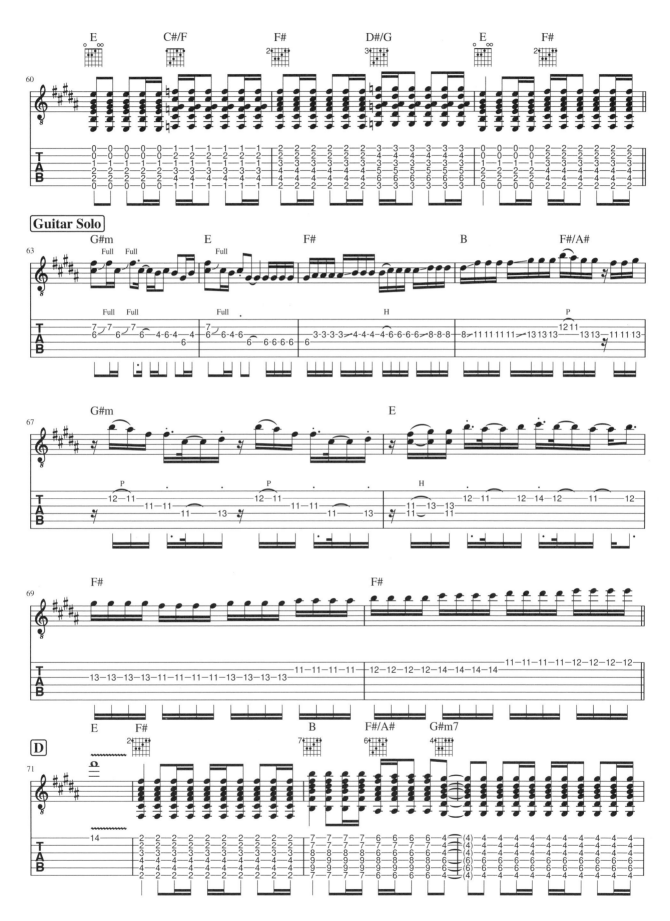

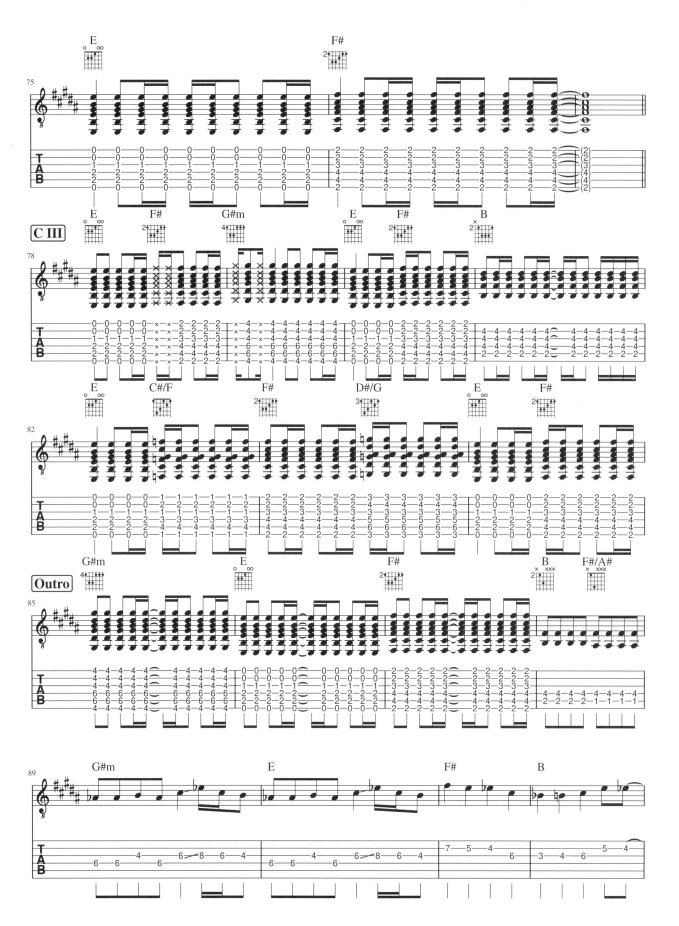

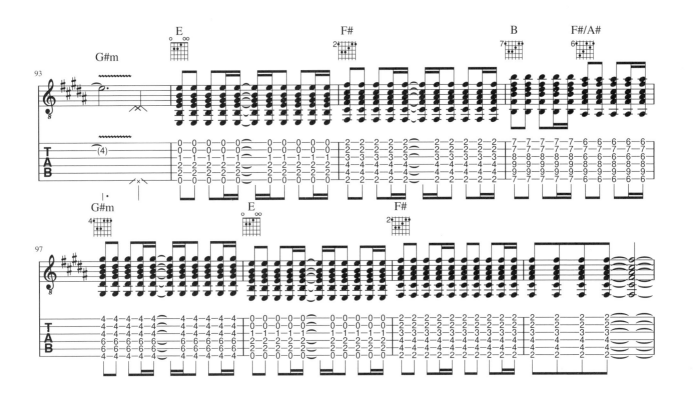

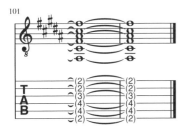

候鳥

- Bass -

KOLOR

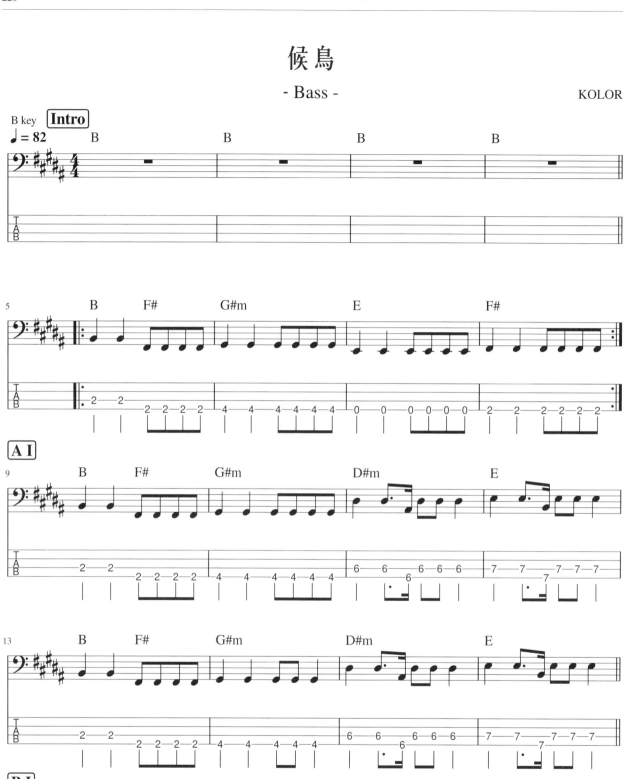

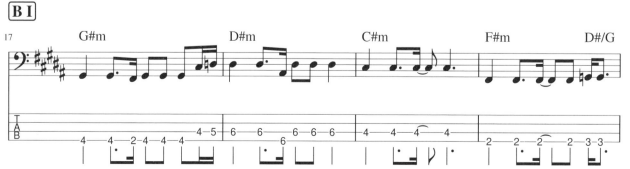

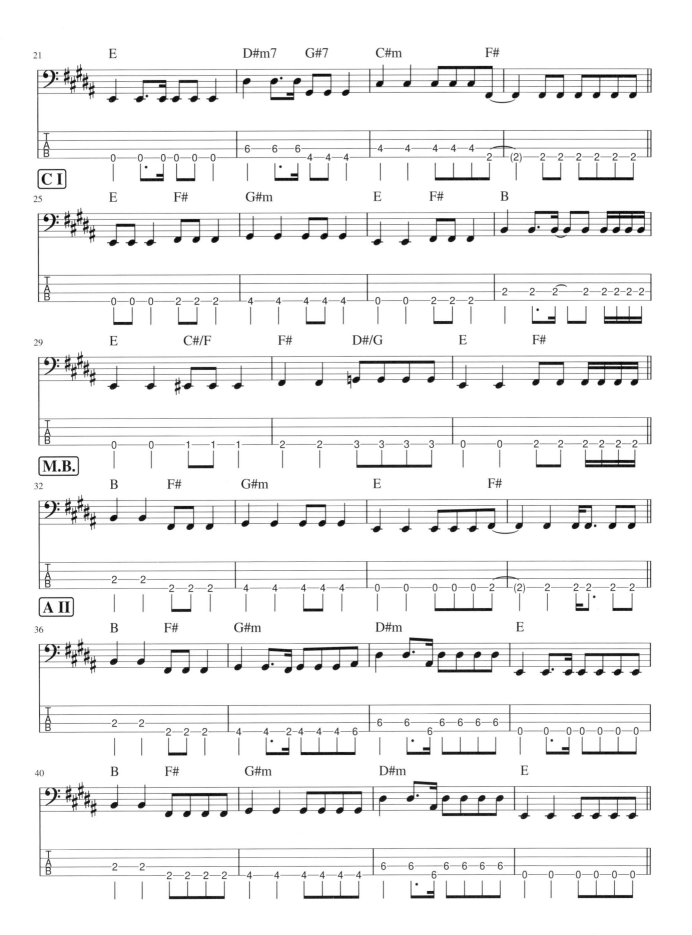

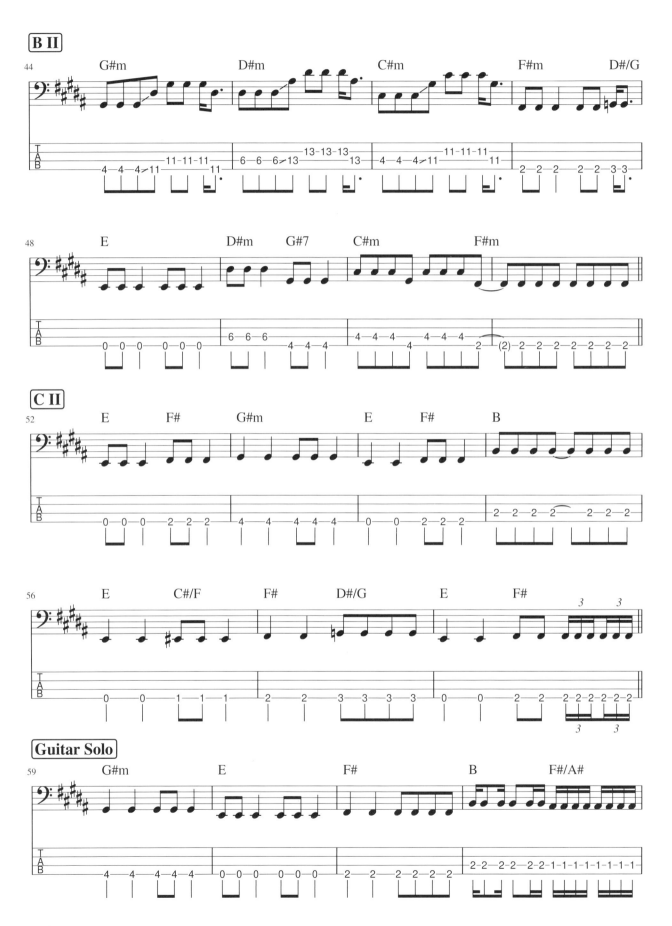

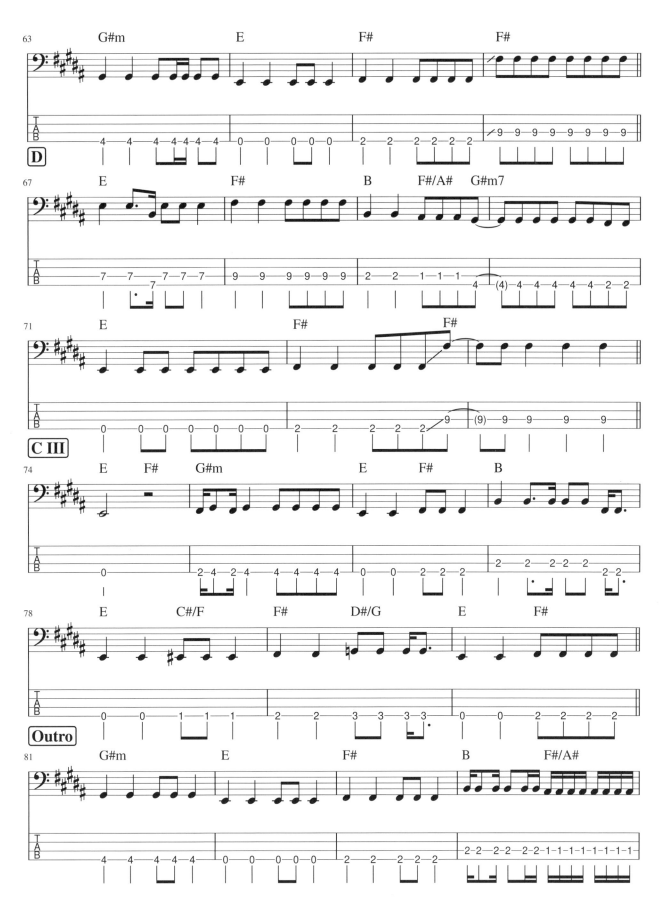

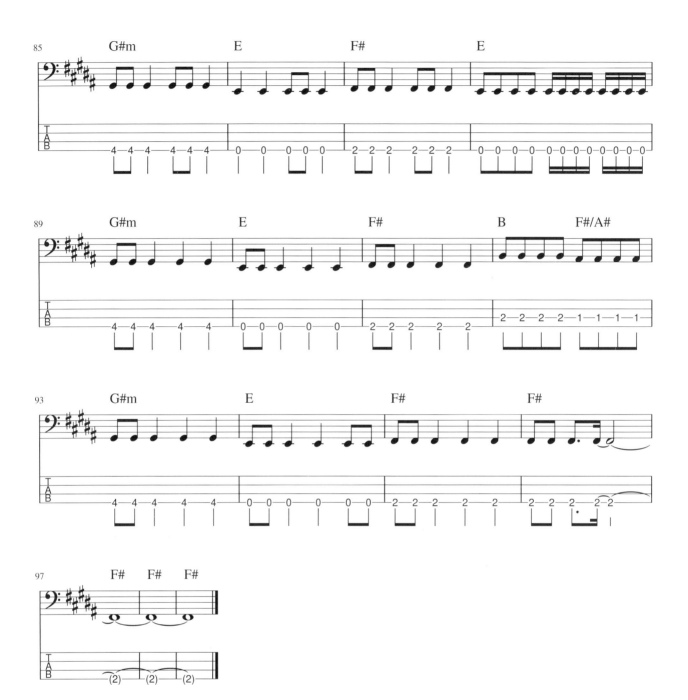

候鳥
- Drums -

KOLOR

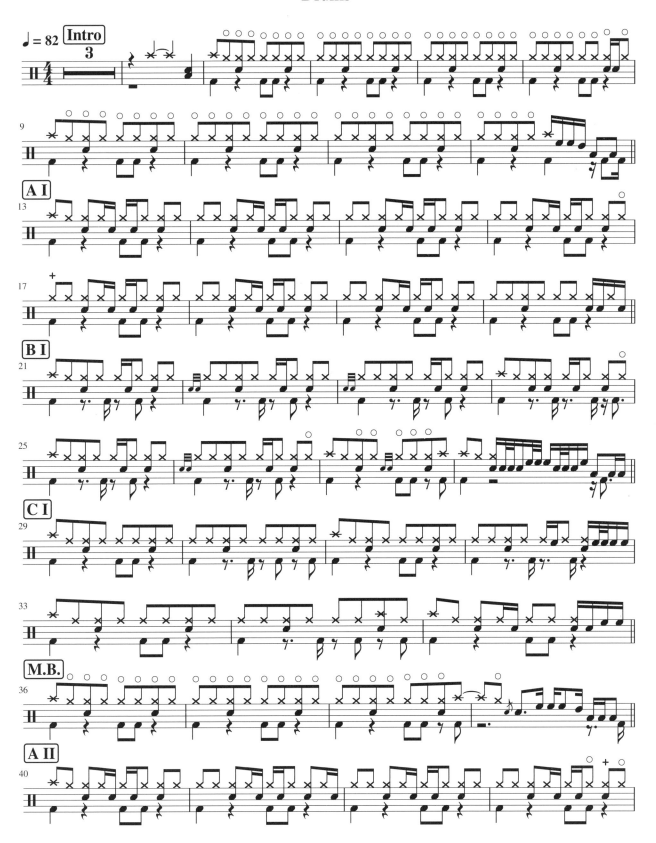

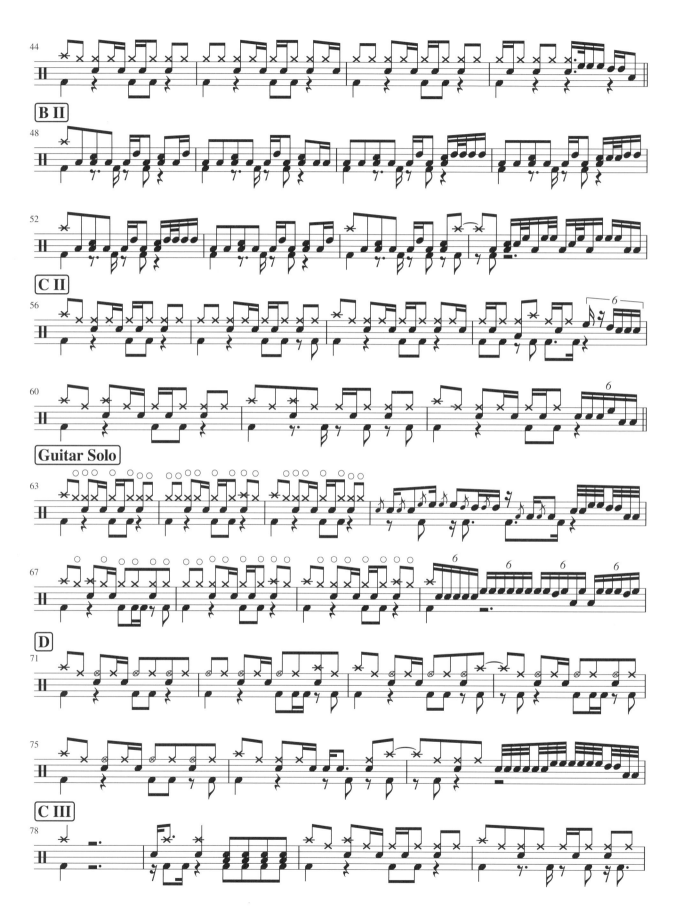

候鳥

- Keyboard -

KOLOR

ABOUT /

候鳥 (2013)

作曲：羅灝斌　作詞：劉卓輝　編曲：KOLOR　監製：KOLOR / Candy Lo / Ben Lam

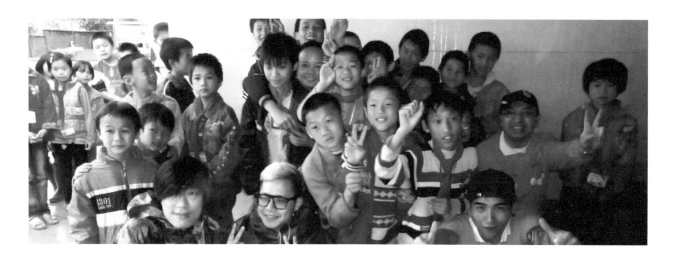

關於創作

這首歌曲的靈感源自我們當年探訪廣西山區學校的感觸。在那些偏遠的山區，很多父母們為了維持生計，都會離鄉別井到大城市打工，而他們的小孩就會交給鄉村的爺爺嫲嫲照顧，父母只有每年春節假期才能回鄉探望子女，歌曲講述的就是這種如候鳥般每年只會回去自己的出生地一次的感覺。

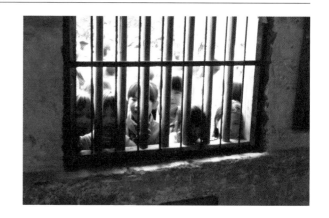

關於軼事

我們當初在內地聽到這個故事和實際情況都很感觸，所以一路把它記著，回到香港就嘗試用歌曲紀錄下來，後來把這些故事和感想告訴劉卓輝先生，他也感觸良多。

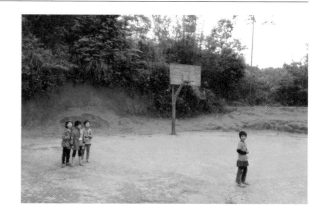

關於製作

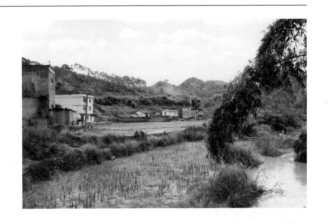

歌曲最後交給替Beyond填過很多首歌詞，亦是《圍城》的填詞
人劉卓輝先生再次為我們填詞，充分表達到我們想講的故事。

關於反應

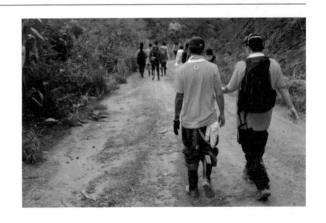

可能是因為有劉卓輝先生的歌詞，我們時常想到Beyond的感覺，
所以後來在現場演出中，我們都會將Beyond《無盡空虛》的尾段
加進去作Outro，剛好Chord也適合，感覺又適合，劉卓輝先生
的歌詞又有這種感覺，所以後來現場演出都會有別於專輯中的
版本。

關於彈奏

可留意鼓的部分：這歌結構完整，是一首中板雄壯慢歌，留意
Groove感覺上要帶一點爽，讓整首歌比較有成熟的味道。

ABOUT /

KOLOR 的貓監製

UU & 妹妹

其實牠們的名字本身叫 U 和 Two，只因為那時很喜歡 U2。而跟牠們的緣份是源於有一次跟雜誌去「被遺棄動物協會」的地方做訪問，在那裡見到四隻白貓，牠們正正就是其中兩隻。那時一見面就已經想帶牠們回去，於是立刻申請領養。

牠們由 KOLOR 一開始已經陪著我們，所以基本上書上所有的歌牠們都聽過，監製之名當之無愧。

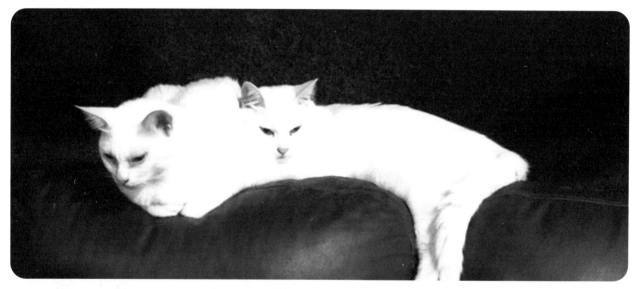

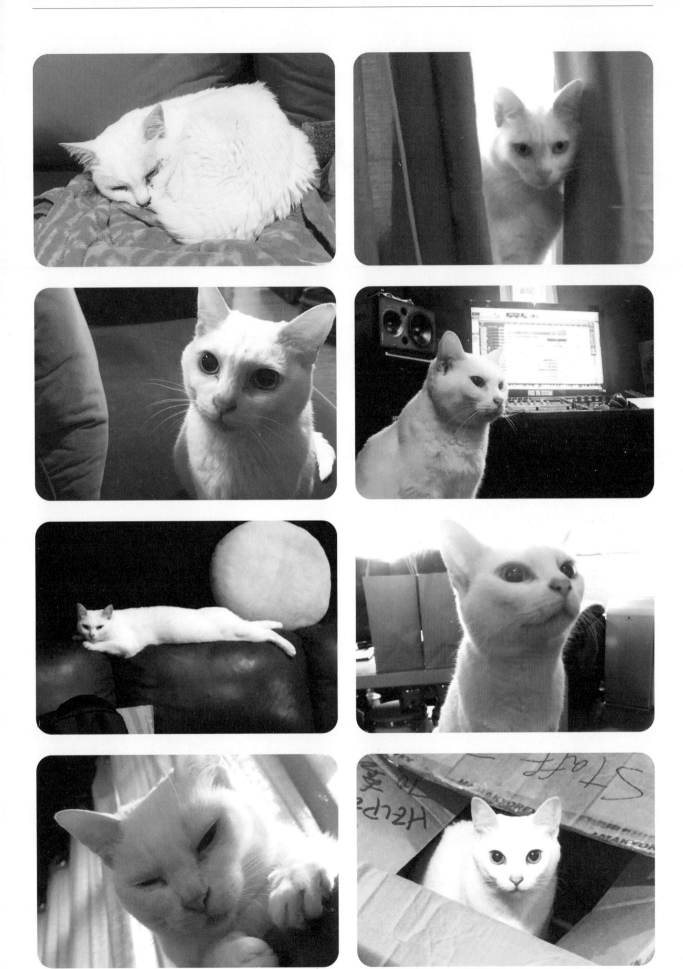

延續 /

KOLOR 的貓監製

KaKa & NaNa

自從之前兩位監製回到貓星球後,我們本來也沒想過再養貓,因為實在是太傷心……可是攝影師 Vincent 家的貓就剛好生了幾隻貓貓,超級可愛,於是還是決定延續貓監製的崗位,牠們現在已經在參與新歌的製作了!

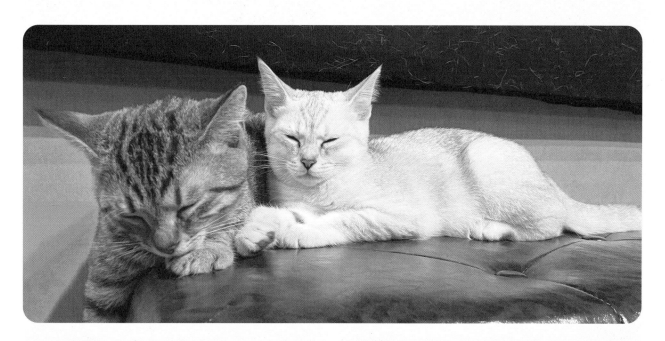

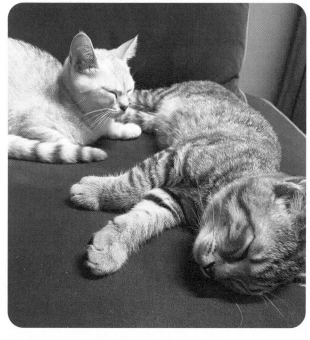

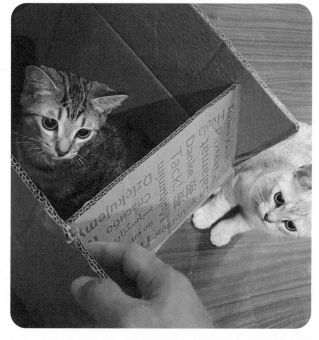

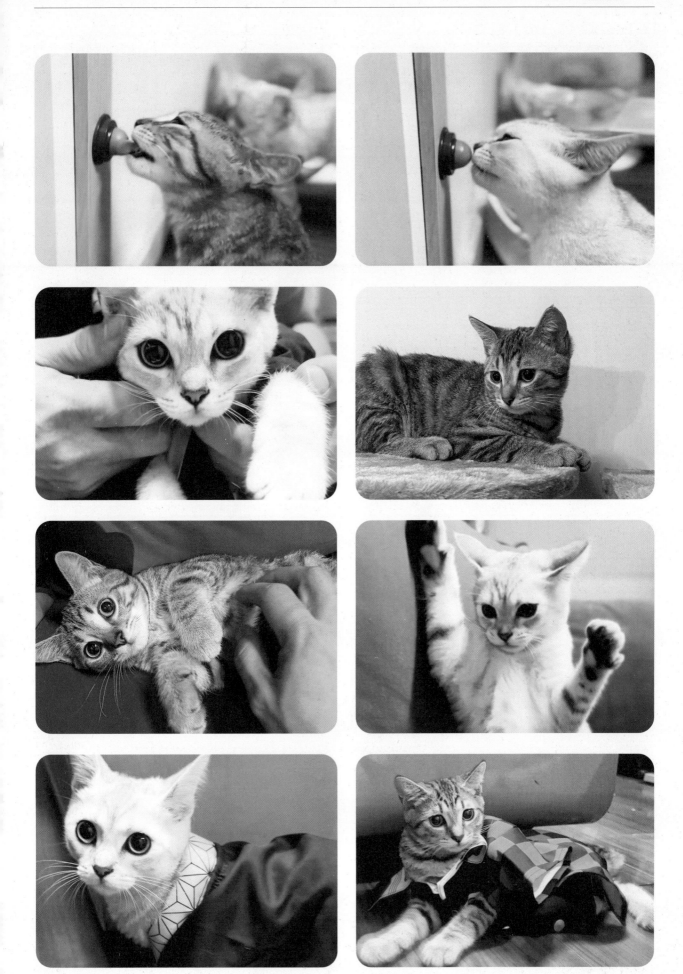

CREDITS /

作者 /	KOLOR	出版 /	紅出版（青森文化）
編輯 /	Sidick Lam, 紅出版		地址：香港灣仔道 133 號卓凌中心 11 樓
校對 /	KOLOR, Sidick Lam, 紅出版		出版計劃查詢電話：(852) 2540-7517
樂譜製作 /	Waiting Ng, Max Chan, KOLOR		電郵：editor@red-publish.com
封面設計 /	Tamara@MUD, Ho Yin@MUD		網址：http://www.red-publish.com
內文設計 /	Tamara@MUD, Ho Yin@MUD	香港總經銷 /	聯合新零售（香港）有限公司
攝影師 /	Vincent Tong, Ho Yin Chan,	出版日期 /	2023 年 7 月
	Strahd Tang, Keith Patrick Lowcock,	圖書分類 /	流行讀物／ 音樂
	Candy Lo, Kwong Ho Yeung,	ISBN /	978-988-8822-85-0
	Robin Law, Sammy So,	定價 /	港幣二百三十元正
	SingZ Tse, Michael Chu		

KOLOR Facebook

KOLOR Instagram

KOLOR YouTube